高等教育艺术设计精编教材

动画专业速写

杨 波 编著

U0360373

清华大学出版社

北 京

内 容 简 介

本书是一本系统研究动画专业速写的基础教材,是借助对速写技巧的阐述,讲解如何应用速写的不同模式,针对人物的各种不同角度、不同动势或动作加以刻画,从而达到快速表达对象的目的。

全书内容包括八章,第 1 章为动画速写概述,第 2 章为动画专业速写中对于人体的认识,第 3 章为如何画相对静止的动画速写,第 4 章为动画专业速写对运动人体的把握,第 5 章为动画专业速写与线条的运用,第 6 章为动画专业速写中连续动作的画法,第 7 章为动画专业速写中默写与心写的训练,第 8 章为动物速写的画法。这些内容都是动画专业学生和动画爱好者进行动画创作必须了解并熟练掌握的专业基础知识和技能。本书最大的特点是图文并茂,实例针对性强。

本书适用于本科及职业院校动画专业、影视类专业的学生学习,也适合作为动画爱好者及从业人员的参考资料。

图书在版编目(CIP)数据

动画专业速写/杨波编著.—北京:清华大学出版社,2019(2022.1重印)
(高等教育艺术设计精编教材)
ISBN 978-7-302-50628-7

Ⅰ.①动… Ⅱ.①杨… Ⅲ.①动画-速写技法-高等学校-教材 Ⅳ.①J218.7

中国版本图书馆 CIP 数据核字(2018)第 151652 号

责任编辑:张龙卿
封面设计:徐日强
责任校对:刘 静
责任印制:宋 林

出版发行:清华大学出版社
 网 址:http://www.tup.com.cn,http://www.wqbook.com
 地 址:北京清华大学学研大厦 A 座 邮 编:100084
 社 总 机:010-62770175 邮 购:010-62786544
 投稿与读者服务:010-62776969,c-service@tup.tsinghua.edu.cn
 质量反馈:010-62772015,zhiliang@tup.tsinghua.edu.cn
印 装 者:涿州汇美亿浓印刷有限公司
经 销:全国新华书店
开 本:210mm×285mm 印 张:13.25 字 数:382 千字
版 次:2019 年 1 月第 1 版 印 次:2022 年 1 月第 4 次印刷
定 价:69.00 元

产品编号:053447-01

前　言

当今时代，由于生活节奏不断加快，媒体信息逐步立体化、多元化，人们已经不再适应原有的纯粹文字式和文字配图式的叙事方式，需要更直接的画面来讲述故事，从画面上获得故事方方面面的信息表达各种诉求。静止不动的画面已经不能满足人们的视觉要求，具有强烈视觉冲击力的动态画面才是这个时代的特点。

21世纪随着动画产业的不断发展，动画教育也处于蓬勃发展的时期。而影视动画基础教学还处于探索阶段，动画速写训练也要与动画专业紧密结合起来才能达到教学目的。让动画专业的学生了解和掌握动画专业速写的相关理论知识，培养他们的动画思维，为动画创作打下基础。

影视动画专业的实质是跨越多个领域的、高度综合的一门艺术学科。动画是由"动"和"画"两部分内容组成的，动画速写就是专门针对"动"和"画"开设的基础课程，主要训练造型能力的同时，研究形象动态的变化和规律，是当前国内外大多数动画专业院校必修的一门动画专业基础课。目前，由于动画教育的不完善性，我们有时把美术院校的基础课教学与动画专业的基础课教学混为一谈，简单地把美术院校的基础课教学拿到动画专业的基础课教学上来。虽然都是"画"，美术院校的绘画强调的是在光、影、形、色中寻找构成画面的语言，主要是在静态中寻求形体的内在结构和外在形式；而动画中的动态动作是瞬息万变的，它强调的是动态动作的观察方法，对造型不是单一角度的观察，而是全方位、全角度的整体观察。

为了适应动画专业各类院校的学生及具有一定基础的动漫爱好者的需要，本书从一定的理论高度将动画创作和制作相结合，根据动画专业动画创作课程的教学来合理地安排教学内容。动画表现的不是"会动的画"而是"画出来的运动"，因此动画速写基础课程的主要任务是训练学生从动画专业的角度出发，强调动画速写的观察方法，培养学生敏锐的观察能力和快速而准确地捕捉不同角度、不同方位的形象特征和运动中动态瞬间的能力。即重点研究、刻画在实际中运动形象的"关键帧"的动态造型，同时也要理解整个动作的规律性。动态动作速写基础不同于一般速写中的只强调在短暂的时间内快速而准确地捕捉对象，而是指借助对速写技巧的掌握，应用速写的方式，针对人物的各种不同角度、不同动势尤其是对人物运动中的典型动作加以刻画，从而达到快速表达对象的目的。通过动态动作速写基础课程的训练，能够使学生在今后的学习中直接进入动画创作，并减少不必要的重复和描绘动画形象时造成的困难，培养学生正确的观察方法和快速而准确地捕捉对象形象的能力，对不同运动动势的默写能力以及进一步夸张、概括和创造形象的能力等。

本书除了编者自身总结的理论和各种图片资料外，为了阐述其理论观点，还收录了大量中、外经典范例，编者在此向这些中、外艺术家和动画家们表示由衷的敬意。同时在本书的撰写过程中，得到同事和同人们的大力支持，在此一并表示感谢。由于时间、篇幅、作者的水平有限，仓促之处还请广大读者、专家、学者给予批评指正。

编　者

2018 年 8 月

目　录

动画专业速写

第3章　如何画相对静止的动画速写

第4章　动画专业速写对运动人体的把握

动画专业速写

绪　论

这是一个"训练"的课堂，也是一个"认识"的课堂，从"训练"到"认识"再到"应用"是一个有机组合的过程。"训练"中的"训"是教师的职责，"练"是学生的任务。"训"的宗旨是让学生提高认识，掌握技能；"练"的宗旨是让学生不断犯错误，然后接着再练，直到随心所欲地让"动态物体"运动起来，从而使学生步入一个新的层次，达到动画创作基础训练的目的。

"动画专业速写"的主要内容是把人物、拟人化的动物和无生命的物体用快速提炼的方法进行随意写生和通过创意表现出对象的特征和表情，记录下创作者瞬间的灵感。与其他艺术专业的速写所不同的是，动画速写要在"动态"的基础上把握"动作"的连续性，这也是在动画表现中培养快速取舍能力、提高艺术表现技巧的重要手段。在学习后面的内容之前，让我们回顾一下古今中外的艺术家是如何用速写来认识和表现对象的，这样有助于我们对动画速写的深入认识和理解。

速写是人类最早的绘画方式，人们使用简单的工具和最质朴的自然手法，以最接近人类本能的绘画方式对所见所想进行了概念化的诠释。人们在满足自我物质需要的同时，逐渐对周围的事物产生兴趣。随后对静止的事物进行艺术创作，但是后来静物的表现已经满足不了人们的需要，人们希望让美好的事物运动起来。但这种转变也是出自对周围事物和自身的了解。《易经》中有："古者包牺氏之王天下也，仰则观象于天，俯则观法于地，观鸟兽之文，与地之宜，近取诸身，远取诸物，于是始作八卦……"，这就说明古人们也有观察和表现的欲望，他们表现的范围及题材很广，动物、人物等只要与人生活有关的内容都会去表现。他们用简洁的手法把看到的事物表现得栩栩如生。后来人们对人体的关注，是由于人体作为大自然最完美的"作品"，集中体现了自然界最微妙、最生动、最均衡、最和谐的美。艺术家们通过他们天才的智慧和勤劳的双手创作了许许多多无与伦比的人体杰作，展示了人体绝妙、非凡的艺术魅力。当然一些作品中还有动物，它们以美妙、概括的动态凝固于瞬间，如法国拉斯科洞穴壁画、西班牙阿尔塔米拉洞穴壁画和中国云南沧源洞穴壁画等作品中的动物都是当时生活的写照，如图 0-1 ～图 0-3 所示。

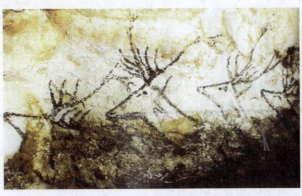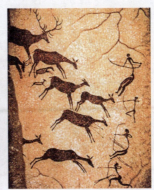

✦ 图 0-1　法国拉斯科洞穴壁画

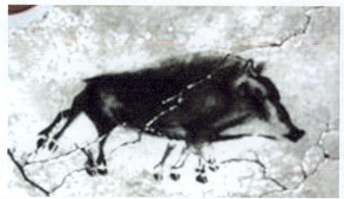
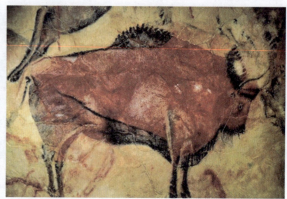

图 0-2　西班牙阿尔塔米拉洞穴壁画

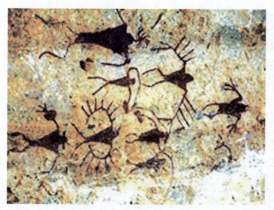
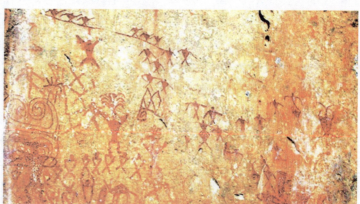

图 0-3　中国云南沧源洞穴壁画

　　直到一种成熟的文化在古代发展起来以后，人类才开始具有观察和描绘实体外形的能力，并由主观观察转变到客观观察上来，而这种转变有一个渐进的过程。

　　比如，早期埃及的绘画艺术强调的是威严、庄重和稳定。在结构上不是解剖式的，而是强调绝对的对称与平衡，在人物神态上也是端庄平和的。当时作品的表现手法多种多样，如古埃及的壁画作品是以阴阳刻相结合的手法完成的，古埃及的绘画也是以线条为主来表现主要对象的，如图 0-4 和图 0-5 所示。

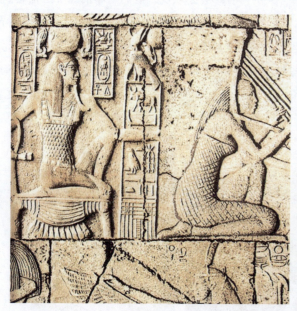
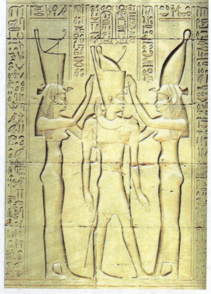

图 0-4　古埃及的浮雕壁画

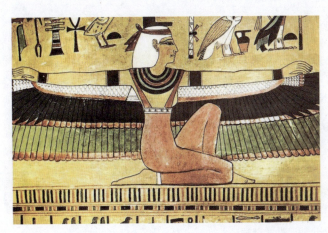

图 0-5　古埃及的绘画

中世纪宗教艺术普遍带有一种困惑和神秘感,人们对人体结构的理解已经非常透彻,但在动态上显得有点神情恍惚,似乎充满了渴望得到上帝拯救的欲望。如图 0-6 所示的绘画中基督身体下沉,腹部突出,极为真实地表现出基督的手臂和肩膀承受的压力,他尖削的面容、紧闭的眼睛和松弛的嘴角,呈现出生命趋于消亡的痛苦。中世纪正是中国的南北朝时期,绘画风格延续了秦汉时的特点,造型潇洒、自然、飘逸,追求虚幻,但并不神秘,如图 0-7 和图 0-8 所示。

图 0-6　中世纪的绘画

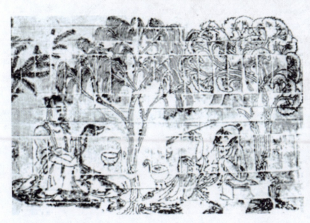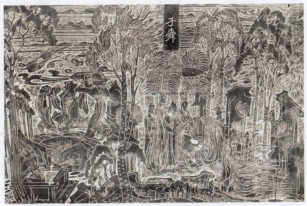

图 0-7　南北朝时期的画像石

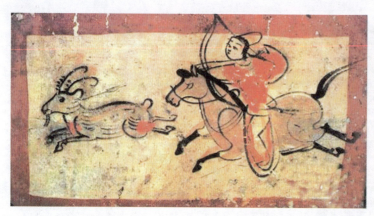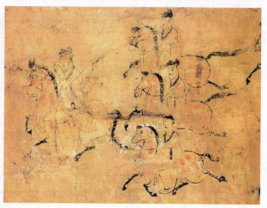

☗ 图 0-8 南北朝时期的壁画

到文艺复兴时期，意大利艺术家们试图使古代裸体塑像获得重生，开始注重进行科学的观察与解剖。如莱奥纳多·达·芬奇（1452—1519）的作品表现的动姿体现出真实性的解放和自由，对束缚人们的宗教行为有强烈的反抗意识和欲望，但又离不开对基督教的精神寄托。当时还有另一巨匠——米开朗基罗（1475—1564），他的创作作品使人感到素描像身体里蕴藏着无比强大的反抗力量，同时也是这一时期的精神写照。在西方艺术大师的素描作品中，速写和素描几乎是不进行区分的，在视觉元素和造型手法上两者是一致的。（见图 0-9 ～ 图 0-11）

17 世纪至 18 世纪的艺术一改中世纪美术的神秘性和对人性的束缚性，取而代之的是以对人性健康生存行为的描绘。艺术家们把人性的健康、高贵、美好的一面展现出来，使之成为人类美好追求的主要方面，动态上显得非常流畅、和谐、自然。如伦勃朗、鲁本斯等人创作的作品把人物刻画得极其优美，结构解剖关系处理得恰到好处。（见图 0-12 和图 0-13）

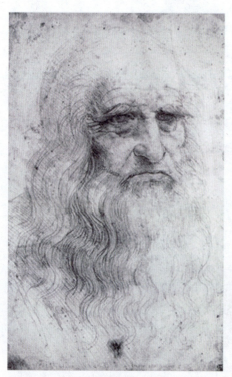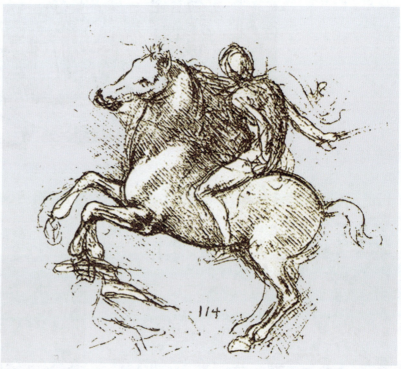

☗ 图 0-9 [意]达·芬奇的素描作品

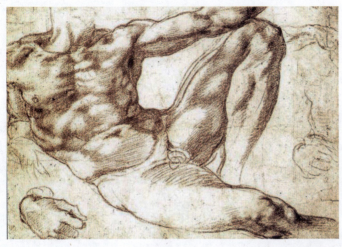

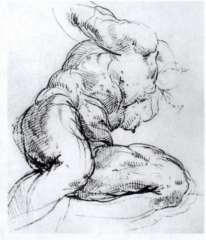

✝ 图 0-10 ［意］米开朗基罗的素描作品（一）

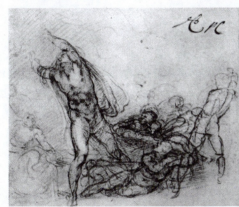

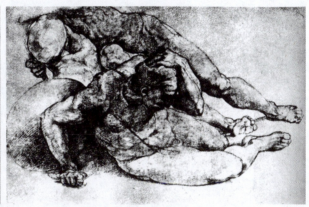

✝ 图 0-11 ［意］米开朗基罗的素描作品（二）

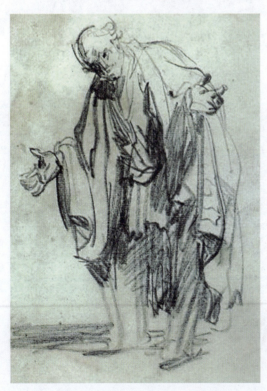

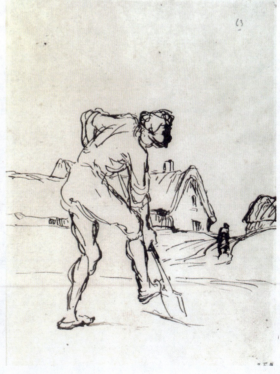

✝ 图 0-12 ［荷］伦勃朗的速写作品

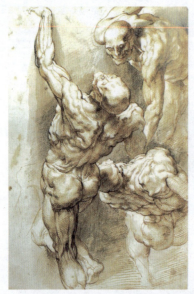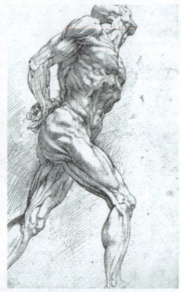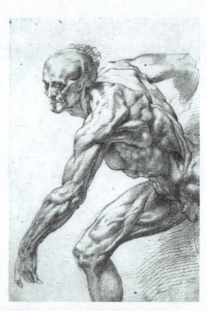

🔶 图 0-13 [比利时]鲁本斯的速写作品

19世纪初的人体艺术带有较强的浪漫主义和理想主义色彩。艺术家们在准确把握人体结构的基础上,有意使形体发生变形,以体现自己内在的浪漫性和理想性,如德拉克洛瓦的《人狮搏斗》和安格尔的速写人物,其人物动态悠闲而不写实,这正是安格尔为了达到理想的视觉效果而表现出的近乎神话般的形象。(见图0-14~图0-16)

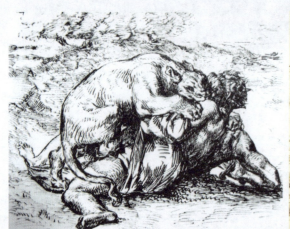

🔶 图 0-14 [法]德拉克洛瓦的速写(一)

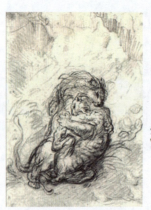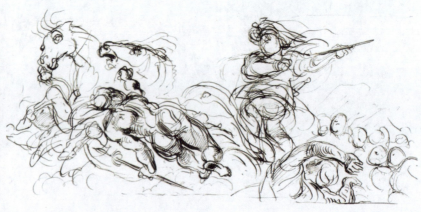

🔶 图 0-15 [法]德拉克洛瓦的速写(二)

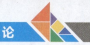

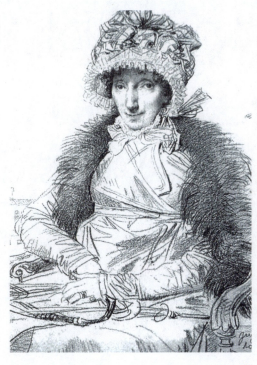
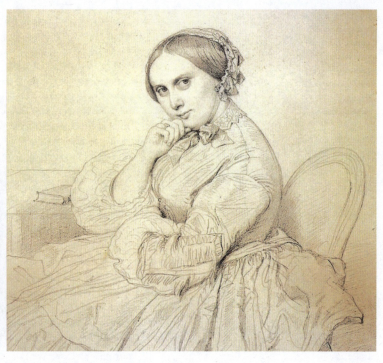

🔱 图 0-16　[法]安格尔的速写

　　20世纪初人们崇尚科学技术,希望通过科技的进步改变自己的生活。然而,现实却并非如此,甚至走向他们所期望的反面。两次世界大战彻底摧毁了人们美好的梦想,资本主义社会机器化大生产使人们的个性受到压制,孤独、空虚成了当时人们的通病。当代人感到了前所未有的绝望、恐惧与痛苦,有的艺术家甚至投身到革命当中。从另一个角度来看,科技的不断发展,脑力劳动代替了体力劳动,人们从求生方式改变为竞争方式。这种环境的改变,使大多数人的形体发生了变化,开始出现"畸形"甚至是丑态百出的"怪人"。当代艺术家们所经历的巨大变化必然导致他们对恐惧、痛苦、荒诞、孤傲不安等方面加以渲染。如埃德加·德加的《舞女》把人体一切琐碎的细节无情地去掉,只保留富有生命力的主要形体,整体感非常强,动态也极其优美。雕塑家罗丹被瞬间即逝的人体整体表现力所感动,他让模特儿不停地在工作室里来回走动,寻找瞬间的优美动态,用富有感染力的线条,捕捉超越人体局限的形态。毕加索的绘画更是不惜对人物形体进行夸张和变形,用结构语言来表现自己心中的情感,给人们耳目一新的感觉。这些都是在特定背景下出现的特殊现象,无疑给我们带来一种活跃的、思想解放的情态和充分表现主观意念的启示,对动态的理解更加深刻。(见图0-17～图0-19)

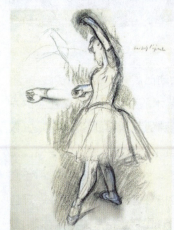
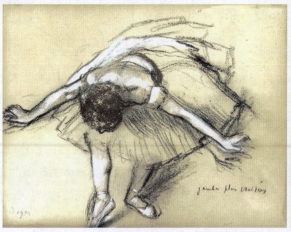
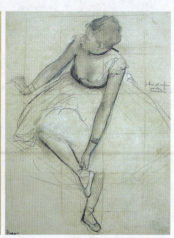

🔱 图 0-17　[法]埃德加·德加的《舞女》速写

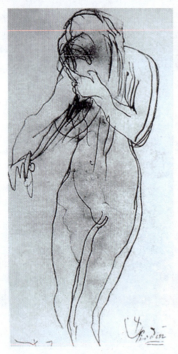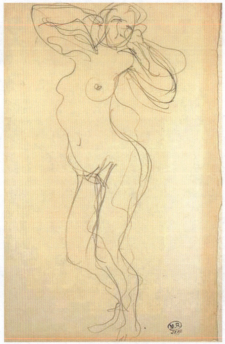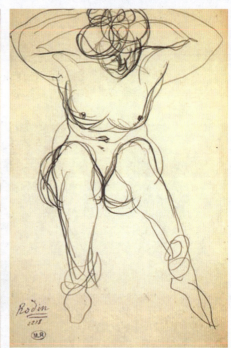

✝ 图 0-18 [法]罗丹的速写

✝ 图 0-19 [西班牙]毕加索的速写

　　纵观整个造型表现艺术的历史演变,人对自身的研究与认识始终伴随着艺术活动而展开。在艺术实践中,不可否认人体解剖结构对速写的重要性,这些目的的实现已成为各大院校各门造型艺术的必修课。随着社会的发展,各门造型艺术的特殊性,又在掌握人体结构的基础上,总结出每一种造型艺术特殊的教学目的和教学方法,以适应本门类的特殊要求。因此,动画专业速写的教学也是为了实现能自由创作动画作品而打下坚实的基础。由于动画是一门集文学、绘画、音乐、舞蹈、表演、计算机艺术与技术为一体的新型的交叉性较强的综合学科,而绘画则是其重要的基础环节之一。动画不同于一般的绘画创作,作为绘画基础的人体结构与运动速写课程训练,理应根据学生在从事动画创作之前所必须要掌握的造型需求,规范地设计出一套适合于动画专业特点的教学体系,其教学目的也应以研究人体结构与运动为中心课题而展开,以适应动画中绘画的特殊要求。首先通过系统的人体

写生训练,明确正确的观察方法和表现方法,在实践中掌握人体结构规律和运动规律,并进一步培养学生快速捕捉和概括的造型能力。其次要积攒视觉经验,训练和培养学生的审美能力。

根据动画的特殊性和教学训练目的,概括出与教学目的相适应的教学方法。其一,要热爱生命,热爱生活,热爱一切美好的事物。这主要应从人们的思想上高度重视起来,勇于面对大千世界,努力观察,仔细分辨,抓住事物特殊的、内在的、本质的东西,因为良好的观察能力和准确的分辨能力是创造新形象的基本能力。其二,要有真诚朴素的热情。这样才能培养起自己对生活的真理、高尚的情操、丰富的情感和自然生活的自我感受力。其三,要严格按照系统的人体写生训练的要求去做。人体写生训练分为三种形式,即较长期训练(最多不超过 30 分钟)、短期训练即速写训练(最多不超过 10 分钟)和默写训练,这三种形式交替使用,互相促进,以提高学生们的观察能力和表现能力。其四要做大量的转面训练。由于动画是要让一张张不动的画面运动起来,这就需要学生要有较强的空间意识。而转面训练正是解决空间意识的最佳办法。具体的做法是让模特儿做正面、侧面、背面、四分之一侧面和四分之三侧面以及仰视、俯视等多角度的转面训练,以达到对形体的充分而深刻的认识。其五,要有丰富的想象力,准确捕捉并大胆夸张对象的特征和表情。这种训练非常重要,因为动画的一大本质特征就是极端假定性,需要用个性鲜活的人物及其行为的生动性来讲故事,因此,学生对写生对象的特征和表情的联想、夸张、变形等方面要熟练掌握,以便能对所学知识灵活应用。(见图 0-20 ～图 0-24)

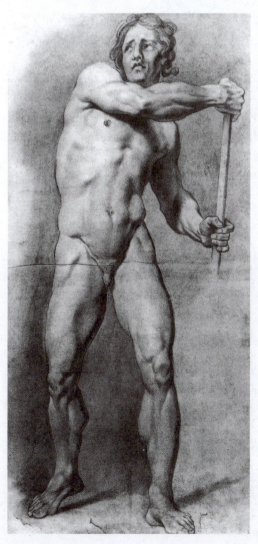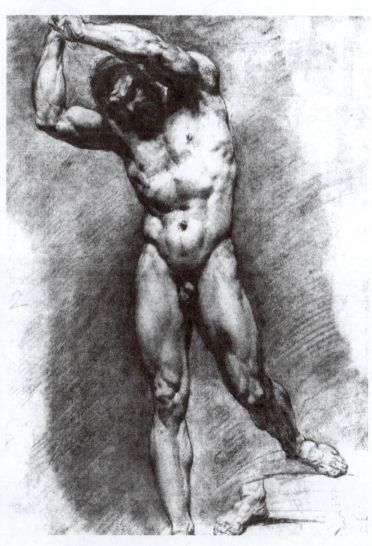

☩ 图 0-20　人物写生需要长期训练

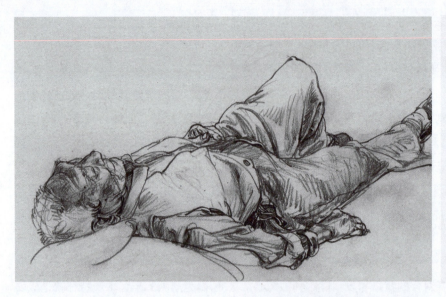

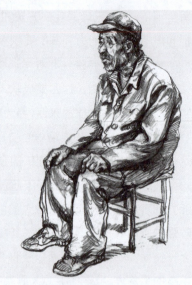

✝ 图 0-21 短期训练（学生作品）

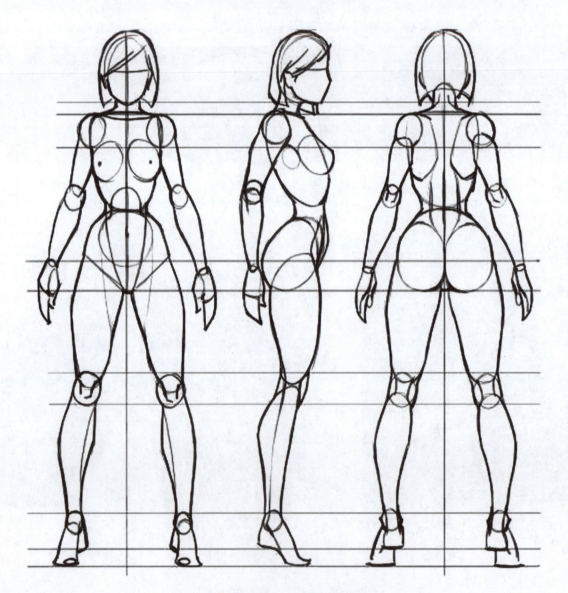

✝ 图 0-22 人物短期转面训练

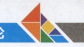

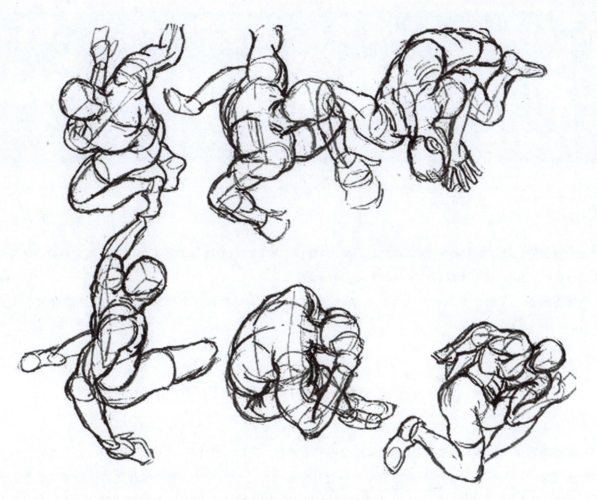

✝ 图 0-23　速写训练

✝ 图 0-24　默写训练

第1章
动画速写概述

学习目的：通过本章的学习，在理解速写概念的同时，结合动画的特性了解动画速写的概念和动画速写在动画创作中的重要性，为学生以后的学习打下扎实的基础。

学习重点：了解速写及动画速写的概念，明确动画速写在动画创作中的重要地位，知道应如何去学习和应用。

1.1 动画速写的概念及基本工具的表现特点

动画速写是一种新的提法，与动画专业结合得非常紧密。在动画创作中，无论是动画设计还是美术设计都视动画速写为设计的基础，这也是成为优秀动画设计师和美术设计师的前提。掌握动画速写技能的目的是用来创造新事物，将它们赋予个性化的表达，让动画速写技能融入灵魂，并成为本能，只有这样才能让笔下的角色具有生命力。当然这也离不开工具及表现特点。

1.1.1 动画的概念

动画的概念随着时代的进步和科技的发展而不断赋予新的内涵，其实动画概念的不断拓展，就是动画发展的过程。最早的"动画"一词是由英文单词 animation 转化而来，其拉丁语字源 anima 是"灵魂"之意，animare 则有"赋予生命"的意义，引申后的 animat 是"使某物火起来"的意思。因此，把 animated film 或 animation 翻译成"动画"是"经过创作者的努力，使原本不具有生命的东西像获得生命一样地活动起来"，这只代表了原意的一小部分意思。实际上，animation 包括了所有用逐格拍摄法拍摄出的影片，换句话说，只要用逐格拍摄法拍摄出来的影片都可以叫"动画"。早期有很多国家对"动画"的称呼都不一样，有些国家称之为"动画片"，有些国家称之为"卡通片"（carton）。卡通是一种由报纸上多个政治漫画转化成的绘画形式，主要是对幽默讽刺画的称呼，是以时事或生活实景等为主题，运用简单而夸张的手法来加以表现的特殊绘画作品。实际上，卡通与动画不属于同一种艺术形式，卡通属于平面的绘画艺术形式，而动画则是时空的电影艺术形式。我国将动画称之为"美术片"，则较接近 animation 的范畴，但也较片面。世界上叫得最多的是"动画片"，是以绘画或其他造型艺术形式作为人物造型和环境空间造型相结合的主要表现手段，运用夸张、神似、变形的手法，借助于幻想、想象和象征，反映人们的生活、理想和愿望，是一种极端假定性的艺术。采用逐格拍摄法，把一系列不动的画面逐格拍摄下来，按规定时速连续拍摄，在银幕上使之活动起来，称之为"动画片"。但我们现在又提出一个"大动画"的概念，

不仅包括了动画片,还包括了后续的衍生产品,也被称为"动画产业"。因此,"动画"不是到"动画片"为止,而是以"动画片"为基础,不断开发后期的延续产品项目,使整个动画产业能有效、良性地循环起来,这就是现在动画的概念。因此,动画角色的设计,不只满足当前影片的需要,还要考虑后续相关作品的开发。(见图 1-1 ～图 1-4)

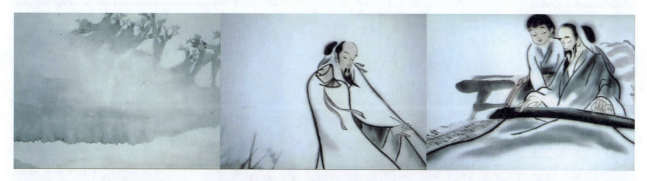

✛ 图 1-1　《山水情》(美术片)

✛ 图 1-2　《鼹鼠的故事》(卡通片)

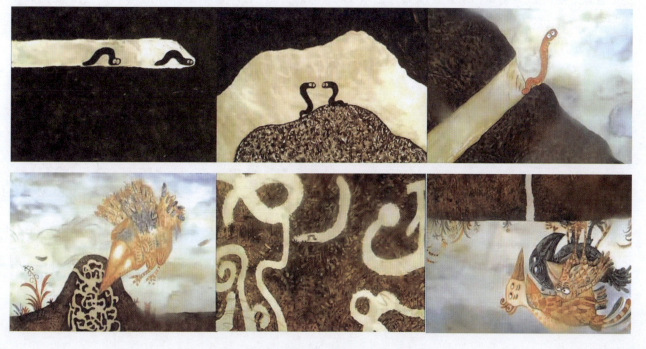

✛ 图 1-3　《世界的另一端》(动画艺术短片)

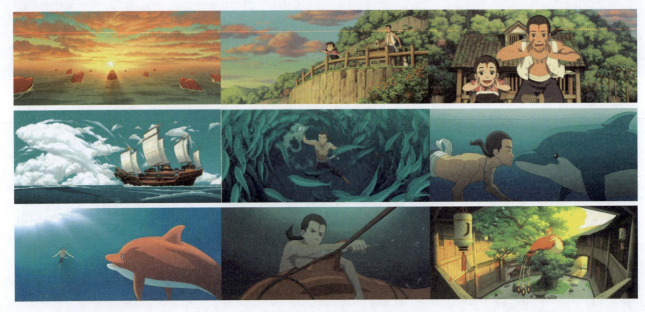

🔶 图1-4 《大鱼海棠》（动画电影）

　　速写是指艺术家在较短的时间内和特定的环境中用快速提炼的方法随笔表现出对象的特征，通过敏锐的观察、简洁明确的手法表达出艺术家瞬间的感受、想象和情绪。英文单词 sketch 有速写的概念，包含了草图、随笔的意思，也指素描、速写。解释为快速、概括地描绘对象，具有单纯、简洁、概括、生动和抽象的特点，但表现灵活，具有神奇的艺术魅力。艺术家们用速写的形式锻炼观察力，快速记录生活中的各种生动的形象，是积累创作素材的一种好方法，也是培养概括取舍能力、提高艺术表现技巧的重要手段。速写的题材内容非常广泛，凡是自然界中与人生活有关的景物及社会生活中的精神活动，都可以作为速写的内容对象。（见图1-5和图1-6）

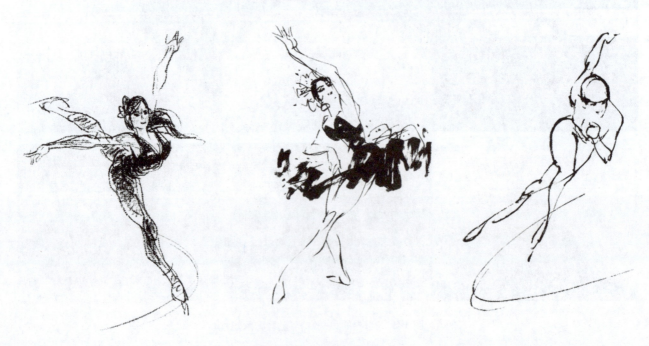

🔶 图1-5 动态速写（一）

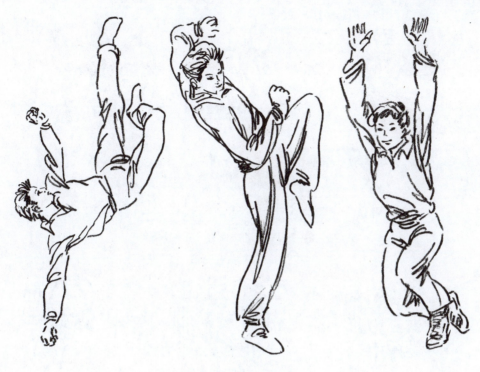

⬆ 图 1-6　动态速写（二）

1.1.3　动画速写的概念

　　动画速写是动画专业的造型基础训练课程。一般是指动画家用较短的时间，运用比较简练的线条及明暗，简明扼要地画出对象的形象特征、动作变化和各种神态的表现技法。它是动画工作者进行训练和提高对形象的准确表现力、概括力和想象力的有效手段。其特点是突出动态动作表现，强调默写、记忆和想象；目的是记录生活、感受生活，为创作准备素材，并且能培养敏锐的观察力和迅速准确的表现力。通过速写的训练能达到眼、手、心的协调和配合，熟练和迅速地提高造型能力。通过大量的动画速写练习，掌握由慢到快、简要概括的表现方法，了解和熟悉对象的形体结构及其运动变化规律，从而提高动画创作的水平和能力。同时要避免一种画动画速写的懒惰行为，就是过分依赖于相机和摄像机，养成搬抄照片和资料的惰性，使画面上的形象变得僵硬造作，缺乏生气和真实感，而且无法训练和养成绘画创作必须具有的观察力和表现力。绘画无捷径，只有通过大量的动画速写训练，才能使自己更重视研究物象的运动规律，培养准确的造型能力，从而创作出生动、典型的动画形象。

　　动画速写的主要任务之一是对人物动态动作的准确、生动地把握和表现，而动态是当人体在做一定的运动时，各大体块不在同一条中轴线上，而方向也不一样，就会产生变化，形成各部位之间的相互关系，如标准的立正姿势，无论从正面还是背面都没有大的动态可言，因为当人体立正站立时，各部位处于同一条中轴线上，并且人体的各大体块和局部结构左右两部分是对称的。但有些动作的动态变化就比较突出，如打球、跑步和跳高等动作就会使人体各部位的角度有很大的变化，产生动态。因此，动态在某种程度上讲，也是人体造型结构的一部分。我们对动态的理解和描绘，能够使画面形象动作避免呆板，使画面具有一种生动的感觉，让整个画面活动起来。动作是造型连续运动而形成的，是瞬息万变的，它强调的是动作的观察方法，对造型不是单一角度的观察，而是全方位、全角度的整体地观察。而且强调动作的连续性、色彩的假定性和整片的故事性，因此动作的生动与否，主要取决于对动态的准确把握。动态动作相辅相成，动态是静止的，动作是运动的。对动画创作来说，动态动作就是基础中的基础，动画速写能解决动态动作的问题，就是为动画创作打下了扎实的基础。（见图 1-7 ～图 1-10）

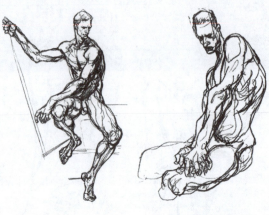
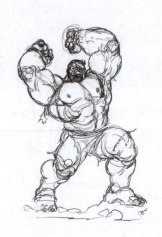

🕆 图 1-7　动态速写（三）

🕆 图 1-8　动态速写（四）

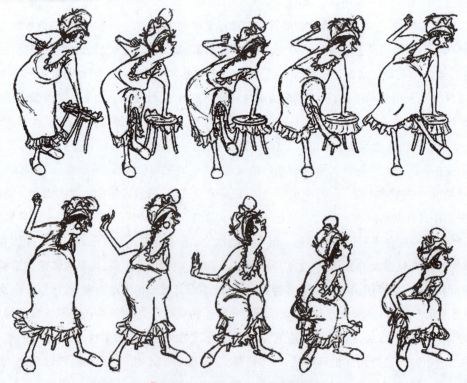

🕆 图 1-9　角色坐下的动作速写

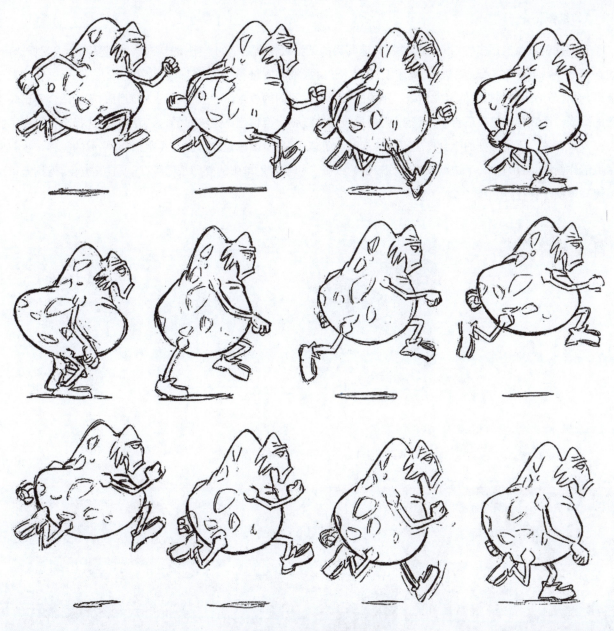

 图 1-10　角色跑步的动作速写

1.1.4　动画速写基本工具及表现

　　进行速写训练时,首先考虑的是工具的选择。不同的载体和绘画工具都会有不同的效果,由于绘画载体和绘画工具种类繁多,对初学绘画者来说显得有些无所适从。一般来说选择的纸张常用的有速写纸、毛边纸等;选择的工具常用的有橡皮、小刀、硬纸板、夹子和各种性能的笔等。画速写最重要的绘画工具笔的种类有很多,最基本的是铅笔,这是最为方便、也是最为常用和廉价的绘画工具,一般动画创作也大都是运用铅笔来完成的。当然,也可以尝试运用其他一些作画工具来进行速写训练,有助于速写水平的提高。常用的速写工具还有钢笔、毛笔、油笔(圆珠笔)、木炭笔、马克笔、彩色铅笔、水彩笔、水粉笔、油画笔等。在进行速写训练时,随着写生对象的不同,采用多种不同的作画工具和不同的画法,就能获得速写多种不同的感受和效果。但作为动画工作者,采用单线画法是最为简便和有效的,也最容易同工作结合起来。

1. 纸张

速写用的纸张有很多种，不必过分挑剔。速写用的纸张可根据用笔的类型、表现对象的感受和个人习惯选用，如速写纸、素描纸、水彩纸、毛边纸、复印纸、牛皮纸、白报纸和宣纸等（见图1-11和图1-12）。也可以使用彩色卡纸，或者与绘画材料相关的专业用纸。不同的纸会产生不同的效果。一般情况下，较润滑的笔尖适合于比较粗糙的纸张；而较粗的笔尖适合于平整光滑、密度较大的纸张。但这也不是绝对的，因为纸质的选择与其所追求的画面效果有关。不同类型的笔会产生不同的笔触和肌理，营造出或厚重，或细腻，或粗糙，或平滑的美感。也有使用毛笔作画的，可用宣纸、毛边纸或吸水性较强的纸张。初学者用单张的复印纸即可，既便宜又方便，无拘无束。而速写本便于保存，用得较多。

⬆ 图1-11　速写纸、复印纸和素描纸

⬆ 图1-12　毛边纸、宣纸和牛皮纸

2. 橡皮、小刀、硬板和夹子

画速写用的橡皮主要分为两种，一种是普通的绘画橡皮，另一种是黏性较好的可塑橡皮。一般的绘画橡皮更适用于清除和擦掉画面中多余的线条和色块，黏性较好的可塑橡皮适用于减弱色调。在速写训练中，不主张经常使用橡皮涂改。因为速写要求的是快速、肯定地概括表现对象，尤其是画动态动作时，反复涂改会破坏快速、直接和生动的效果，甚至影响当时的感觉，适当使用橡皮起到画龙点睛的作用即可。小刀是普通的较锋利的美工刀或其他刀子，不建议使用旋笔刀。硬板是普通的表面光滑的有一定硬度的纸板、木板或塑料板等。夹子要有一定的弹性，较大一些的比较合适。这些工具或多或少地会影响作画时的感觉，选用时要细心。（见图1-13和图1-14）

🔆 图1-13　普通橡皮、小刀和可塑橡皮

🔆 图1-14　夹子、硬板

3．各种笔

1）铅笔

由于铅笔携带方便且易于修改而成为速写最常用的工具，它可以画出流畅、软硬、粗细等灵活多变的线条，形成明暗色调，使作品层次丰富细腻，易于深入刻画。铅笔的质量取决于铅芯的品质，铅芯的软硬及颜色的深浅都会影响绘画的手感和画面的效果。绘画用的铅笔用 H 和 B 来表示。H 的数值越大，铅芯的硬度越高，颜色越浅，画出的线条工整细致；B 的数值越大，铅芯越软，颜色越重，画出的线条具有更丰富的表现力和更微妙的色调。HB 的铅芯是中性的，不软也不硬。根据经验，画脸部、手部等细节时一般使用 2B 绘画铅笔，如果画动态线、身形衣褶时使用 4B 绘画铅笔较好。还有一种铅芯为扁平的速写铅笔，画出的线条可宽可窄、可粗可细，变化较多，适合大面积地铺设调子，以营造画面的光影效果。铅笔的缺点是铅芯容易折断，笔端磨损较快，画多或重了会产生反光，给人"腻"的感觉。（见图1-15～图1-18）

2）钢笔

钢笔是一种常用的速写工具，包括普通钢笔和针管笔等。钢笔类工具的表现手法基本以点、线为主，通过排列与叠加能表现丰富的明暗层次，强调黑白两极；钢笔的线条清晰、明确，利用各种肌理可表现不同深浅的灰面以增强层次感。钢笔还具有携带方便、完稿后易于保存的特性，多用于室外速写。针管笔所画线条精确细致、均匀流畅，不易表现大面积的调子，刻画细部是其特长。（见图1-19～图1-22）

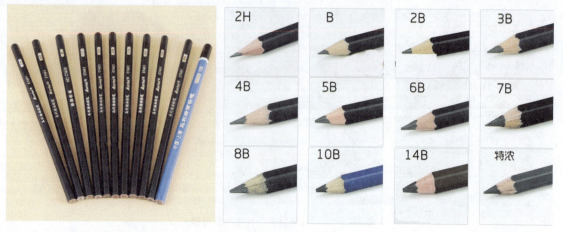

✛ 图 1-15　铅笔的类型

✛ 图 1-16　用铅笔创作的绘画作品（一）

✛ 图 1-17　用铅笔创作的绘画作品（二）

✤ 图 1-18　用铅笔创作的动画速写作品

✤ 图 1-19　钢笔与针管笔

✤ 图 1-20　用钢笔写生

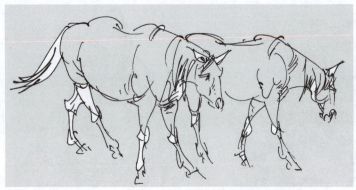

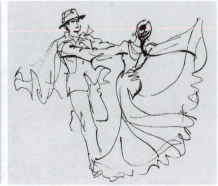

⬆ 图 1-21　用钢笔进行速写创作

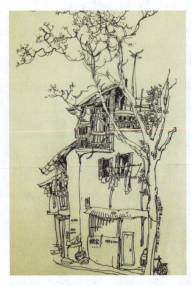

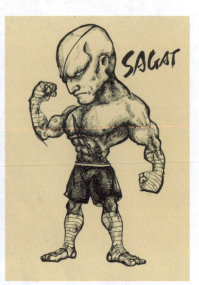

⬆ 图 1-22　用钢笔与针管笔创作的速写作品

3）毛笔

毛笔是中国传统的书画工具，它有极强的表现力，也是理想的速写工具。用毛笔画速写可通过中锋、侧锋、卧锋和逆锋等不同的运笔方式，运用点、染、擦、皴等表现手法画出浓、淡、粗、细的线条和不同虚实的色块，可充分展示毛笔用笔的韵味。毛笔有狼毫、羊毫、兼毫三种，狼毫较硬，羊毫较软，兼毫刚柔并济不硬不软。由于毛笔携带不方便也不易掌握，因此毛笔画速写多用于课堂，较少用于室外。（见图 1-23 ～图 1-26）

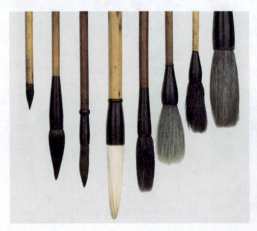

⬆ 图 1-23　毛笔及其的应用

🔴 图 1-24　用毛笔写生（一）

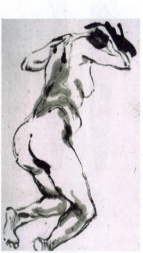

🔴 图 1-25　用毛笔写生（二）

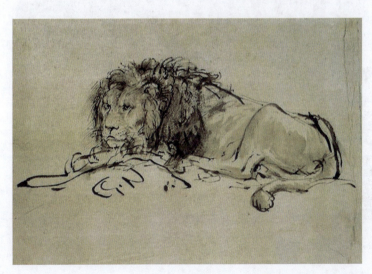
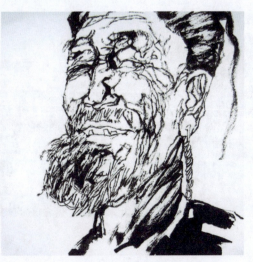

🔴 图 1-26　用毛笔默写

4）圆珠笔

圆珠笔（油笔）画速写不太常用，它是一种油性的书写工具，有时也用于绘画。圆珠笔包括很多种颜色，最常用的是蓝色。由于圆珠笔的笔尖有一个珠子滚动，比较光滑灵活，所以作品的表现效果与针管笔差不多。其手法基本也以点、线为主，通过排列与叠加表现明暗层次，线条清晰，可以表现不同的质感。圆珠笔携带方便，完稿后易于保存，多用于室外速写。缺点是不易表现大面积的调子，容易油腻。（见图1-27～图1-30）

✿ 图1-27　圆珠笔及其在作品中的应用

✿ 图1-28　用圆珠笔写生和默写

✿ 图 1-29　用圆珠笔创作的写实画

✿ 图 1-30　用圆珠笔创作的动漫造型和水果

5）木炭条和炭精条

木炭条的绘画效果对比强烈，层次丰富，有较强的表现力。用手指擦抹会产生更加细腻的层次感，色调丰富，颜色纯度高，不反光。木炭条质地松软，线条变化微妙，易于形成明暗调子，但附着力差。炭精条有多种颜色，且有棱角，利用炭精条棱角处可以画出精细又富于变化的线条，可以大面积地涂抹，用手指揉擦会产生柔和自然的效果。但不易修改和反复绘制，要求绘画时落笔准确肯定。由于炭粉易于脱落，画完应该用定着液固定画面以便保存。（见图 1-31 ～图 1-34）

6）马克笔

马克笔有水性和油性两种，笔头的形状分不同粗细的圆头和正、斜的方头，宽窄也各不相同，能够绘出粗细不同的边缘线条。马克笔绘制的线条，颜色透明而鲜艳，可以铺设大面积的色块，因而成为流行的速写工具。马克笔在停顿时会产生堆积的效果，利用得当能产生富有节奏的协调的效果，与质感较粗的纸质结合使用还能产生飞白、镂空的效果以增强画面的感染力。（见图 1-35 ～图 1-38）

图 1-31　木炭条和炭精条

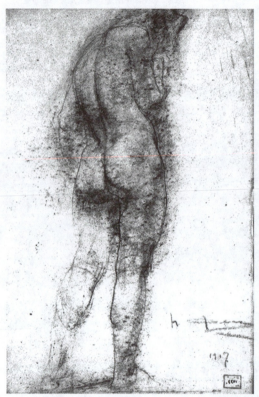
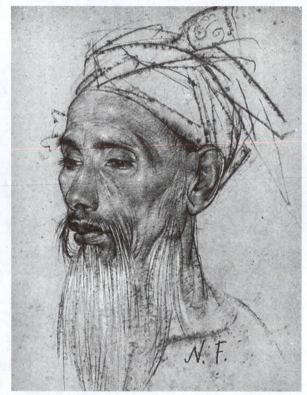

图 1-32　[俄]费钦的炭笔作品

图 1-33　用炭笔创作的绘画作品

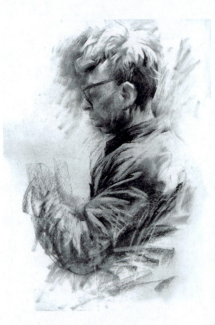
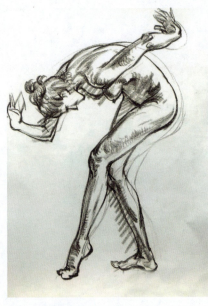
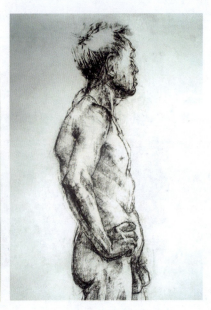

✟ 图 1-34　用炭笔写生

✟ 图 1-35　马克笔

✟ 图 1-36　用马克笔写生

⛅ 图 1-37　用马克笔创作的工业产品效果图

⛅ 图 1-38　用马克笔创作的作品

7）彩色铅笔

彩色铅笔和绘画铅笔的性能相似，因其柔软细腻的质感、独特的彩色魅力和携带方便而赢得绘画者的青睐。但要注意的是，彩色铅笔的色块是靠线条的排列交织和叠加产生的，因此在颜色的使用上要尽量概括以避免产生混乱感。水溶性彩色铅笔所画出的笔触能够溶解于水，用毛笔加以渲染，可得到水彩的效果。（见图 1-39～图 1-42）

8）水彩笔

水彩笔有软硬、宽窄、方圆之分，圆的与毛笔相似。水彩笔的主要特点是笔头有弹性，吸水性较强，较中国毛笔容易掌握。由于水彩颜料的透明性很好，创作的作品的画面清新而通透。水彩笔的笔头多样，表现起来灵活多变，可以用来画单色，也可以画彩色速写。用水彩笔表现的环境清新而温暖，有极强的空间感。（见图 1-43～图 1-46）

🔸 图 1-39　彩色铅笔及其表现作品

🔸 图 1-40　用彩色铅笔创作的绘画作品（学生张军的作品）

🔸 图 1-41　用彩色铅笔创作的写生画

✝ 图 1-42　用彩色铅笔创作的作品

✝ 图 1-43　水彩笔及颜料

✝ 图 1-44　用水彩笔创作的绘画作品

✚ 图1-45 用水彩笔写生

✚ 图1-46 用水彩笔创作的绘画作品

9）水粉笔

水粉笔也有软硬、宽窄、方圆之分，较油画笔软，笔头有宽度和弹性。画时自然流畅，软绵舒适。因笔端具有一定的宽度，落笔成面，用块面和明暗关系来表现对象。用水粉笔表现的对象和环境比水彩厚重，表现力较强，不过会受到水分的限制，需要多画多积累经验才能做到得心应手。（见图1-47～图1-50）

10）油画笔

油画笔有宽窄、方圆之分，其主要特点是笔头具有一定的宽度和较强的弹性，较水彩笔和水粉笔硬。绘画时概括性强，有笔触感，落笔成面，大多用块面和明暗关系来表现对象。油画的表现性强，覆盖力强，给人一种稳重厚实之感，用油画笔表现的环境空间能使人产生身临其境的真实感。（见图1-51～图1-54）

总之，艺术创作总是伴随着绘画技术的发展、新材料的开发而不断进步的，挖掘不同工具材料的表现潜力，推动艺术表现的不断深入。表现技法可以通过训练不断进步，艺术修养需要长期思考和积累。工具就是工具，永远代替不了思想，只有长期训练，才能熟能生巧。训练时首先选择一种易于掌握的工具，不要急于求成，因为任何的绘画工具材料与绘画技巧都是为造型服务的。

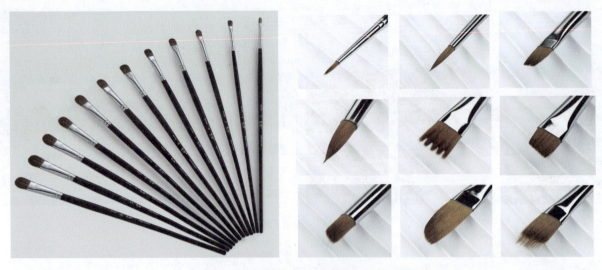

图 1-47　水粉笔

图 1-48　用水粉笔创作的写生画

图 1-49　用水粉笔创作的绘画作品（一）

✤ 图 1-50　用水粉笔创作的绘画作品（二）

✤ 图 1-51　油画笔的特性和表现

✤ 图 1-52　油画笔创作的写生作品

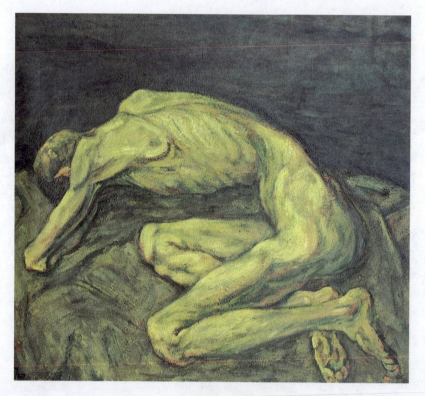

🔱 图 1-53　油画笔创作的绘画作品

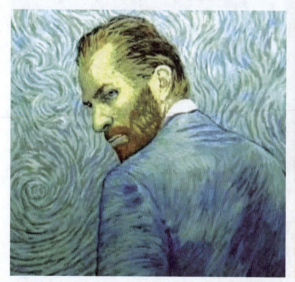

🔱 图 1-54　动画电影《至爱梵高》中的油画

1.2　动画速写的特点

　　动画速写有它自己的特点,在培养体验丰富多彩的生活,从生活中发现美、表现美的目标上,各大美术院校是一致的。速写可提高学生们的整体观察能力和综合分析能力,是练眼、练心、练手三者紧密结合的不可缺少的基本功。画速写一般从慢写入手,对静态形象进行深入的研究与分析,从内部结构到外部形象进行深入体悟并准确表达出来。通过速写,同时也能进一步提高默写能力,并善于抓住结构要点,这些对提高绘画水平和创作水平

有极大的帮助,这也是绘画速写和动画速写共同的要求。但作为动画创作所需要的动画速写,也有它特殊的要求和特点,就是动画速写把研究人物运动规律作为重要目标,更多的是通过速写研究人物形象与动态变化。在分析形态和动态的特点时,通过速写完整地画出整个动作的过程,这对动画创作是一种非常必要而行之有效的训练。

通过动画速写的不断训练,培养人物速写与动态画面和镜头的意识,这是动画速写的一个最大特点。通过大量动画速写作品的练习,可以有效地训练自己的镜头感、透视变化及空间的意识,加强视觉空间的效果。另外,通过大量的动画速写训练能迅速提高自己对形象把握的敏感程度,能在动作创作中迅速地把握形象的关系和动作转折点,从而在创作中抓住对象的特征,迅速构思并创作出需要的艺术形象。也可以通过大量的动画速写,对人物对象不只是从静止的、局部的、夸张地去创作,而且要从整体动作的过程去观察,抓住动作的关键转折点进行速写和默写。(见图1-55~图1-57)

✛ 图1-55 动画动态速写

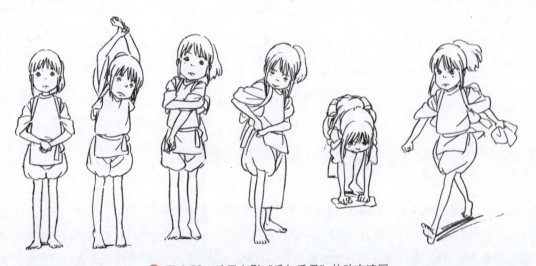

✛ 图1-56 动画电影《千与千寻》的动态速写

✛ 图1-57 动画动作速写

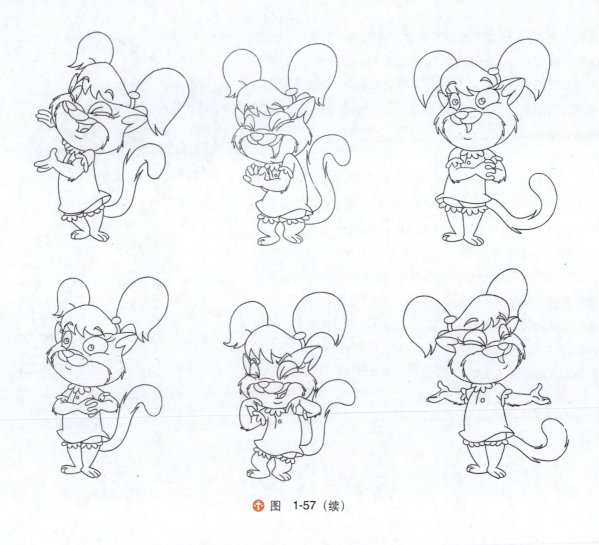

图 1-57（续）

1.3 动画速写的训练方法

动画速写作为动画创作的专业基础课，首先在于对学生们动手能力的培养，而动画创作又不同于其他美术创作，需要对动态进行准确、夸张的把握，并要按照一定的目的进行一系列的动态描绘，要不断地培养初学者对动作的认识，完成从感性到理性，再从理性到感性的渐进认识过程，把动作的全过程有意识地进行记忆并分解成"关键帧"加以默画，这就要有一套行之有效的方法来解决。

1.3.1 写生与默写相结合

写生是对对象进行深入细致的描绘。在写生的过程中，要注意强调观察、体验、分析，应研究自然对象，认识并掌握其中的规律，要根据自己的感受不加修饰的准确表现对象。

写生分为室内写生和室外写生。室内写生训练对掌握准确深刻的造型能力来讲是非常重要的。可以让我们在较为充裕的时间内对对象作较深入细致地反复研究和描写，认识所描绘对象的规律性，掌握较全面表现对象的能力。室外写生也是训练我们艺术感觉的好方法，它不容我们细致、从容地观察，更不能进行长时间的描绘，而是迅速地根据自己的认识和感受做出判断，抓住对象主要的特征，然后描绘和记录下来。室外写生可以强迫我们丢弃许多琐碎的细节描写，从而可以锻炼我们的概括和提炼能力。

默写是在脱离对象的情况下,把对象存留在大脑记忆中的影像描绘出来。虽然我们从看模特到看画面的时间很短,但有了记忆之后才能画出所看到的东西。事实上我们创作时已经有了很多默写与想象的成分,可见纯粹的"边看边画"是不存在的。默写训练就是要把观察所形成的记忆延长,并根据记忆和想象去完成画面。

影视动画的创作与平时练习中培养的理解能力、形象记忆能力和准确把握形体的能力有直接的关系。影视动画作品中的角色会有一段时空的延续,在这段时空延续的过程中,角色会有许多的运动表现,光依靠"写生"是远远不够的,还必须依靠想象和默写来完成。刚开始默写时可能有一定的难度,因为我们记忆中的造型和对象总是有一定的出入。开始作画时可以先让模特摆一个动作,整体观察几分钟,不要过于关注细节部分,而是从大的姿态上先画一张速写,然后再看着模特修改。反复做这样的练习,观察力和形象记忆力就会自然提高,默写的能力也会相应地加强。因此默写是通过自己处处细心的观察,再加上自己的理解和个性化的处理来完成的。

写生与默写从画法上是一致的,都是以速写的方法和技巧来进行练习。写生和默写又是相辅相成的,并不是说要在写生的课程完成以后才能进行默写,一般默写是贯穿在写生之中进行的,在写生的同时应有意识地加强默写的练习。默写是在反复地观察、理解和实践的基础上进行的。观察、理解和记忆三者的关系是非常密切的。观察得越细,对形体结构的理解越深入,记忆也就越准确,由此创作的作品也更加生动。

默写的步骤可以从整体出发,由大到小,从概括到具体,从模糊到清晰逐步地进行,也可以根据对象的神态气氛从印象最深的部分开始,按照主次关系循序渐进。默写也要进行校对,通过校对可以找出自己在观察方法方面存在的缺点。不能只靠记忆,还得凭借联想和想象来完成创作。默写能力的提高依赖于我们对所画对象的有关方面的知识以及有关人体解剖、运动规律、透视规律的了解和掌握,同时也依赖于我们的视觉记忆能力和空间想象力,而前者又是后者的基础。默写训练的途径是让模特儿摆一个姿势即动态,先不马上写生,而是让学生从各个角度进行全面观察。然后让模特走开,让学生凭记忆画出。另外让模特再摆一个姿势,让学生画出一个反向支撑姿势或者其他几个角度的姿势。前一种方法是训练学生的视觉记忆能力,后一种方法是训练学生的空间想象力。默写的方法还有待于不断地在训练中总结和完善,默写能力的提高将会在未来的创作实践中,给安排画面、勾勒草图等带来巨大的方便和自由。(见图 1-58 和图 1-59)

✛ 图 1-58 动画角色的写生训练

✝ 图 1-59　动画角色的默写训练

1.3.2　慢写与速写相结合

　　慢写可以理解为对对象的形体结构、骨骼肌肉解剖、探索描绘和研究表现方法等的练习,但主要精力仍在于学习抓事物的神态、本质,如人物的精神面貌、仪表风度、性格特征、情调气氛的形象与神态本质的变化规律。主要是锻炼敏锐的观察能力,能在较短的时间内迅速地掌握对象的特征特点,锻炼胆大心细、落笔肯定的作画习惯,养成改动很少就能把对象生动地表现出来的慢写能力。在描写方法上允许夸张、变形等艺术处理手段,但最好不要脱离客观形象太远。

　　速写主要是抓动态,即抓运动中活动着的事物的姿态,线条有简单、明确、流畅的特点,因此速写多采用以线描画法为主的描写形式,但也可以在线描的基础上适当加上一些明暗调子,以增加画面的气氛和体积感。缩写往往是从局部开始,它要求下笔肯定,用线明确,落笔有形。线条最忌断断续续、似是而非,行笔要沉着稳健,在稳中求快。画速写要灵活机动,带着激情一气呵成,要果断下笔。应始终根据第一印象的感受去组织画面,要以简洁的线条、肯定的心态、整体的感觉,大胆调整并突出主体。速写应有所侧重,有的速写侧重于抓大的动态特征,有

　　的速写侧重于抓布局气势,有的速写则侧重于细部刻画,有的速写侧重于气氛烘托,有的速写侧重于抓生活情趣,无论侧重于什么,首先在思想上要明确是什么打动了你,这幅速写要表现什么,然后再去构思和迅速捕捉对象。

　　慢写和速写是相辅相成的,在练习时应交替进行,相互促进,才能不断进步。(见图 1-60 和图 1-61)

⬆ 图 1-60　学生慢写训练

⬆ 图 1-61　学生速写训练

1.3.3　动态速写与动作速写相结合

　　所谓动态速写是指当人体有了一定的运动之后,各大体块不在同一条中轴线上,而且方向也不一样,从而产生了相互之间的变化关系。如标准的立正姿势,无论从正面还是背面都没有大的动态可言,因为处于立正姿势的

人体各部位处于同一条中轴线上,并且人体的各大体块和局部结构都是左右对称的。

所谓动作速写是动态速写的运动过程,是一系列的动态变化。有些动作的动态比较大,如打球、跑步、跳高等动作,不仅使人体的角度有了很大的变化,还会出现正面、侧面或背面的变化,而且各大体块之间的关系也发生了很大的改变。画面形象动作的生动与否,绝大部分取决于对动态的准确把握,对动态的理解和描绘,从而避免了画面形象动作的呆板,使得整个画面活动起来。

由于动态表情瞬息万变,写生时不允许我们仔细观察,只能凭瞬间的印象作画。这就要求学生学会边看边画的描绘技法和表现形式,力求简练概括地去画,不求完整,但求生动真实。在表现好动态的基础上再进行动作的描绘,从而追求动作的流畅性。动作中的每一姿态光凭速写是不能解决的,看一眼画一笔的写生方法也不可取,因为无论手眼动作多么快,也没有姿态动作变化得快,因此进行速写训练不仅要靠对对象的理解,对人体解剖结构的理解和运动规律的认识,而且还要靠形象记忆、形象思维和形象默写等理性功能来完成,这就需要靠记忆、默写、想象来补充完成。要想画好动态姿态,先要了解动作姿态的意义。对动作姿态认识理解得越深越透彻,动态姿态才能描绘得越生动、自然,所以设计师必须要深入生活,否则就不可能画出有血有肉、生动感人的形象动态速写。(见图1-62～图1-64)

✪ 图1-62　学生动态速写训练(一)

✪ 图1-63　学生动态速写训练(二)

1.3.4　动画速写与情节相结合

影视动画片是由许多生动有趣的情节组成的,而情节又离不开角色准确细腻的动作表演。如果在动画动态动作速写训练阶段加入对特定剧情的理解,动态动作速写将更接近动画表现的目的。

情节是有故事的,在情节的表现中,枯燥的动作就会变得生动有趣起来。动作与情节相结合,不仅打破了传统美术训练的框架,使纯艺术的基础训练变得活泼起来,而且也为以后的动画创作打下了良好的基础。(见图1-65)

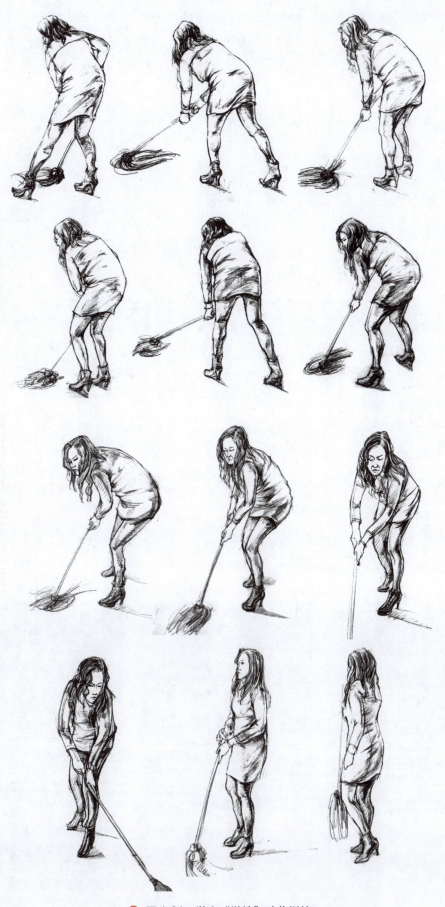

🔴 图 1-64 学生"墩地"动作训练

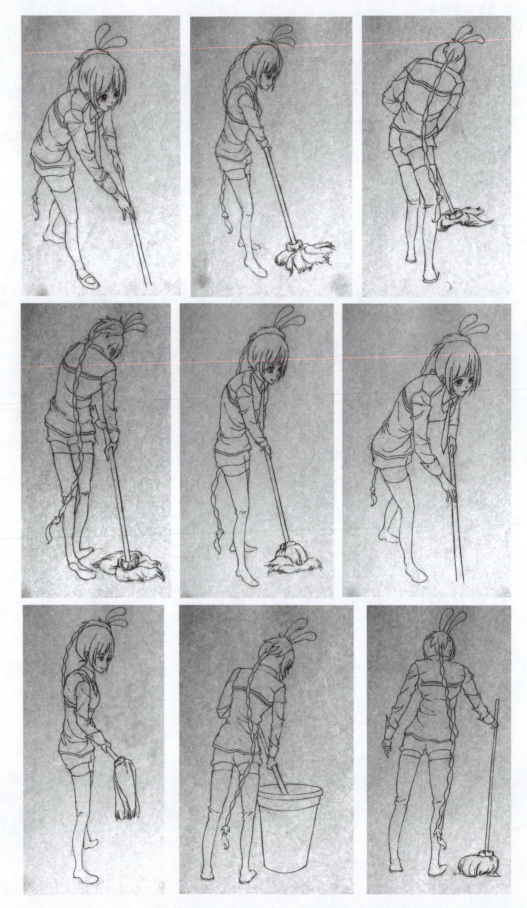

图 1-65 学生"墩地"情节的动作训练

1.4　动画速写与动画制作的关系

　　动画速写训练的目的就是要把其与动画制作联系起来，通过动画速写的训练能不断提高自己的视觉敏感能力和对形象的综合分析能力，用丰富的想象力在动画创作中能够准确而生动地画出人物整个动作的关键转折点。动画速写训练必须要符合准确、鲜明、生动的要求，并经过长期不懈的努力，逐步解决线条的问题。如对线条的长短、疏密、粗细的把握能运用自如，这与动画线条处理有着密切的关系。另外要解决造型问题，如对人体结构、体积感、动态、运动规律以及对形象的特征、表情、夸张程度的处理，还有对人物形象的空间透视关系的研究和掌握，都同动画制作有密切的关系。初学动画速写的人，对人物解剖和结构不够熟悉，所画人物形象往往结构不准，或者不会处理线条，不会取舍概括，使动画上的人物形象缺乏生动感。也就是说，在动画速写过程中一定要时刻不忘抓整体、抓动势、抓特征，只有这样才能简练、扼要并且准确而生动地描绘对象，在动画制作中需要牢牢抓住这些最基本的观念。这些习惯只有在经过长期动画速写训练后才能养成，并能在以后的动画制作中迅速而准确地发挥出来。（见图 1-66）

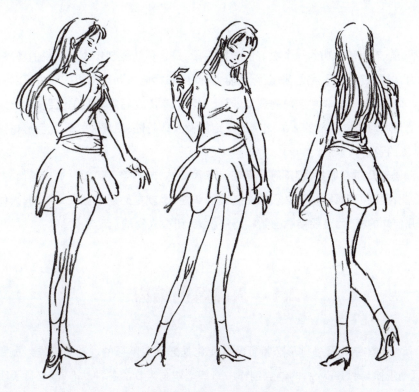

⊕ **图 1-66**　动态速写训练

思考练习题

1. 速写与动画速写有什么异同点？

2. 如何选择自己得心应手的绘画工具？体会"画好在想法而不在工具"这句话的含义。

3. 如何处理写生中速写和默写的关系？

4. 思考动画速写在动画制作中的作用。

第2章
动画专业速写中对于人体的认识

学习目的：通过本章的学习,理解人体结构、透视、比例和几何形体概括等基本知识,以便在动画动态动作速写练习中有一个全方位的把握。

学习重点：了解人体的结构、透视、比例和几何形体概括知识,掌握这些知识在动画动态动作速写中的实际应用。

动画速写是加强动画艺术基本功的一个极好的训练手段,是培养动画制作人员敏锐的观察鉴赏能力、研究分析能力、直觉判断能力,以及灵活抓形能力、形象造型能力、间接概括能力和画面组织能力等的一种极为有效的方法。但这就需要对人体结构有一个非常准确的理解,因此让我们拿出速写本和画笔,尝试一下人体结构知识的一些基本训练,从绘画的角度对不同种类的人体比例的限定以及人体骨骼、肌肉、关节、几何形概括、透视、重心和动态线的知识有一个基本的了解和掌握。

值得提醒的是,动画速写重在概括,但不等于草率;尽量简练,却不等于简单;追求画面的生动活泼,但不等于是表面的浮华。因此,要画好动画速写,必须重视基础的掌握,也就是必须掌握人体结构、人体比例和人体的透视规律,要有主体与几何体的概念,还要接触画结构用的小人,研究人物的运动规律。

2.1 人体解剖结构

在学习动画速写时,人体结构及各种形态特征及其变化是必须要掌握的。动画创作人员要想把握好人物形象的特征及人物的运动规律,要想在今后的动画创作中熟练地勾画人物的各种动态,就必须要观察与理解人体的基本结构知识。在画动画速写时,我们需要掌握最基本的人体结构并充分地加以运用。

2.1.1 了解和熟悉人体基本的骨骼和肌肉的位置与结构

现在我们进入本章的重点部分。拿出前面讲述的速写本和画笔,认真地记录,接受更加严格而枯燥的"训",为"练"做好准备。

为研究人体整体与局部的关系,根据解剖学原理把人体一般分为四个部分,即头部、躯干部、上肢部和下肢部。(见图2-1)

头部:人体头顶至下额底及枕外隆凸的部分。

躯干部：人体下额底、枕外隆凸至耻骨联合的部分，包括颈、胸、腹、背等几个部分。

上肢部：与人体肩胛骨、锁骨连接的肩关节开始至手指部分，包括上臂、下臂、手部几个部分。

下肢部：与髋骨连接的髋关节开始至足底部分，包括大腿、小腿、脚几个部分。

在了解具体的人体骨骼、肌肉以及运动时，必须先从人体的整体结构入手，我们称之为"全人体"，包括"骨骼系统"和"肌肉系统"。

"骨骼系统"又称作"人体骨架"，共由 179 块主要骨头组成。所有的骨头都绝妙地发挥着特殊功能，而它们的有机组合形成一个坚固而轻巧的结构。主要由头骨、脊柱、胸廓、髋骨、锁骨、肩胛骨、肱骨、尺骨、桡骨、腕骨、掌骨、指骨、股骨、髌骨、胫骨、腓骨、跗骨、蹠骨和趾骨组成。

根据全身骨骼图可知，人体里最重要的支撑结构是脊柱，呈 S 形，上面与头颅相连，中部与细而弯曲的肋骨组成的胸廓体相连，下面与髋骨相连，这样就把几个骨骼部件从上到下连接起来了。然后就是四肢的连接，上肢的肩部是锁骨、肩胛骨、肱骨三块骨头的交汇处，锁骨的内端与胸骨相连，外端与肩胛骨相连，而肩胛骨的"涡"正好与肱骨上面的光滑面相连，肱骨在下端与尺骨和桡骨的上端相连，尺骨、桡骨的下端又与腕骨相连，腕骨与掌骨相连，而掌骨又与指骨相连，这样上肢就连接起来并与整个骨架相接。下肢的连接也与上肢相似，粗而强壮的大股骨的上端与髋骨的髋臼相连，下端与胫骨、腓骨的上部、髌骨相连，胫骨、腓骨的下端又与跗骨相连，跗骨与蹠骨相连，蹠骨与趾骨相连，这样下肢就连接起来了，并与整个骨架相接，形成了完整的骨骼系统。（见图 2-2）

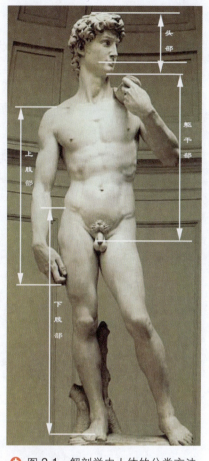

✛ 图 2-1　解剖学中人体的分类方法

✛ 图 2-2　人体骨骼系统

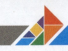

按照骨的形态,骨基本上可分为长骨、短骨、扁骨和不规则骨四种类型。

长骨:呈长管状,分为骨干和两端。骨干是指长骨中间较细的部分;骨的两端则较为膨大,其光滑面称之为关节面,覆有关节软骨。长骨分布于四肢中,在运动中起杠杆作用,如肱骨、股骨等。(见图2-3)

短骨:一般呈方块形,多成群地分布于运动较复杂和受力较大的部位,如腕和足的后部。短骨能承受较大的压力,连接牢固,主要起支持作用。短骨具有多个关节面,所表现的运动较为复杂且幅度较小。(见图2-4)

扁骨:呈扁宽的板状,分布于头、胸等处。常围成腔,支持并保护着重要器官。如头盖骨保护着脑,胸骨和肋骨构成胸廓保护着五脏等。扁骨也为骨骼肌提供了广阔的附着面,如肋骨、肩胛骨等。(见图2-5)

不规则骨:其形状不规则,多种多样且功能各不相同,如椎骨、髋骨等。(见图2-6)

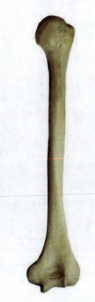

图2-3 长骨（肱骨）

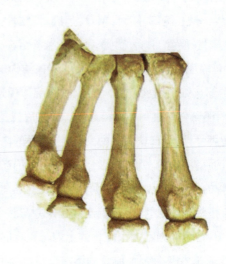

图2-4 短骨（掌骨）

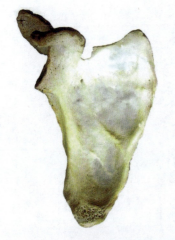

图2-5 扁骨（肩胛骨、肋骨）

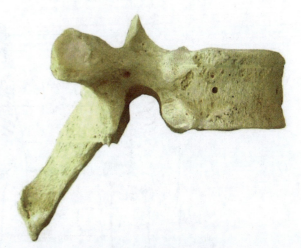

图2-6 不规则骨（椎骨）

以上是对人体骨骼的简单描述,较详尽的描述在后面的章节中会有所涉及。对初学者来讲,刚学习人体骨骼会感觉比较陌生而且枯燥,但还要耐着性子努力记好笔记,并最终牢记在心里。不管怎么说,这对初学者心中建立起人体系统的基本概念还是很有帮助的。现在看起来可能是毫无生气的骨架,但只要改变一下活动方式,它们的完美造型与具有的各自的特殊功能就丝毫不差地连接成一体并展示出来,这时我们就会为这些精巧的构造而赞叹不已。(见图2-7和图2-8)

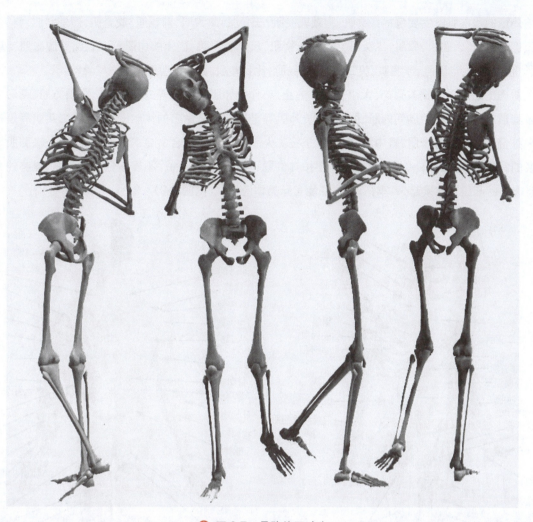

✿ 图 2-7　骨骼处于动态

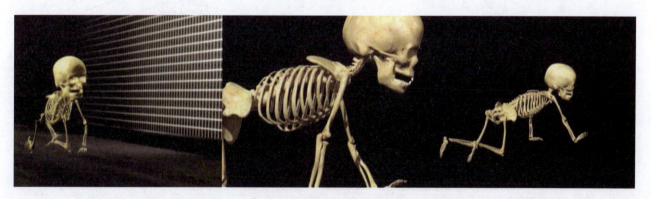

✿ 图 2-8　骨骼处于运动状态

　　"肌肉系统"是比较复杂而重要的。从内到外分为三层,即深层肌肉、中层肌肉和浅层肌肉。在造型艺术中,只有影响外表的浅层肌肉的形状特征、大小比例才是重要的。而且肌肉是活动肌能很强的器官,它们通过收缩和舒展产生运动,使人体完成各种各样的动作。一般来说,没有一块肌肉是独自运动的。人体无论发生什么样的运动,都会有一部分肌肉收缩,而与这个运动部位相关的其他肌肉就会发生不同程度的放松,不管是弯曲手指还是弯曲我们的躯干都是这样。了解每一个姿势中哪些肌肉收缩、哪些肌肉放松,可以帮助我们确定哪些表面形体需要被强调。这在动漫创作中尤为重要。动漫艺术家通常以这些特征为参考,有意识地夸张那些紧张的肌肉,而缓和那些放松的肌肉。但无论如何去夸张变形,内部的结构必须是正确的。

影响外形的浅层肌肉主要包括：头肌、胸锁乳突肌、三角肌、胸大肌、前锯肌、腹直肌、腹外斜肌、斜方肌、背阔肌、冈下肌、小圆肌、大圆肌、臀肌、二头肌、三头肌、桡肌、尺侧腕屈肌、桡侧腕屈肌、手肌、阔筋膜张肌、缝匠肌、股内侧肌群、股四头肌、半腱肌、半膜肌、股二头肌、腓肠肌、比目鱼肌、跟腱、足肌等。

以上肌肉的名称是根据其形态、大小、位置、起止点、作用和肌肉走向等来命名的。如斜方肌、菱形肌和三角肌等是按其形态来命名的。肋间内肌、肋间外肌、外肌等是按方位来命名的。肱三头肌、股二头肌等是按其形态和位置来综合命名的。臀大肌、臀中肌、臀小肌是按其大小和位置来综合命名的。胸锁乳突肌、喙肱肌等是按起止来命名的。腹内斜肌、腹外斜肌、腹横肌等是按其位置和肌束来命名的。不管按什么来命名，最终的目的是要名称与肌肉形状和位置连接起来，牢记于心，并能实际具体应用。（见图2-9）

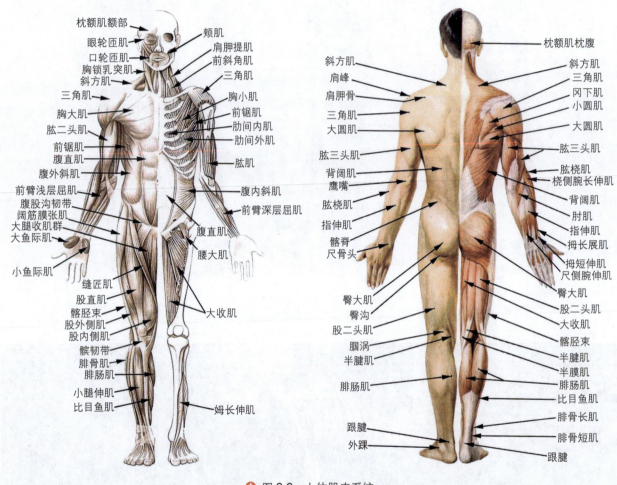

✚ 图2-9　人体肌肉系统

人体肌肉从总体上可分为骨骼肌、平滑肌和心肌三种类型。在这些肌肉类型中，骨骼肌是最重要的，因为人体肌肉主要是附着于人的骨骼上，在神经系统的支配和调节下可随意伸展与收缩，这是肌肉的特点。骨骼肌一般都由中间的肌腹和两端的肌腱两部分组成，肌腹有收缩能力，人的运动就是靠骨骼肌的收缩而产生的。肌腱较坚韧而没有收缩能力，正因为如此，它能保持骨骼的有效连接。平滑肌由数层扁平的细胞组成，它存在于身体器官的内表面，负责器官内部的运动。心肌仅位于心脏壁上，负责心脏的跳动。从造型艺术角度来讲，与我们联系紧密的是骨骼肌。

骨骼肌又分为长肌、短肌、阔（扁）肌和轮匝肌四种类型。造型研究又以长肌、阔肌为主。

长肌：其肌腹成菱形，多分布于四肢。有些长肌的起端有两个以上的头，合成一个肌腹。如二头肌、三头肌、

四头肌。还有一些长肌,其肌腹被中间腰分成两个及以上的肌腹。如二腹肌和腹直肌。(见图2-10)

短肌:主要分布于肌肉深层,我们只能间接涉及。

阔肌:呈板状,主要分布于胸、腰壁,其腱呈膜状。(见图2-11)

⊕ 图2-10　长肌、二头肌、多腹肌、二腹肌　　　　　　　　　　⊕ 图2-11　阔肌

轮匝肌:多呈环形,分布于口与眼的周围,如口轮匝肌、眼轮匝肌。肌肉收缩能开、关口和眼睛,是表情肌的主要肌肉之一。(见图2-12)

⊕ 图2-12　轮匝肌（口轮匝肌、眼轮匝肌）

以上这些人体肌肉只是简单地介绍,以便给初学者一个直观的整体印象,后面几章中会有更详尽的讲解。但我们要牢记,没有一块肌肉会单独运动,要组合协调运动才能有无穷的表情及情绪供我们选用,以便表达我们的思想情感。(见图2-13和图2-14)

2.1.2　掌握对人体外形影响较大的骨骼部分

在画动画速写时,要注意骨骼两端常常因为不被肌肉覆盖而外露的骨点,而这些骨点即使人穿上衣服也会显露出来,这给动画艺术家提供了创作依据,因此,熟悉、掌握这些骨点可以有助于形象和人物动作变化的创作。

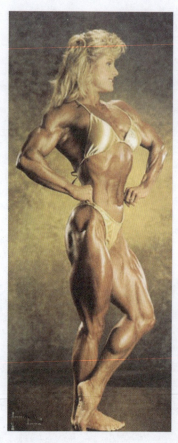
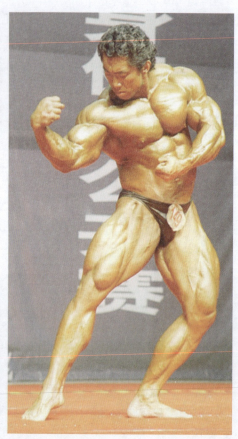

⤴ 图2-13 健美

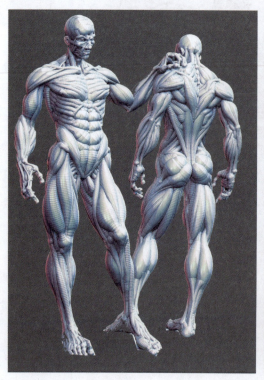
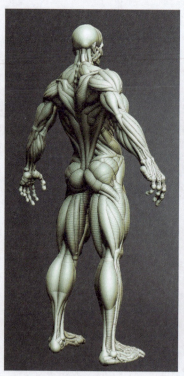
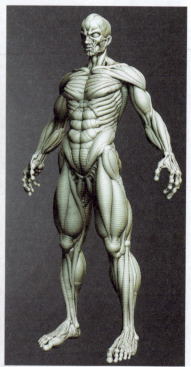

⤴ 图2-14 人体模型

初学者在画人体结构和运动时,往往对全人体的关节点有些模糊,更谈不上如何恰当地应用关节因素来表达自己的感受,因此,了解全人体关节点及其特征是非常必要的。尤其在动漫创作中,这种能力是一个动漫和原动

画工作者必须具备的素质之一。

关节是指能活动的骨与骨之间的连接点。全人体上大小能活动的关节点共有七十个，其活动范围各不相同。它们分别为颈关节（第七颈椎）、腰关节（第十二腰椎）、肩关节（一对）、肘关节（一对）、腕关节（一对）、掌关节（五对）、指关节（九对）、髋关节（一对）、膝关节（一对）、踝关节（一对）、跖关节（五对）、趾关节（九对），这些大小关节点构成了全人体活动的条件。掌握这些关节的特征以及关节点的位置和活动范围对速写、默写人体是至关重要的。（见图 2-15）

关节一般由关节面、关节囊和关节腔三部分组成。关节面是两个或两个以上相邻骨的接触面，一个略凸，叫关节头；一个略凹，叫关节窝。关节囊是很柔韧的一种结缔组织，把相邻两骨牢固地联系起来。关节腔是关节软骨和关节囊围成的狭窄间隙，其作用是使两骨关节面的形状相互适应，减少运动时的冲击，有利于关节的活动。（见图 2-16）

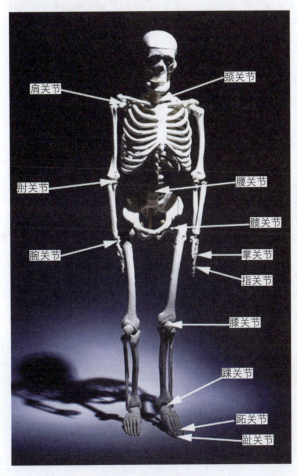

🔂 图 2-15　全人体的关节点

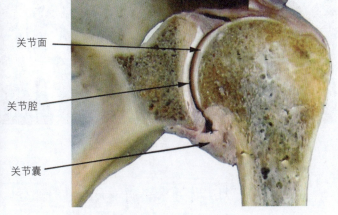

🔂 图 2-16　关节的组成

关节在肌肉的牵引下，可做各种各样的动作。其运动形式如下。

屈和伸：屈时相邻两骨之间的角度较小，伸时较大。

内收和外展：向人体正中心靠近的肢体为内收，远离的为外展。

旋内和旋外：旋转是骨绕本身的轴转动，如肢体前面转向内侧的为旋内，转向外侧的为旋外。

环转：屈、伸、内收、外展的复合运动为环转。这时骨的近点在原地转动，远端做圆周运动。但要注意环转时的运动范围。（见图 2-17 ～图 2-20）

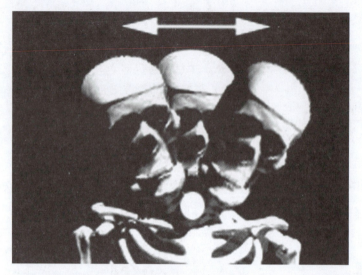

✝ 图 2-17　头关节的运动

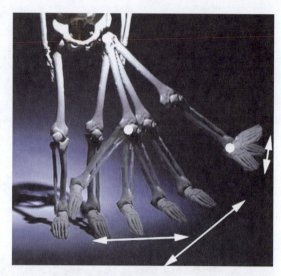

✝ 图 2-18　髋、膝、跖关节的运动

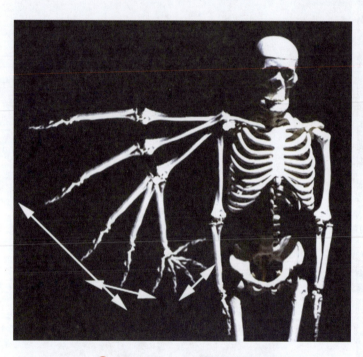

✝ 图 2-19　肩、肘、腕关节的运动

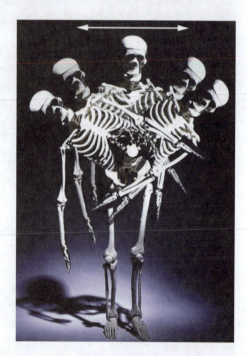

✝ 图 2-20　腰关节的运动

2.1.3　掌握对人体外形影响较大的肌肉部分

　　影响人体外形较大的肌肉部位主要有颈部、躯干部、上肢部和下肢部,每一部位肌肉的大小形状都对外形有巨大的影响。

1. 颈部肌肉

　　颈部肌肉在解剖上比较复杂,但影响外形的肌肉不太多。主要是颈阔肌、胸锁乳突肌和斜方肌上面的部分。其中左、右胸锁乳突肌将颈分为明显的颈前三角和左、右颈侧三角三个部分。颈前三角从外形上看呈 V 字形,上以左、右颞骨乳突和下颌舌骨肌后腹为界,下以胸骨上窝为界,上宽下窄,左右等边,颈前三角中的喉结节与气管软骨向上凸起,外形明显,尤其是较老、较瘦的男性老人。左、右颈侧三角呈 A 形凹陷,外形明显。其顶点为胸锁

乳突肌与斜方肌在枕外隆突止点的交合处,两侧以胸锁乳突肌和斜方肌为外轮廓,下以锁骨中段上缘为界。在颈侧三角中有头夹肌、肩胛提肌和前、中、后斜角肌及部分肩胛舌骨肌,但一般情况下,这些肌肉都隐藏在内,只有做激烈运动时,部分肌肉才能显于锁骨线上缘凹陷处。因此在动漫创作中,对胸锁乳突肌和斜方肌上部、喉结这些部位要大力夸张,以表现造型的表情和情绪。

颈阔肌:这是颈浅肌群的一部分。它覆盖着颈部的前面和侧面,起于胸大肌、肩三角肌的筋膜,越过锁骨和下颌骨至头面部下的咬肌筋膜、下唇方肌和笑肌而止。此肌肉参与了面部表情运动,但只有在面部表情极端恐惧和愤怒时,或用了很大力气时,颈阔肌才有更明显的体现。同时外面的颈阔膜覆盖了颈部全部的前面和侧面,使表皮变得光滑。

胸锁乳突肌:这是颈部正面和侧面最显著的外形,斜行于颈部的两侧,位于颈阔肌之下,是一对强有力的骨骼肌。此肌下端分两个头,内头附着于胸骨柄前面,外头则嵌在锁骨内侧,三分之一处的锁骨胸骨端,它们联合起来合成一个更圆的外形,呈方锤体,斜向后行。胸锁乳突肌是由胸乳肌和锁乳肌进化而成的,其主要作用是两块胸锁乳突肌彼此相对收缩来控制头部的左右转动,但它们同时收缩的时候则可以控制低头和抬头。当头部扭向一侧到一定程度的时候,整块肌肉都被看得一清二楚,并明显地影响整个颈部外形。在动漫艺术表现中,要特别强调这块颈部肌肉,它可以把造型表现得强壮有力,要体现出刚强之美。

斜方肌:这本是背部的一块浅层肌肉,但斜方肌上部填充了颈部轮廓和锁骨之间的区域,并呈三角楔形。这就构成了颈部的一块重要肌肉,它从头干骨的根部生出,位于耳根部之上的地方,向下延伸。斜方肌在颈沟及颈部中间的沟槽的两边形成一个纵向的高起的平面,这条沟沿着脊椎向下,形成第七颈椎和脊突的重要标志。斜方肌的轮廓线下方的斜角肌和肩胛提肌的肌群阔的很宽,形成了颈部和肩部微微弧起的外形特征。这个弧度是由斜方肌的肌肉纤维从肩峰斜着向第五颈椎突起形成的。轮廓线的方向发生了变化,在表现时也应特别注意,应夸张这个弧线,也可以表现魁梧刚强的气质。(见图 2-21 和图 2-22)

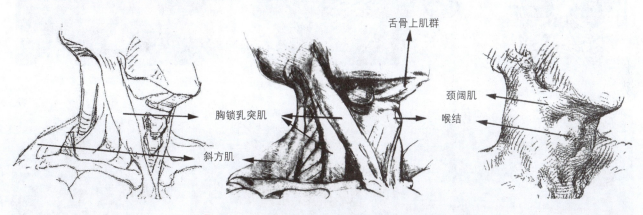

✚ 图 2-21　颈阔肌、胸锁乳突肌和斜方肌结构图

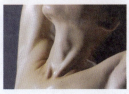

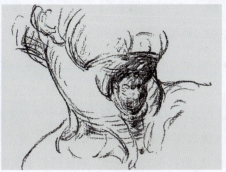

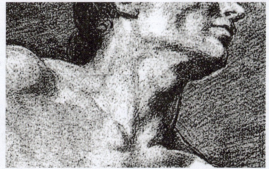

✚ 图 2-22　颈部肌的表现

2．躯干部影响人体外形的肌肉

这些肌肉主要有：躯干前部的胸大肌、腹直肌和腹外斜肌；躯干后部的斜方肌、背阔肌、臀中肌和臀大肌。

胸大肌：是胸部最大的肌肉，呈厚厚的三角形，位于胸骨两侧，是一对强壮的浅层骨骼肌。胸大肌起点分为上、中、下三个部分，上部为锁骨内二分之一处；中部为胸锁关节至第六肋的前半侧，相当于软骨部分；下部为腹直肌腱前叶。胸大肌的肌尾，位于肱骨前的肩三角肌与肱二头肌长头中间，而止于肱骨大结节嵴肌上。该肌的作用是内收上臂，在胸骨的骨面上，尤其是男性，由于胸骨两侧胸大肌的缘故，在外形上胸骨呈沟状的特征，称之为"中胸沟"。如两侧胸大肌同时收缩时，中胸沟的外形特征更加明显。我们介绍的更详细一些就是从胸骨上窝及左右两锁骨的正中心，垂直伸展到剑突软骨，其胸肌下部与胸骨的前表面相连接，在那儿可以数出五块突出的肋骨，尤其是瘦人和老人显现的更明显一些。如果是女性的胸大肌，其乳房置于第三肋骨的部位，肥大的乳房覆盖了胸大肌的下半部，在表现时，要注意女性的胸廓较男性小，在乳房的"腋窝尾"处，块状的胸大肌横越过胸小肌，经由三角肌的下方嵌入肱骨。在这里应表现腋窝的立体感，避免造成平板的"黑洞"。这也是学习者因对结构不甚了解而常出现的问题之一。如果表现胳膊上举的动作，胸肌也随着手臂的向上运动而活动。胸肌细长的边缘与背阔肌的前缘，胸部的侧面及前锯肌、手臂内侧共同形成了腋窝明显的轮廓。因此，腋窝的表现是非常重要的。另外，胸肌上方在它的起点处与肩胛骨相接，这一部分胸肌随着手臂的不同位置而变化。当手臂向下时，胸肌向内收缩；当手臂平伸时，胸肌外展，将手臂举起；当手臂上举时；胸肌向上拉动锁骨下的肌肉纤维，在肩关节中部的上方转动，与此同时，这些肌肉纤维停止内收，代之以肱骨外展，完成上举的动作。（见图2-23和图2-24）

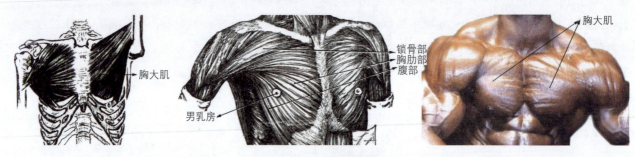

胸大肌
锁骨部
胸肋部
腹部
胸大肌
男乳房

✞ 图2-23　胸部肌肉结构图

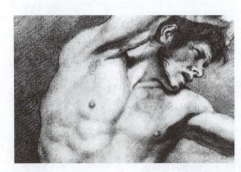

✞ 图2-24　胸大肌结构表现图

腹直肌：这是腹部的浅层肌肉，也可看作躯干前部胸廓与骨盆之间的连接部分。腹直肌位于腹中部腹膜肌上层，腹内斜肌下层，左右各一块，腹直肌为多腹肌，通常以三个腱将腹直肌隔断，并且相互连接在一起。最上方的一条腱在剑突的稍下方；最下方的一条腱在脐孔处；中间的一条腱正好处于两者中部，这三条腱分割的部位极易从人体皮肤表面上看到，尤其是瘦而健康的人体表面看得更清楚。腹直肌为上宽下窄的带形多腹肌，两侧腹直肌外缘以腹白线相隔，腹白线位于脐孔上方的带状，脐孔下方的线状。腹值肌起于胸廓的第五至七根肋骨上及剑突的前面，向下为长而平坦的垂直肌肉一直到耻骨联合和耻骨结节为止。该肌的运动，能使腰椎向前弯曲。

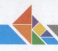

　　腹外斜肌：这是腹部的浅层肌肉。好像手风琴的褶皱层，与前锯肌和背阔肌相交错，对外形的影响较大。腹外斜肌位于腰的两侧，左右分布各一块，以八个肌齿起于胸廓的第五至十二对肋骨的外侧面。肌纤维分为两个部分，向腰下方发展。该肌止点为两个部分，一方为髂骨、髂嵴的前半部；一方向内下方发展，逐渐变宽为腱膜，止于腹白线和腹股沟韧带。腹外斜肌的运动，可使胸廓前曲、侧曲或回旋。如适当表现此肌肉，可使人体形象更结实。腹外斜肌的八个肌齿中，上五个肌齿与前锯肌相交错，下三个肌齿与背阔肌相交错，形成胸侧锯齿状肌肉的造型结构，在动漫表现中，对此肌肉的夸张变形，能有力地表达健壮优美的形态。（见图 2-25 和图 2-26）

　　　　腹外斜肌

　　　　腹直肌

　　腹直肌
　　腹外斜肌

🕀 图 2-25　腹直肌和腹外斜肌结构图

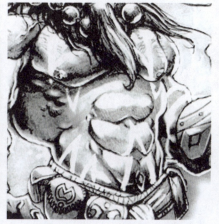

🕀 图 2-26　腹直肌和腹外斜肌结构表现图

　　斜方肌：这是背部的浅层肌肉，对外形影响很大。斜方肌左右各一块，形状像一个大菱形。该肌起于颅底的枕骨、项韧带、第七颈椎及全部胸椎的棘突部；止点分为上、中、下三个部分。上部止于锁骨外侧和肩峰的内部边缘；中部止于肩胛骨棘的上边缘；下部止于肩胛冈结节处的扁平三角状腱。斜方肌的运动，能上提肩峰和下拉肩胛骨。从人体背部外形上看，斜方肌上部，在第七颈椎和第一胸椎棘突部分，由韧带构成的菱形状腱膜，对外形有较大的影响，我们在表现时应特别注意。（见图 2-27）

　　背阔肌：这也是背部面积较大的浅层肌，对外形影响极大。该肌肌肉层较薄，位于其下的各种构造仍能看得清楚。该肌在斜方肌之下，起于第七胸椎棘突至骶中嵴、髂嵴外部后三分之一处的"腰背筋膜"，肌束向外上方

集中,在肩后绕过大圆肌,同大圆肌共同止于肱骨上部的小结节嵴。因此,该肌的作用可以内收、下拉和向后拉上臂。背阔肌同大圆肌共同构成了腋窝后壁的主要造型结构。在动漫作品中表现人体背部结构时,应着重对斜方肌和背阔肌加以夸张变形,以便体现人体的强壮健康。(见图 2-28)

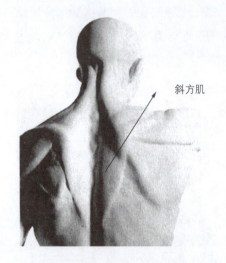
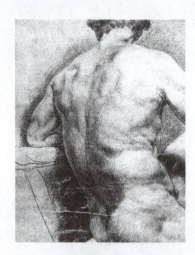
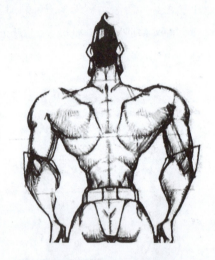

⬆ 图 2-27　斜方肌结构与表现图

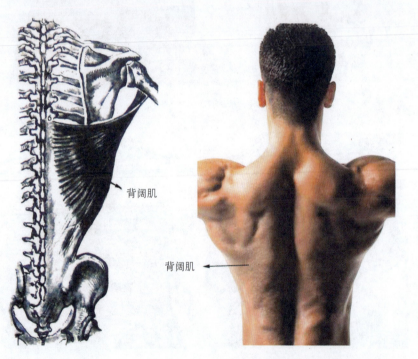
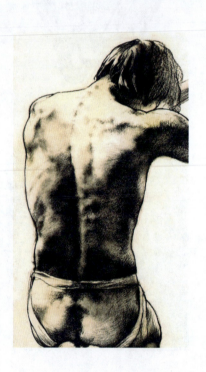

⬆ 图 2-28　背阔肌结构与表现

　　臀中肌:它位于臀部的中部,是浅层肌,直接影响臀部的外形。此肌起于髂嵴前束的全长,止于股骨大转子的尖端。臀中肌在外形和作用上都与肩部的三角肌相似。它的侧面肌肉纤维与下面的臀小肌一起,起到使股骨外展的作用;其前部的肌肉纤维,起到使股骨向外侧旋转及屈伸的作用;后部的肌肉纤维,可使股骨伸展并使之向外转动。在表现时应注意这些细微的变化。

　　臀大肌:该肌肉位于臀中肌的后侧,为浅层肥厚的扁肌。该肌起于髂嵴后端的髂后上棘和骶骨至尾骨的外侧面,止点分为前上部和前下部,前上部三分之一处止于髂胫束;前下部三分之二处止于股骨的臀肌粗隆。该肌的作用很大,它可使人体的大腿伸直和旋转,使人体从坐姿中站立起来,并在走路时摆动大腿。在外形上,臀大肌

是构成臀部外形的主要肌肉结构。在动漫表现中，夸张其肌肉，可使形体发胖并变得结实强壮，尤其是对女性的臀部适当地夸张，则更能显示出女性的魅力。（见图 2-29 ～图 2-31）

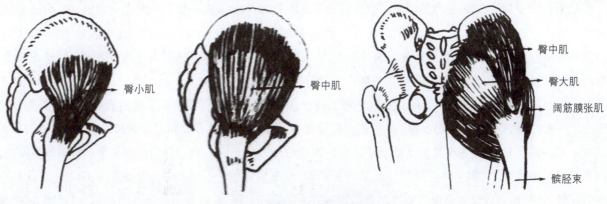

臀小肌

臀中肌

臀中肌

臀大肌

阔筋膜张肌

髂胫束

➜ 图 2-29　臀部肌肉的结构

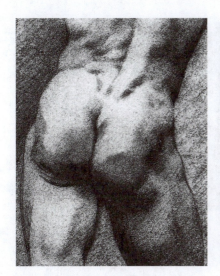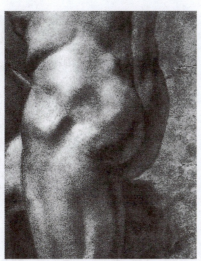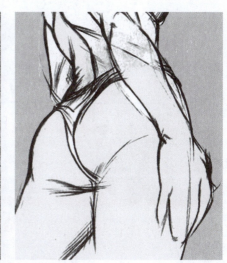

➜ 图 2-30　臀部肌肉的结构与表现

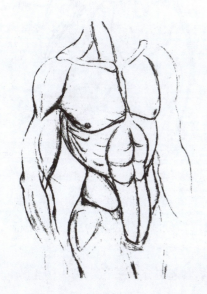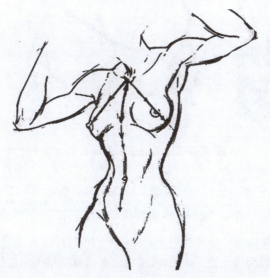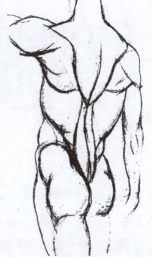

➜ 图 2-31　躯干部肌肉的结构表现图

3．上肢部影响人体外形的肌肉

这些肌肉主要有三角肌、肱二头肌、肱三头肌、前臂伸肌群和前臂屈肌群。

三角肌：位于肩头，是较肥厚的肌肉。肩三角肌呈三角形，结构较复杂。该肌的起点分为前、中、后三束，前束起点为锁骨外端下缘三分之一处，中束起点为肩峰，后束起点为肩胛骨下缘，三束共同止于肱骨外面二分之一处的三角肌粗隆。该肌的肌肉纤维产生较大的能量，收缩时，可使肱骨上举。比如人体的右臂做上举的动作，即肱骨外展时，是由整个三角肌来完成的，同时配合肩胛骨的转动。向前或向内的转动是由三角肌的前部辅助完成的。三角肌中束到肩胛骨肩峰上的起点在外形上有一起伏变化，三角形前束从肩峰后面向内伸到锁骨外侧的三分之一处，三角肌的外端向内收缩在中途嵌入肱骨之中，三角肌的后束帮助向后伸展和转动手臂。这样三角肌几束肌肉的相互配合，使右臂能灵活地上举并做旋转运动。在造型当中，肩三角肌是肩头最有影响的浅层肌，并同锁骨外端和肩峰、肩胛冈外上缘构成上V字形的沟，肩三角肌整个形状的下方构成下V字形沟。这样在记忆时比较方便，动漫表现中要极力夸张对外形影响较大的肩三角肌，能使造型显得有力魁梧。（见图2-32和图2-33）

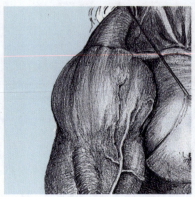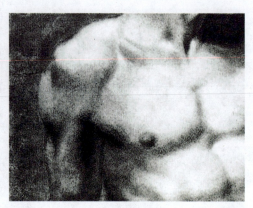

✿ 图2-32　肩部三角肌肉结构与表现图

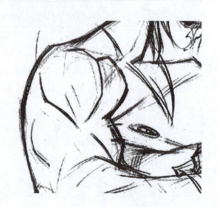

✿ 图2-33　肩部三角肌肉结构动漫表现图

肱二头肌：这是前侧非常明显的一块肌肉，也是较强壮的肌肉之一。其起点有两头，即长头与短头。长头起于肩胛骨盂上粗隆，并通过结节间沟。短头起于肩胛骨喙突尖部，二头在肱骨前二分之一处合并为肌腹，止于桡骨粗隆。其功能是使上臂前屈。

肱三头肌：这是上臂肌最为强大的一块肌肉，是由三条垂直的肌肉组成的，其起点分为三个头，即内侧头、外侧头和长头。内侧头起于肱骨中间的内侧，外侧头起于肱骨上端的外侧，长头起于肩胛骨背盂下粗隆，三头于肱骨二分之一处合为肌腹，并变为一长方形肌腱嵌入尺骨鹰嘴的末端。肱三头肌的肌腹与其腱膜的特殊形态结构，

对上臂后面的造型具有重要的影响。其最主要的特征就是伸展肘部,在伸肘时会变得更加突出,在表现时应特别注意。当手臂上举时,就会看到一条沟纹将肱三头肌的长头和内头区别开来;当手臂伸展时,肱三头肌的外头和长头处于备用状态。身体上的不同肌肉通过稳定和支持主要动作共同补充彼此的动作,肌肉会遵照身体的要求执行各种动作,这一切既保证了机能的效率,又保存了能量。(见图 2-34 和图 2-35)

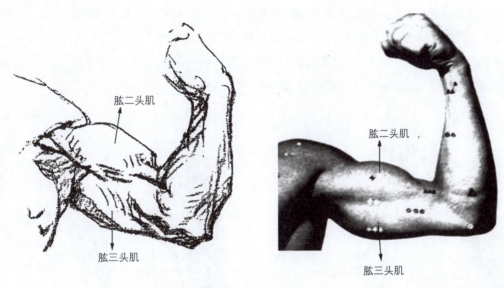

图 2-34　上臂肌肉的表现

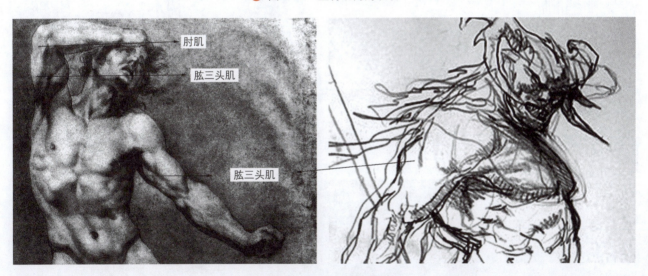

图 2-35　上臂后侧肌群的表现

前臂伸肌群:在前臂的外侧有一强大的伸肌群,对外形影响较大,但它不是一块肌肉,而是由多块肌肉共同组成的。影响外形的主要是浅层肌,包括指总伸肌、小指伸肌和尺侧腕伸肌。

- 指总伸肌:为浅层肌,位于前臂背的外侧,起于肱骨外上髁的外侧面,止于第 2 ~ 5 指的末节指骨底背。其功能是伸肘、伸腕、伸指。
- 小指伸肌:为浅层肌,位于指总肌内侧。起于肱骨外上髁背外侧面,止于第五指骨末节指骨底背,可视为是指总肌分离出的肌肉。其功能是伸肘、伸腕、伸小指。
- 尺侧腕伸肌:为浅层肌,起于肱骨外上髁,止于第五掌骨底背面。其功能是伸肘、伸腕。(见图 2-36)

前臂屈肌群:在前臂的前内侧有一强大的屈肌群,称之为尺侧屈肌群。影响外形的主要是肱桡肌(浅层肌)、尺侧腕屈肌、掌长肌和桡侧腕屈肌。

- 肱桡肌：位于上臂的前外侧,起于肱骨的外上髁上方外侧,止于桡骨髁的茎突,主要起屈肘的作用,并同旋前圆肌共同构成肘窝的造型。
- 尺侧腕屈肌：属于浅层肌,是影响前臂内侧造型的肌肉之一,位于前臂前面表层掌长肌的内侧,起于肱骨内上髁前下面,止于豌豆骨。其功能是屈肘、屈腕,并使腕内收。
- 掌长肌：属于浅层肌。位于前臂前面表层尺侧腕屈肌的外侧,对前臂上端内侧中部有一定的影响。它起于肱骨内上踝前下外侧,止于掌腱膜。其功能是屈肘、屈腕和屈掌骨。
- 桡侧腕屈肌：属于浅层肌。位于前臂前面表层掌长肌的外侧,起于肱骨内上髁前,止于第二掌骨底的前面。其功能是屈肘、屈腕,并使腕外展。(见图 2-37 和图 2-38)

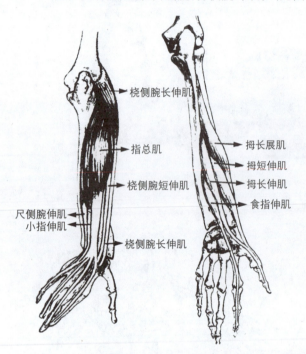

✚ 图 2-36　前臂伸肌群的结构

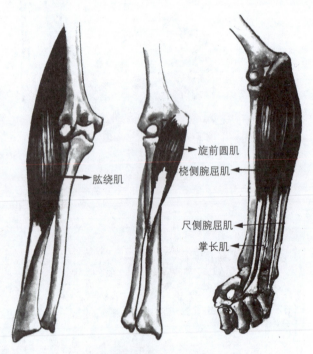

✚ 图 2-37　前臂屈肌群的结构

✚ 图 2-38　前臂伸、屈肌群的结构应用图

4．下肢部影响人体外形的肌肉

这些肌肉主要有股直肌、股外肌、股内肌、腓肠肌和比目鱼肌。

- 股直肌：位于骨间肌的上层，起于髂前下棘，止于髌骨上缘周围韧带。其功能是屈大腿，伸小腿。
- 股外肌：位于股直肌的外侧，起于股骨嵴线的外侧唇，止于髌骨上缘周围韧带。其功能是伸小腿。
- 股内肌：位于股直肌的内侧，起于股骨嵴线的内侧唇，止于髌骨上缘周围韧带。其功能是伸小腿。
- 腓肠肌：位于比目鱼肌上层，几乎覆盖了整个比目鱼肌。其起点分为内外两头，分别起自股骨内外踝，两头于小腿中间相汇合，止于跟腱，其中内头有很强的缩短和收缩能力。因此，其主要功能为屈膝、伸足。
- 比目鱼肌：这是小腿部最大的肌肉，完全覆盖了其他深层肌肉的主体，并且在很大程度上影响了小腿的外形特征。比目鱼肌位于腓肠肌的下层，起于小腿外侧腓骨后的上段，以长腱同腓肠肌的肌腱相汇合构成跟腱，止于足跟骨。比目鱼肌的主要功能为伸足。（见图 2-39 和图 2-40）

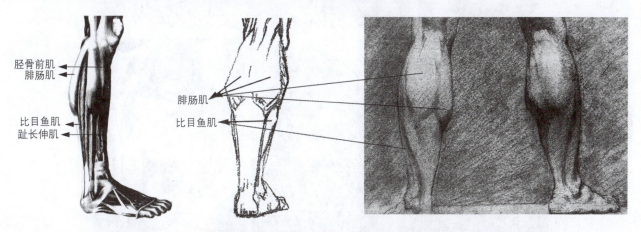

⬆ 图 2-39　腓肠肌和比目鱼肌的结构和应用图

⬆ 图 2-40　股直肌、股外肌和股内肌的结构和应用图

5．对人体不同部位的夸张

对人体不同部位的夸张是动漫创作的特色，常常使角色悲伤时更加悲伤，高兴时更加高兴，疯狂时更加疯狂，吃惊时更加吃惊。如果我们能掌握各种表情肌的结构和特点，按照位置和情形随心所欲地夸张和变形，使表现的表情更加强烈，就不会很难了。

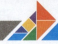

1）头、颈部不同表情的夸张表现

头、颈部是角色表情最丰富的部位,在表现特定表情的时候是最微妙和动人的。动画速写的一个重要课题就是对角色喜、怒、哀、乐、悲、恐、惊七情的夸张表现,以打动观众的心。（见图 2-41）

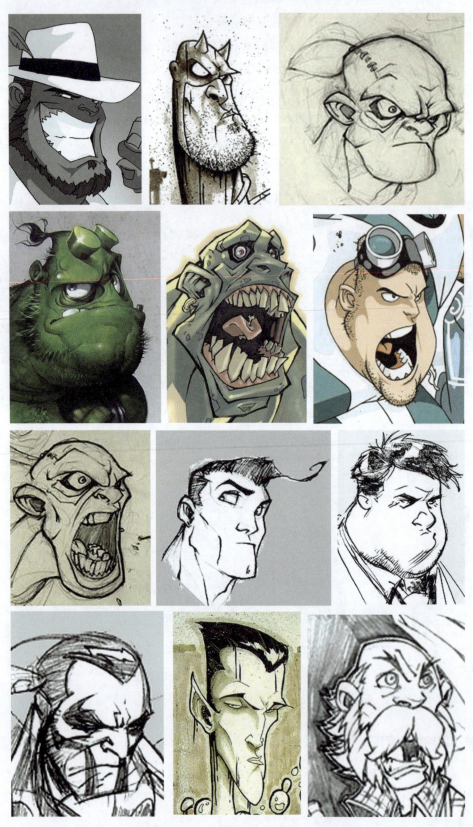

✞ 图 2-41　头、颈部不同表情的夸张表现

2）躯干部的夸张表现

　　躯干部有多个关键点供创作者去夸张,如要表现特别强壮的感觉,胸廓的胸大肌就是一个夸张部位。往往把胸大肌的肌肉画得非常饱满、硕大,胸廓圆润结实;再配合肩部的斜方肌和上肢的三角肌,动态昂首挺胸,透视略带仰视,把臀部有意缩小,其雄壮的感觉气势逼人。如要表现瘦骨嶙峋的人,就要在其肋骨表现上下功夫。用胸廓的一根根肋骨和前锯肌大力地去夸张表现,再配以干巴巴的肌肉,动态弯腰驼背,有气无力,使人感到心酸。有时为了动漫表现的需要,故意把连接胸廓和臀部的腰部拉长,产生更大的动作,表现一种变形的美感,使角色变得修长,也更加优美。有时为了表现女人味,更重要的是要夸张其臀部,减弱胸部,使其臀部变得硕大无比,而且丰满圆润。更有甚者,表现妖艳的女人时,臀部更加肥大,走起路来一扭一扭的,不时地飞着媚眼,更增加其妖艳之美,使人物性格鲜明突出。这些都是建立在躯干结构准确的基础上,只要其内在结构正确,如何夸张都是可以的,否则,就是形不准,产生拙劣的效果,达不到强调的效果从而减弱冲击力。(见图 2-42 和图 2-43)

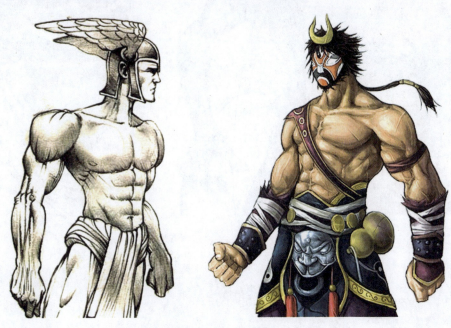

❖ 图 2-42　躯干在动漫中的夸张变形表现（一）

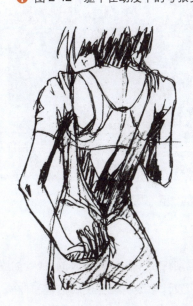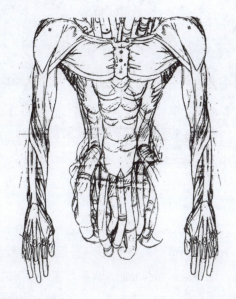

❖ 图 2-43　躯干在动漫中的夸张变形表现（二）

3）上肢与手部的夸张表现

上肢与手部是最灵活的部位，也是各种动态表现最活泼、最富情感的地方之一。如表现强壮，肱二头肌配合肱三头肌伸展，小臂向上用力弯曲，手腕尽力向内弯曲，同时使得肱二头肌有一个高高的较有弹性的隆起，使得强壮的动作更加强壮。在适当的范围之内进行尽可能大的夸张变形时要特别注意，无论做什么样的动作，都要以整个身体的整体动态为主，上臂与手部都是配合其运动，否则就会使动作不符合整体结构而产生变形、扭曲，出现非常别扭的现象。（见图2-44和图2-45）

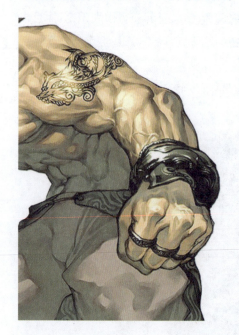

✞ 图 2-44　上肢的动漫表现

✞ 图 2-45　手部的动漫表现

4）下肢与脚部的夸张表现

下肢与脚部虽然分工不同，但在人的整个运动过程中是非常重要的，强壮的股四头肌群通过髌骨向上拉伸小腿；比目鱼肌和腓肠肌从大腿后面延伸下来并隆起，与跟腱配合使脚抬起和伸展。这些功能性发达的肌肉，都是我们在创作时的表现对象。如表现一个身体强壮的人，除了身体其他部位的夸张之外，大腿上的股四头肌群和股

二头肌、半腱肌、半膜肌都要进行相应的加强，使肌肉强烈隆起，再配合以小腿上的比目鱼肌和强大的腓肠肌及跟腱，使各组肌肉都适当地隆起，这种强壮的感觉就会更加明显突出。但如果我们要表现一个非常瘦弱的人，也要把相应的骨点强化出来，肌肉的形状、位置找出来，再进行必要的强调和夸张，使瘦弱的感觉更加到位，最好能引起观众的同情心。（见图 2-46 ～图 2-48）

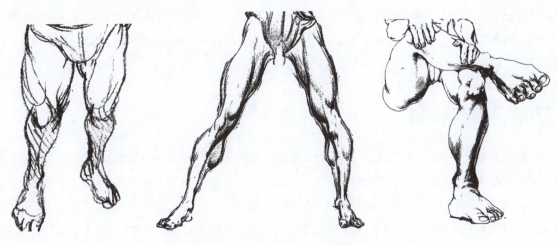

✞ 图 2-46　腿部和脚部的动漫表现（一）

✞ 图 2-47　腿部和脚部的动漫表现（二）

✞ 图 2-48　腿部和脚部的动漫表现（三）

2.2 人体比例

"比例"是美学研究的重要课题之一,也是动画动态动作速写必须要解决的问题之一。美学认为"匀称、和谐的比例是美的"。为了更广泛地认识人体比例,我们理性地分析人体的正常比例关系,对创作是有益无害的,但绝不可以支配我们的感觉。尤其在动漫创作中,由于涉及各种角度的特点和夸张变形的假定性特征,使得动漫中角色的比例以及角色与角色之间的比例关系呈现出丰富多彩的变化。这必须要在一般比例关系的前提下进行灵活掌握,以达到理想的效果。

2.2.1 正常的人体比例

人体比例是非常复杂的,有东、西方的差异,以及不同年龄的差异。东、西方人体比例的差异各自显示出不同的和谐美。东方人特别是中国人的人体比例一般为7个至7个半头高,以头长为基准,从头颅向下量出1个头高;到达乳房部位,再往下量出1个头高到达肚脐部位;再往下量出1个头高到达耻骨部位,即在大转子以下2英寸的部位。反过来我们从脚底向上测量,第1头高到达小腿中部,第2头高到达膝部,第3头高到达股骨中部,第4头高到达大转子顶部。从上到下测量的第3头的底部耻骨部分至从下向上测量的第3头的顶部股骨中部之间正好为半个头高,全身合起来为7个半头高。另外,上臂为5/4头高,前臂为1个头高,腕部到指尖为3/4头高。下肢髋关节到膝为3/2头高,膝部至足跟为3/2头高。人体的横向比例如肩宽为3/2头高,乳距为1个头高,腰宽为1个头高,臀宽为3/2头高,足长为1个头高,两臂左右伸展长度与身高相等,这些构成了东方人体的理想比例。可是,男、女体型也略有差异,一般认为女的上窄(肩部)下宽(臀部),男的正好相反。女的胸部丰隆,臀部宽厚,男的胸部平坦,臀部较窄。男的腰线较女的低。女的体形较丰满圆润,男的肌肉发达,骨点明显。这些特征要通过直觉观测来把握。(见图2-49)

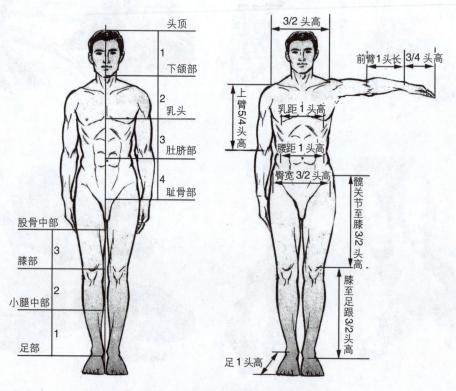

✛ 图2-49 东方人体的理想正常比例

　　西方理想的男性人体比例是欧洲文艺复兴时期意大利画家达·芬奇所表现的人体比例。其意义是人体直立，双臂齐肩平伸时，人体的高度同左、右平伸的中指末端距离相等。当人体双臂上举，两手中指末端齐平头顶，并且双腿叉开，使身高下降 1/10 时，以脐孔至足底为半径，又以脐孔为圆心作圆，此时两足和上肢中指末端都处在此圆上。（见图 2-50）

　　人体直立，两足并拢，头高是身高的 1/8 是西方理想的男性人体比例。从正面看，头顶至足底的一半正好在耻骨联合处，头顶至耻骨的一半正好为乳头处，乳头至头顶的一半正好为一头高，乳头至耻骨的一半正好为肚脐处，耻骨至足底的一半正好为髌骨处。颈长是头部下额底至肩峰的高度，大约为 1/3 头高，肩宽为 2 个头高。上肢垂直并拢躯干时，肘部鹰嘴突约与脐孔齐平，腕部正好在股骨大转子处。腰宽略小于头高，臀宽（即左、右股骨大转子的连线宽度）略小于胸宽（即左、右腋窝的连线宽度）。从背面看，人体直立时，头顶至足底的一半正好在尾尖处，头高相当于第三颈椎处，第七颈椎与肩齐平。从侧面看，人体直立时，头顶至足底的一半正好在股骨大转子处，胸背之间的最宽处为 1 个头高，足长为身高的 1/7 处。这些人体比例只是一个参考，具体的还得看当时的情况和作者的创作意图而定。

　　西方理想化的女性人体比例虽然也是头高为身高的 1/8，但女性人体的躯干和下肢的比例系数略大于男性。因而，理想化的女性人体直立时，头顶至足底的一半是高于耻骨联合处的。这一特点是表现女性人体的一个重要的比例参数。女性人体的肩宽小于男性，不足两个头高，而臀部和胸部略大于男性，且自身臀部也大于胸宽，腰宽大约与头高相同，显然是大于男性腰宽。因此，在表现理想化女性人体时应当注意与男性人体的这些差别，以取得良好的效果。（见图 2-51）

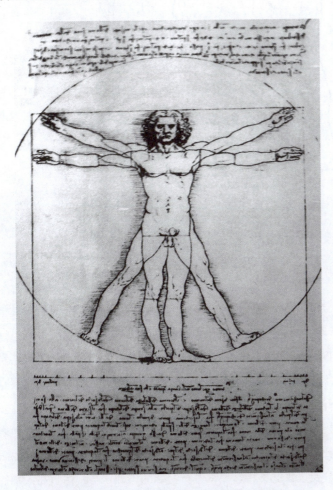

🕈 图 2-50　达·芬奇所表现的理想的人体比例

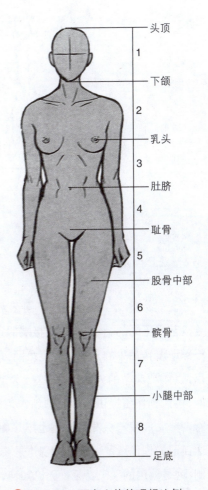

头顶
1
下颌
2
乳头
3
肚脐
4
耻骨
5
股骨中部
6
髌骨
7
小腿中部
8
足底

🕈 图 2-51　西方人体的理想比例

掌握不同年龄阶段的人体比例在动漫艺术创作中也是非常必要的。由于人的生理现象，不论男孩还是女孩在各个发育阶段都有很神奇的变化。一般来讲，1岁儿童的身高与头高的比例为4∶1，而身高的中点在肚脐处。随着年龄的增长，身高的中点逐渐向耻骨处发展变化，并且至20岁左右大约每5年增加一个头高，直至身高与头高的比例成为8∶1的理想比例。肩宽与头高的比例在儿童时为1∶1，到成人后变成为2∶1。随着年龄的增加和性别的不同，其比例也在变化。在外形特征上，1岁儿童的胸宽、腰宽、臀宽具有相同的趋势。随着年龄的变化，这三者的宽度比例就会有明显的变化。这也都是因人而异的，最后还是要以实际情况和创作目的而定，一句话，就是要相信自己的眼睛。（见图2-52）

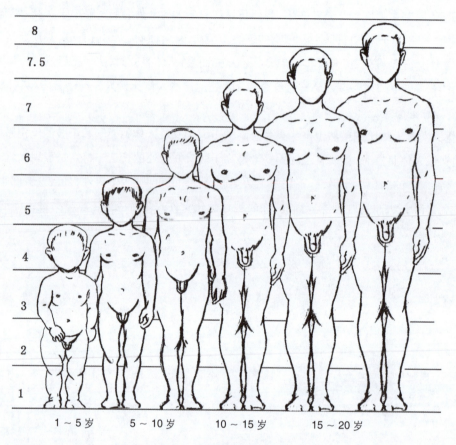

✝ 图2-52　不同年龄的人体比例

2.2.2　动漫人体比例

正常人体比例就是要在不同艺术门类中加以灵活应用。由于动漫在近几十年才快速发展起来，具有与其他绘画艺术不同的特征，其中的极端假定性特征是非常明显的，要求动漫创作中的各种因素具有极其夸张的特点。一部动漫作品中的角色与环境之间、角色与角色之间还是每个角色自身的不同比例特征，都要具备统一的风格特点，以体现典型的人物个性，这就为动漫创作中的各种因素之间的比例和同一因素之间的比例以宽广的施展空间，也为创作者提供了广泛的创作条件，能随心所欲地发挥自己的艺术才华。同时，动漫人体比例也变得丰富多彩，身高、胖瘦与头高的比例也不是固定的，只要结构正确，动漫艺术家可以随意夸张变形每一个部位，尽情地表达自己的创作意图。但动漫创作是要讲故事的，在创作的各个阶段都要遵循导演的意图，受剧本与表现形式的限制，这是动漫的又一特征。无论如何，动漫人体比例是要按照这种特殊要求进行特殊的"训"与"练"，在人物的不同比例之间游刃有余地加以变化，才能胜任这种工作。（见图2-53～图2-60）

图 2-53　动漫人体比例（一）

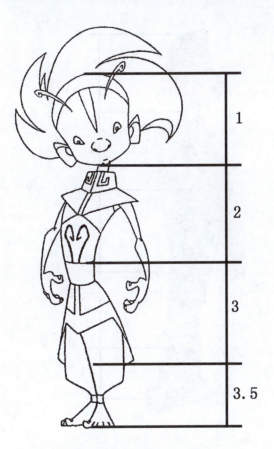

图 2-54　动漫人体比例（二）

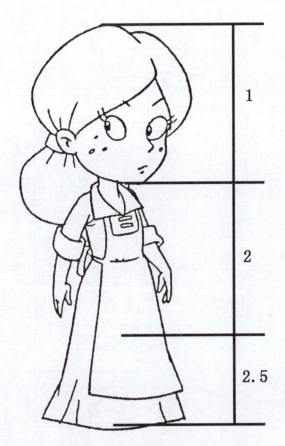

图 2-55　动漫人体比例（三）

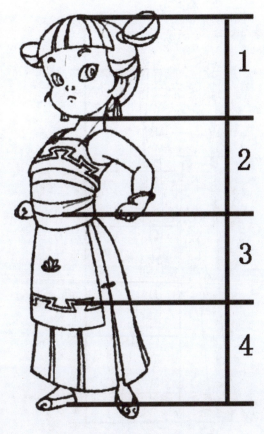

图 2-56　动漫人体比例（四）

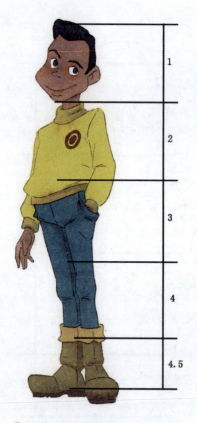

⬆ 图 2-57　动漫人体比例（五）

⬆ 图 2-58　动漫人体比例（六）

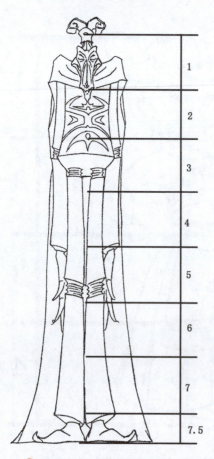

⬆ 图 2-59　动漫人体比例（七）

⬆ 图 2-60　动漫人体比例（八）

2.3 人体立体几何体的概括表现

在画动画速写时,时刻不忘抓整体、抓动势、抓特征。但掌握形象的结构解剖,概括提炼局部细节时,可以用几何体块去理解人物形象,达到人物结构准确、动态生动的效果,也才能表达出动画速写的韵律美和人物形象的姿态美。

2.3.1 树立人体"体块"意识

通过人体结构感性地认识到人体的复杂而精妙的形态,接下来就是要对这些形体进行简化处理,树立人体"体块"意识,直到我们能用简练的形体去表达丰富多彩的动作。因为对初学者来说,眼前呈现美妙绝伦的人体动态动作时,他们往往试图通过关注轮廓、表面肌理以及各种各样有趣而细小的外观面貌来捕捉它。由于全神贯注地注视这些表面细节而导致学习者对外形的几何形体、一般的布局安排和内在精神以及任务的姿态举止视而不见。他们从一连串多为互不相干的片段中拼凑形象,使得所表现的对象从特征和比例上探索人物的身姿动作也同样变得不可能,就像旅行者只见树木不见森林一样。他们这是把精力集中在一系列细节上而丢失了人体的基本运动和体块,好比画了一个漂亮的眼睛,结果没有长在头上一样。因此,对人体的理解应该是立体的,而不应该是平面的。完美的人体动态速写首要的洞察力之一就是需要把人体理解为简单的几何形,所以为理解的方便,我们在画之前首先要概括人体,舍弃细节,注重大的形体结构,建立人体的"体块"意识,不能只注意描绘人体的外轮廓线还要注重描绘内轮廓线,这样才能画出具有深度空间感的人体结构,而不是缺少体感的平面图。(见图2-61)

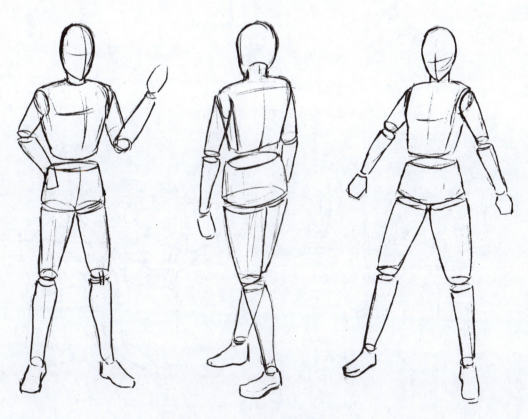

图2-61 几何形基本结构概括(一)

2.3.2 如何理解人体"体块"

在画动画速写前,对于复杂人体的诠释可以产生不止一种几何形表达模式,有的把人体归纳为较形象的块状形态,像半圆形、柱形、椭圆形、瓦状形、梯形等形态;有的把人体归纳成单纯的几何形体,把头部作为一个球体,颈作为一个圆柱体并斜插在胸廓上,整个胸廓作为一个立体的体块,通过腰来连接。臀部作为一个体块,加上上肢圆柱体和一个手的薄形几何体;还有下肢两个圆柱体及脚的楔形体。正像伟大的法国画家保罗·塞尚所描述的:"把自然界看成是柱体、球体、椎体",换句话说,就是去发现隐藏在所有形态之下的基本几何体。但无论如何简化,都是帮助我们更容易理解人体结构以及各种运动变化。只要运用几何体去概括人体,就会做到心中清楚,落笔生辉。(见图 2-62 和图 2-63)

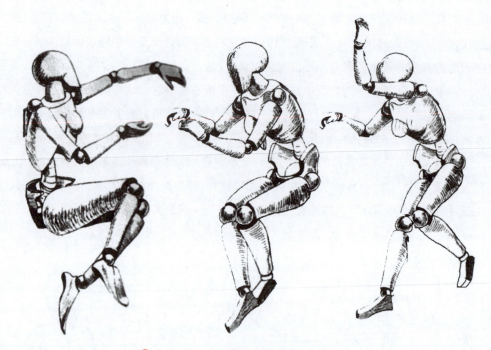

⊕ 图 2-62　几何形基本结构概括(二)

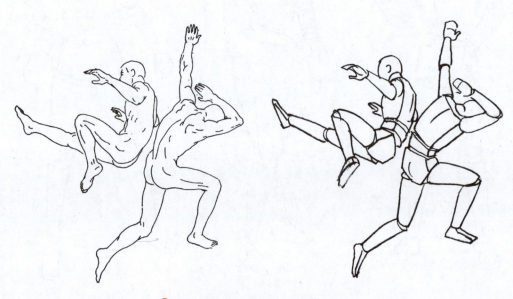

⊕ 图 2-63　几何形基本结构概括(三)

2.3.3 用几何体的方式概括人体

在训练把复杂而精妙的人体结构进行简化时,用鸡蛋形来表示头部,圆柱形表现颈部,倒梯形表现胸部,正梯形表现臀部,中间用圆柱形连接。上肢中的上臂、小臂用圆台形,手用菱形,其中间连接部位都用小圆形。下肢中的大腿、小腿用倒圆台形,脚用不规则形,中间也用小圆形来连接。通过以上方法就可以较简练而形象地表现出复杂而精妙的人体结构来,而且能随心所欲地实现运动方面的变化,可以捕捉大的动态和表情,同时也使人体的各种姿态的变化更容易让人理解和记忆。把人物全部简化成立体几何体以后,也能很好地进行细节的描绘,再准确运用动态线处理,就可以很好地抓住人物的运动状态,以果断有力的线条,画出生动的人物动作,达到基本形体准确、肢体透视变化也准确的效果。

由于动漫创作的特殊要求,要随时随地地勾画角色丰富而生动的人体动态和表情,就需要掌握并具备处理人体动态动作的技能。用线条去描绘形象的轮廓,画出"体块"造型设计图,不断体会人体的各种动态动作在造型上出现的重叠、遮挡、扭转和弯曲的状态,以便以后能很好地设计出导演需要的动作。(见图 2-64 ～图 2-68)

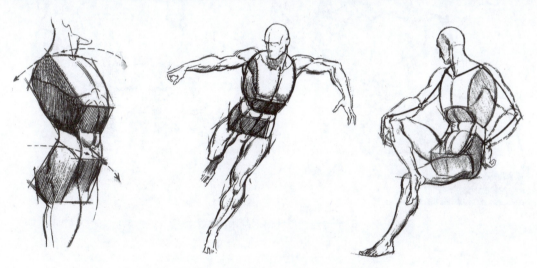

✛ 图 2-64 人体胸部和臀部几何形结构的概括

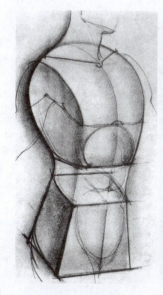
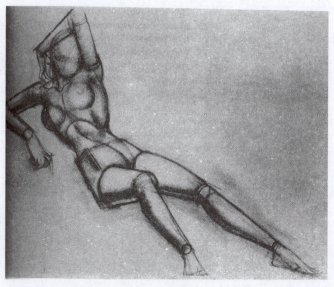

✛ 图 2-65 人体几何形基本结构的概括

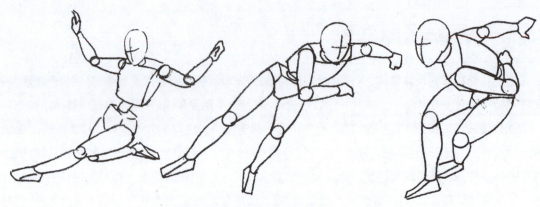

⊕ 图 2-66　人体动态几何形基本结构的概括

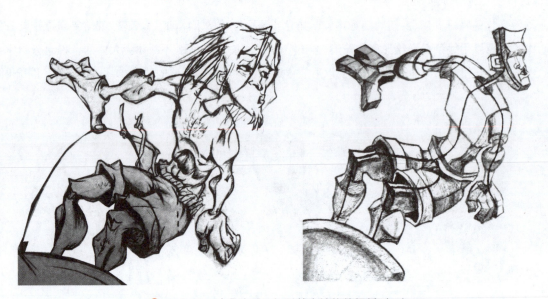

⊕ 图 2-67　动漫造型几何形基本结构的概括（一）

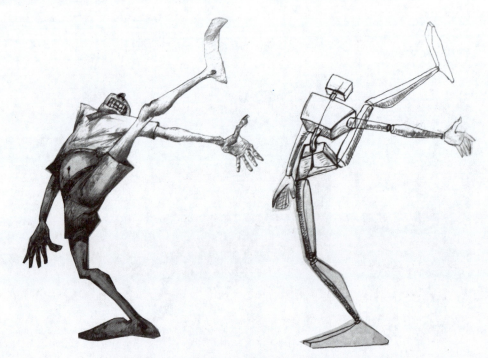

⊕ 图 2-68　动漫造型几何形基本结构的概括（二）

2.4 人体透视规律

要画好动画速写,还有一个很重要的问题,那就是必须要掌握人体的透视变化规律。因为透视是一个永远存在的现象,也是非常实用的表现空间的技法。画动画速写时一旦忽略了透视变化,人物就会显得非常不舒服。不管是举手投足还是扭动身体,都会产生各种不同的透视变化,作为动画创作人员,为了能得心应手地画好每一个人物,除了掌握和了解人体解剖结构、人体比例外,还要认真研究人体的透视变化规律。

2.4.1 对透视基本规律的认识

对初学者而言,正确把握人体透视是非常困难的。因为,我们经常会看到离得比较近的形体总是遮挡住比它远的形体,如果对人体结构不太了解,想表现完整的人体速写是不会做好的。在表现人体透视关系时,一定要把握好"近大远小"的一般透视规律,这一规律看起来很简单,但具体应用时就不太容易。因为一个姿势包括头部、躯干、四肢,在人们观察时与观察者眼睛的高度有关,一旦观察者眼睛的高度确定了,那么,所显示的透视关系也就确定了。以观察者的视线与被观察者成直角的角度为标准,所有成角度的视角都视为有"近大远小"的透视关系。这就是我们一定要让学生在画画时把画板立起来,保持眼睛与画板中心相垂直的缘故。平面的位置越是平行于观察者的视平线,其表面所看到的面积就越小。当平面正好位于观察者的视线上时,就只能看到他最近的那条边。这就是"近大远小"的透视法规律在人体绘画中的作用,我们就是运用这一客观现实来随心所欲地表达自己的想法,不过这需要艰苦的"训练"才能实现。(见图2-69和图2-70)

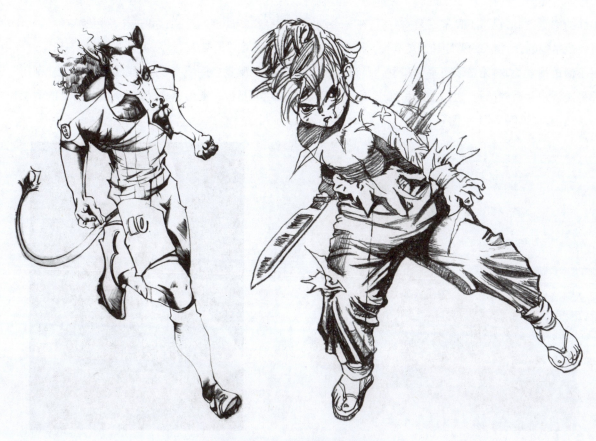

✿ 图2-69 动画动态透视的概括(一)

✚ 图 2-70　动画动态透视的概括（二）

2.4.2　人体各部位的透视表现技法

　　"透视规律"的掌握需要时间、努力和思考才能完成。在接近于真人的训练中，透视规律是必须要掌握的。由于人体几乎不变形，对透视的要求就会更高，稍有不对，就会显得不真实。我们对人体的理解可以概括为不同几何形体的组合。同样，对于"透视"感觉的培养，也可以从几何形的透视开始，但不能被一些细节所干扰而失去整体的感觉。"透视"不只是在大的方面，在一个动态中也存在着局部的透视。如一个用手指着你的动作，身体可能是平视的，而指人的臂膀和手就有很大的透视。臂和手的长度没有变，看起来就会显得短。在绘画过程中，如果不懂透视规律，将无法表现手臂和手。因为实际空间不够，但感觉空间要有，否则画出来就会很"别扭"，这些都是透视中常有的问题，也是重点和难点，应该特别加以关注和把握。要使创作感觉到位，几何形的透视训练是一条捷径。（见图 2-71 ～图 2-74）

✚ 图 2-71　真实人体的透视

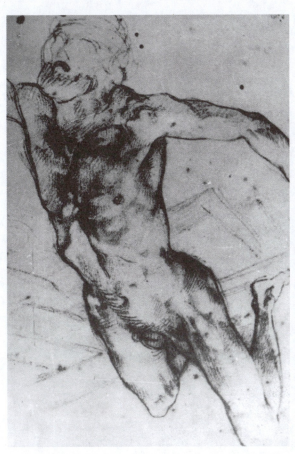
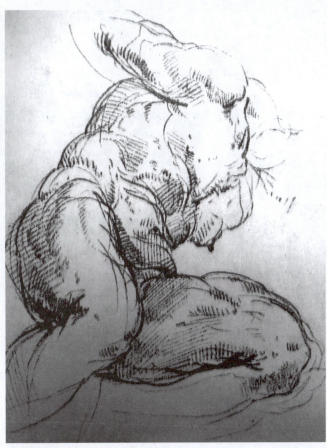

✛ 图 2-72　真实人体绘画的透视（大师作品）

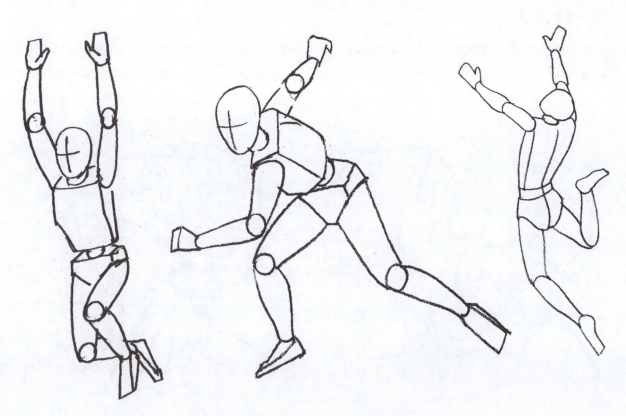

✛ 图 2-73　全人体的几何形透视规律（一）

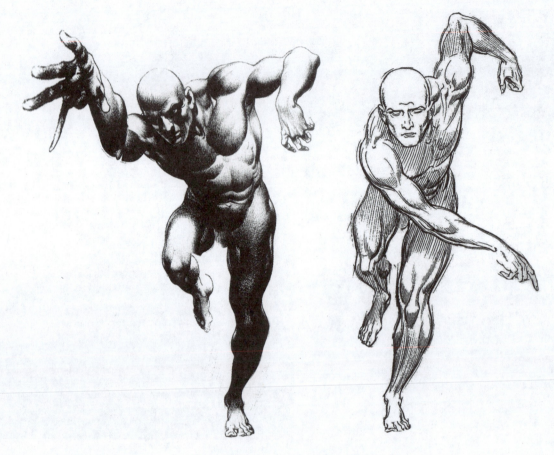

图 2-74　全人体的正面透视规律

1．头部及五官的透视

为了便于对透视的理解，我们常常把头部作为一个立方体来处理，这样就能很清楚地看出头部及五官的透视变化。因此，当被当作立方体的头部在同一视点下做左右、上下等转动时，人的头部及五官都会发生透视方面的变化。（见图 2-75 和图 2-76）

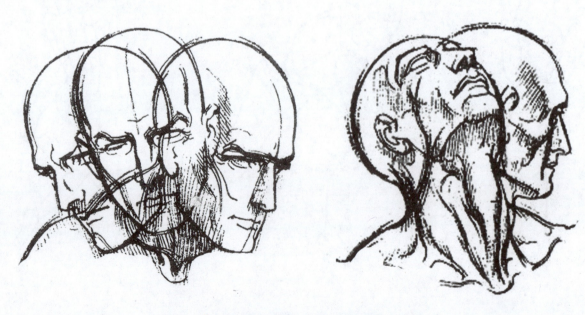

图 2-75　头部及五官的透视规律（一）

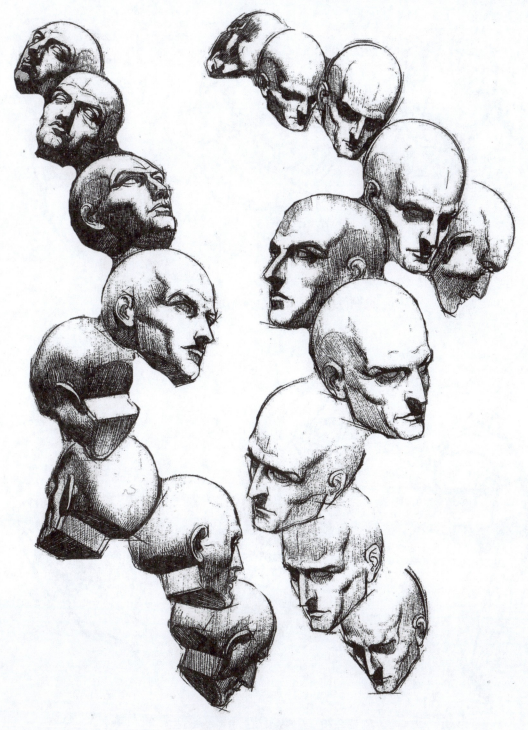

✚ 图 2-76 头部及五官的透视规律（二）

2．人体躯干部的透视

我们可以把躯干部分为胸廓和骨盆两个立体的体块，中间靠腰部连接着，这是它们的活动点。人体在做各种不同的转动以及做左右或俯仰动作时，胸廓和骨盆就会产生不同的透视变化，而且胸廓、腰部与臀部这三个部分经常会不在同一个平面上，它们各自扭曲着，并有各自不同的透视方向。因此，在画动画速写时，一定要把握好躯干部两大体块的透视变化，只有抓住大关系，才能处理好细小的变化。（见图 2-77 和图 2-78）

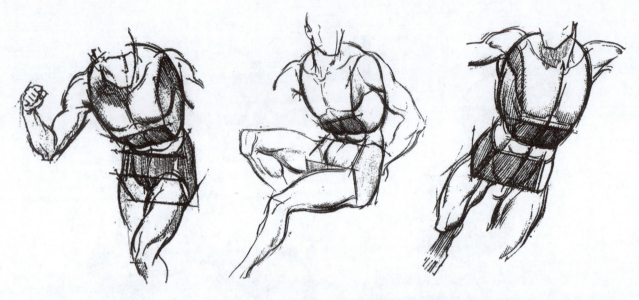

✿ 图2-77 人体的几何形透视规律（二）

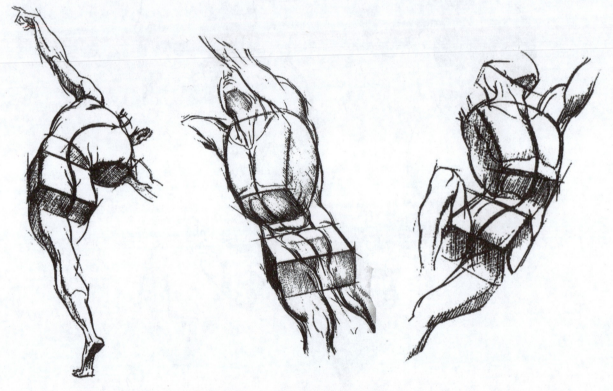

✿ 图2-78 人体的几何形透视规律（三）

3．人体上肢的透视变化

我们可以把人体上肢的前后臂设想为两个圆柱体，这样，当上肢运动时，所发生的强烈的透视变化，按照圆柱体的透视变化规律，我们就能很透彻地理解了。特别是向前或向后的纵深透视，就比较容易掌握。

上肢中手的变化比较丰富和复杂，我们也可以用立体的观念来看待手掌、手指的透视，不管手的变化如何，都要熟练地掌握手的透视变化，特别是手指骨点的变化，它们都是有规律性的。只有多观察多训练，才能准确处理好手臂和手的透视变化。（见图2-79～图2-81）

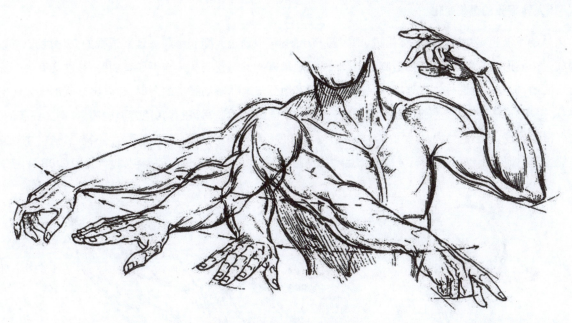

✚ 图 2-79　上肢的透视规律

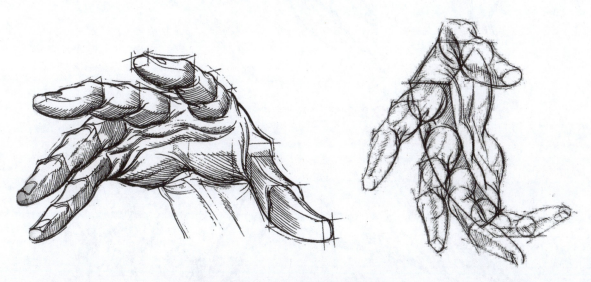

✚ 图 2-80　手部的透视规律（一）

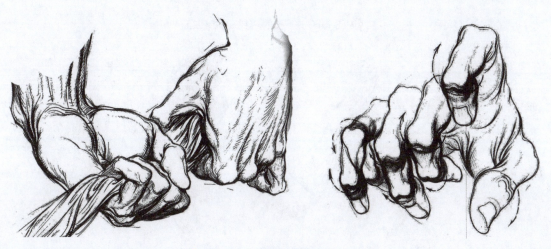

✚ 图 2-81　手部的透视规律（二）

4．人体下肢的透视变化

　　人体的下肢也是由两个圆柱体组成,即大腿和小腿,可以通过大腿和小腿去理解透视的变化,我们可以把脚理解成一个楔形的几何体,那么在画脚时,就能很好地掌握脚的透视变化。当下肢弯曲时,往往会有一个部分是正对画面的,按立体的圆柱体去理解,就会在比较准确地画出人体解剖结构的同时,也画出准确的人体比例和透视关系。只有这样,才能较为准确地画好人物。当然,要画好动画速写,还有其他方面的因素,例如线条的处理,人物表情的处理,衣褶的处理,默写的能力等,所以我们必须勤学苦练,做到笔不离手、手不离心,这样才能逐步达到熟能生巧的地步。也只有这样,才能画出生动的动画速写,才能更好地进行动画创作。(见图2-82～图2-84)

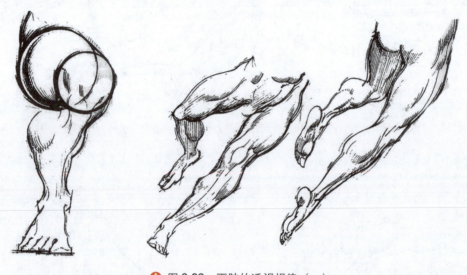

　图 2-82　下肢的透视规律（一）

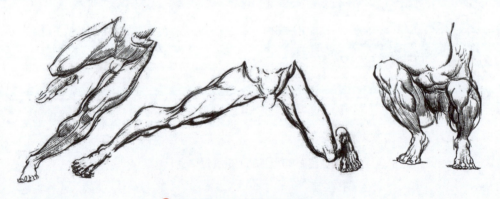

　图 2-83　下肢的透视规律（二）

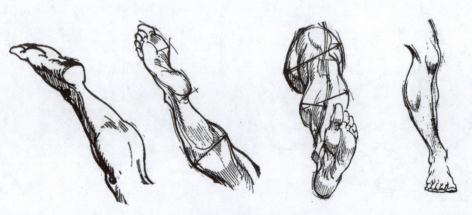

　图 2-84　脚部的透视规律

2.4.3　动漫中的人体透视

　　"透视训练"是一个渐进的过程,一开始从用工具测量,再到放弃工具凭感觉目测,直到出现一种"灵动",就能融技法于感觉之中。动漫中的"夸张"本身就是独有特征,对透视的要求是要超越真实的状态。在你能想到的透视基础上再夸张一些,出来的效果就会与众不同,从而起到强调的作用。如对四肢透视的夸张表现就是要在真实的基础上加以"极限夸张",突出透视的感觉,体现"强有力"的效果。(见图 2-85 ~ 图 2-87)

✙ 图 2-85　动漫人物的透视规律(一)

✙ 图 2-86　动漫人物的透视规律(二)

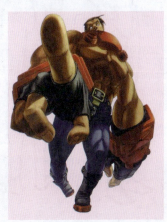

✙ 图 2-87　动漫人物的透视规律(三)

2.5　每天坚持画结构小人

　　这里讲的结构小人就是画一个简单的几何体人物,它体现了基本结构关系和透视关系。结构小人可以有不同的动作,也可以任意地处在不同的透视关系上,有平视、俯视和仰视,想体现什么透视关系都可以,想要有什么动作都可以体现。这样的结构小人可给人一个能充分想象的天地,通过每天坚持不懈地画结构小人,可以不断地练习最基本的人体结构、比例及透视关系。通过这样的训练,就能在极短的时间内很快勾画出人物的动态和人物动作的关键帧,而且人物的结构、比例、透视都是比较正确的。每天坚持画结构小人,是一个行之有效的方法,特别是对于动画创作人员更具实效。(见图 2-88 和图 2-89)

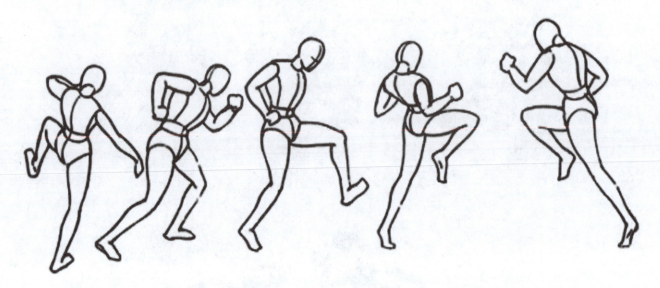

　图 2-88　动画中的结构小人的速写(一)

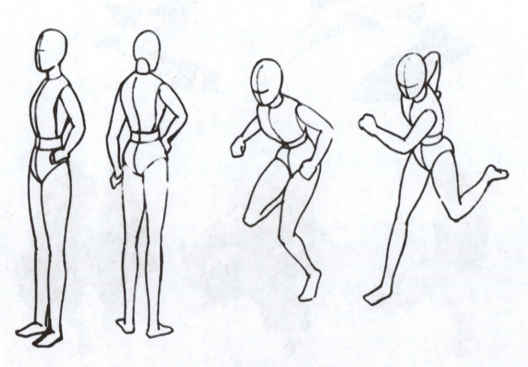

　图 2-89　动画中的结构小人的速写(二)

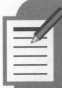

思考练习题

1. 画出人物全身（头部、躯干、上肢、下肢）的正面、侧面、背面的骨骼结构并牢记这些结构。

2. 画出人物全身（头部、躯干、上肢、下肢）的正面、侧面、背面的肌肉结构并牢记这些结构。

3. 用几何形分析人体并画出人物的正、侧、背面的几何结构。

4. 分析人物走、跑、跳的姿态，并用结构小人的方式画出关键的动态。

5. 如何处理画面中的体块关系？

6. 透视原理是什么？从不同的视角对常见的几何形体进行写生训练，注意透视规律的应用，力求达到默写的程度。

7. 动画速写中为什么要强调观察？如何应用绘画的观察方法来表现物体？

8. 对人物进行速写训练，要求动态造型明确具体；对动态造型进行有重点、有取舍的表现和夸张；对同样的人物进行默写训练，尽可能发挥对造型的想象和夸张。

9. 利用镜子画出自己不同的 10 种表情。

第3章
如何画相对静止的动画速写

学习目的： 通过本章的学习，在理解人体的结构、透视、比例和几何形体概括等基本知识的基础上，掌握静态速写的步骤与方法，对动画速写的训练有一个全方位的把握。

学习重点： 掌握这些知识在动画速写中的实际应用，并观察模特的姿态，分析透视、比例及结构的关系，从局部入手，但始终要着眼整体。

画相对静态的动画速写，主要是有相对充裕的时间去观察、研究对象，并有足够的时间把对象画完整，不会因对象变化而无法下手。另外，静态的动画速写需要通过对人物的深入观察，准确地画出人物的结构和形体关系，从而画出生动的人物形象。这样，对静态形象进行不断地训练和研究，就能够逐渐由慢到快地画出动态形象。（见图 3-1 和图 3-2）

✣ 图 3-1　静态动画速写（一）（陆成法）

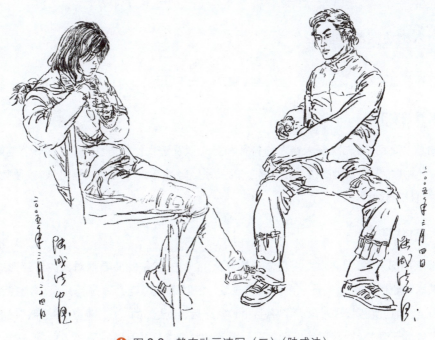

⬆ 图 3-2　静态动画速写（二）（陆成法）

3.1　静态人物速写的画法和步骤

　　静态人物速写包括人物的头部、颈部、双肩、胸廓、双手、腰部、腿部等部位。作画者可以静心地研究和分析人物全身各个部分的结构和衣褶变化及与人物的透视、表情等的关系，对以后画好动画速写有很大的帮助。

3.1.1　静态人物速写的原则

　　静态人物速写由于所描绘的对象能较长时间地静止不动，因此有相对充足的时间加以观察和分析，对一些细节也能反复比较，能画出较深入、完整的动画速写。但也要遵循整体观察、局部入手、概括提炼、把握全局的原则，才能画好每一张动画速写。（见图 3-3）

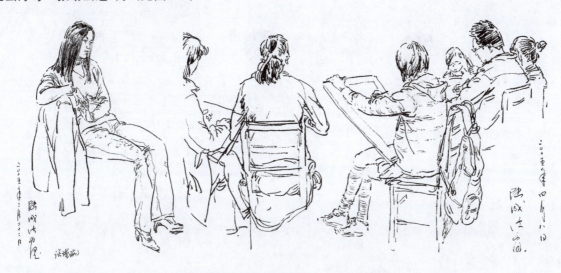

⬆ 图 3-3　静态动画速写（三）（陆成法）

3.1.2　静态人物速写的步骤

为了更好地掌握静态人物速写的画法,把作画步骤示范如下,以供参考。

1．大的轮廓,提前定下

在画静态人物速写之前,首先观察人物大的特征和势态以及透视比例等关系,先有一个整体的了解和印象,然后再动手落笔。开始时,先用很轻的虚线把对象大的关系轻轻地在纸上用直线画出来,以便为以后的深入创作做好准备,也可做到心中有数。

2．局部入手、整体观察

一般画速写都从局部入手,但必须要用整体观察对象的方法,就是既要看到对象的外部形态,又要体现对象内部的人体结构关系。也就是说画笔是从局部入手表现,但眼睛和思维必须是运用整体观察和思考,不能仅仅是看到哪里画到哪里。通过观察,对对象有了感受和印象之后,用头部的"三停"和"五眼"的规律确定头部眼睛的位置。抓住对象的形象特征,尽可能地做到一次性画准。随后,以画好的局部为依据,运用几何形关系及垂直线、横线的比较,找准其他结构部位并逐步画出。这里必须要特别注意的是,画局部时,不仅要画准对象的形体结构和特征,还要顾及相互间的整体关系。(见图3-4)

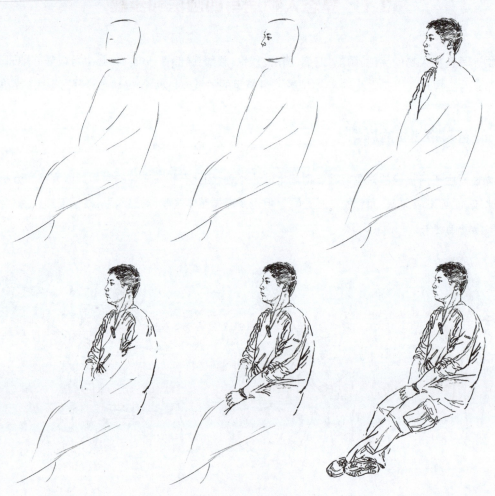

✚ 图3-4　静态动画速写的步骤

3．设虚拟线，横直对照

把握好人物各部位的相互位置以及比例关系是十分重要的，因此，我们在作画时要注意各个部分的相互关联。在画左眼时，就要看右眼，并运用设虚拟线的办法，采用视觉虚拟水平线、垂直线、三角形边等各种几何形的虚拟线进行横直对照，从而找出相对部位的正确位置，这是一种既简便又行之有效的方法。如不去对照，必会造成从局部出发的状况，就难于做到每一部位都画准确，常常会出现一些问题，比如局部结构会越画越大，甚至会扭曲变形。这就是局部看对象后造成的后果。用虚拟线进行横直对照是保证采用整体观察的一个很有效的方法。（见图 3-5）

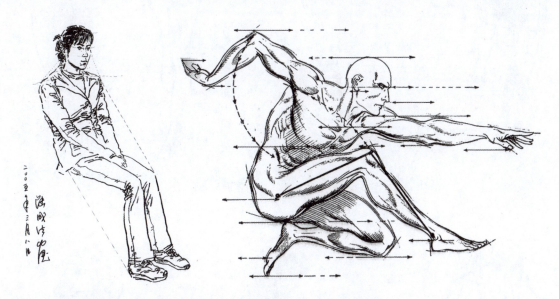

🔅 图 3-5　静态动画速写中虚拟线的参照

4．提炼归纳，适当强调

把对象进行提炼归纳，是一种艺术创作的过程。通过长期的速写训练，经常不断地进行提炼归纳，就能学会在复杂的形体中提炼有价值的因素。把自然的形象进行提炼归纳后，即可形成一个更生动的艺术形象。当然，我们在进行提炼归纳时，对形象中具有特征的、典型性的表象进行适当的强调和夸张，就会使动画速写作品更具艺术表现力，这样才能增强作品的视觉冲击力和感染力。我们要学会强调把形象的特征进行艺术化的夸张，比如有人物形象动势的夸张、体态的夸张，还有神态和表情的夸张，其他的多种艺术处理也都可以夸张。（见图 3-6 ～图 3-8）

5．运用透视，立体纵深

人物形象处于空间中，都是具有透视特点的立体形象，而动画速写则会涉及形象的各个侧面。进行人物创作时也要从形象的各个角度进行立体的观察，仔细地体会形象的独特一面，寻找表现运动规律的共性一面，并在复杂多样的变化中认真进行观察和研究，找出其共性的运动规律，画出对象立体的纵深效果，培养立体造型意识，这在以后的动画创作中是非常重要的。一般动画形象都是在一定的空间范围内做出各种动作和进行不同的活动。在画静态中的人物形象时，也可以用透视的眼光观察并体现人物的空间状态。所以，在运用线条表现时，要注意利用线条的穿插来表现结构的前后关系，特别需要合理地组织好衣纹线条的穿插变化，要有效地表现好衣褶等基本结构关系。透视在静态人物速写中占有相当重要的地位，必须具有强烈的透视意识，才能画好作品。（见图 3-9）

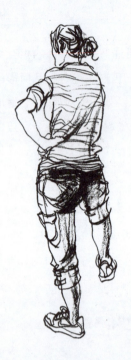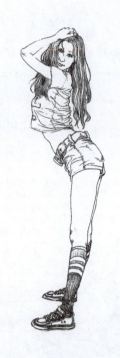

✝ 图 3-6　静态动画速写中的强调与夸张（一）

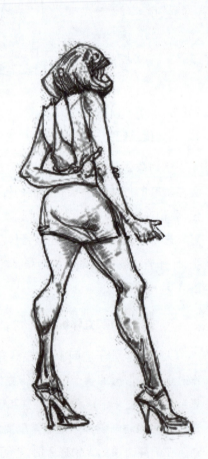

✝ 图 3-7　静态动画速写中的强调与夸张（二）

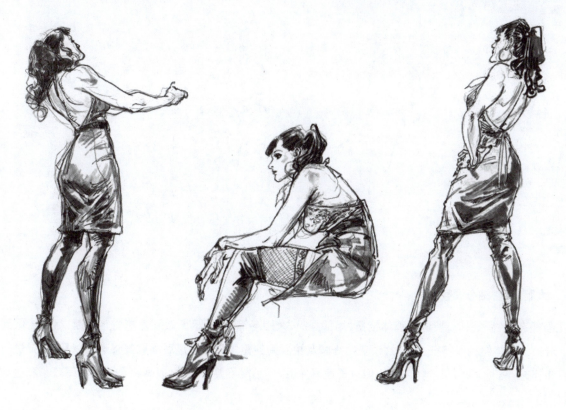

✿ 图3-8 静态动画速写中的强调与夸张（三）

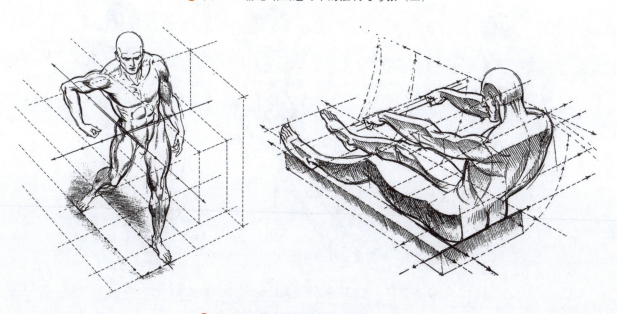

✿ 图3-9 静态动画速写中的立体空间感

6．定下坐标，必有比例

落笔前要胸有成竹，对所要表现的对象有一个整体印象，然后确定头部的位置及大小，并定下眼睛的位置。眼睛的位置是在头部的中间，这样创作时从眼睛的局部画起，再引申出五官及整个脸部，一直到头部完成。当画完头部以后，继续以头部为坐标，画出脖子、衣领，再顺势确定衣纹线的位置及长短，随后就确定了胸部的结构、位置及手脚的长短和位置，然后再由肩画起，逐步画完双臂和手。在画的过程中，心中始终要牢记五官的比例，头部与上身的比例以及双臂和手的比例，这样，才能稳步地画完整张人物静态速写。（见图3-10）

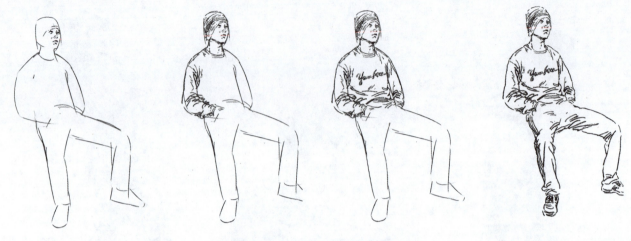

✛ 图 3-10　静态动画速写定坐标表现法

7．大胆落笔，细心调整

在画静态人物形象时，要做到整体把握，局部画起，大胆落笔，画时尽量做到落笔肯定果断，尽可能做到一次性画准对象的形体结构和特征。同时，还要始终顾及相互间的整体关系。最后画完整幅速写以后，还要进行细心的调整和补充，使形象更为准确和丰富。但对于速写作品，尽可能不要多改动，以保持画面的速写效果和生动性。（见图 3-11）

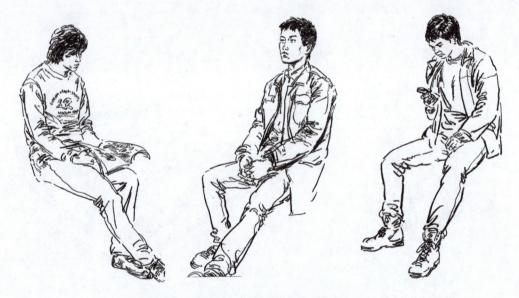

✛ 图 3-11　调整静态动画速写的最后效果（陆成法）

3.2　各种姿态人物速写的画法和步骤

经常训练各种姿态人物速写，对提高自己的观察能力及姿态捕捉能力有极大的帮助，这与动画创作有着密切的关系。对于生活中一些生动的形象、一些瞬间的动态，要培养自己"目识心记"的默写和记忆能力，要在感受形象的同时，迅速捕捉最具典型的动态和表情。因此，学习各种姿态人物形象速写的画法和步骤是很有必要的。

3.2.1　各种姿态人物速写的画法

　　首先要多观察对象的动态规律；抓住大的轮廓和比例；再抓住动态线，把主要动态线确定下来；然后进行局部完善，直到完成作品。在大原则的框架下反复思考动态的主要特点在哪里，手、脚是如何摆动的，身躯是如何扭动的，透视方向是如何确定的，做到心中有数。然后再通过默写并结合人物的透视结构、线条处理等步骤，把人物动态画出来，最后慢慢调整并进行补充。（见图 3-12）

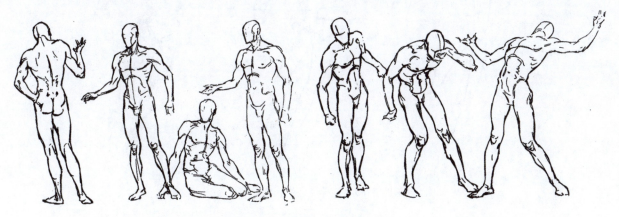

🕆 图 3-12　各种姿态的人物速写（一）

3.2.2　各种姿态人物速写的步骤

　　画各种姿态人物速写对捕捉生动的形象和动态，培养默写记忆能力有很大的帮助，因此，需要正确掌握各种姿态人物速写的画法和步骤。

1．整体观察，局部落笔

　　姿态速写要注意线条的处理，衣纹的组织、概括、提炼是画好速写的关键。掌握好透视关系和确定好比例，再进行整体观察，然后从局部入手，并向纵向推进，这样才能画出生动、准确、传神的速写作品。用画素描的方法是画不好速写的，必须要用局部落笔、整体把握、顺势推进的方法。但这样画，必须头脑中有整体的观念，做到对人物姿态能有充分的理解和把握的效果，并经常进行实践，只有经过反复练习，才能逐步达到使笔下的人物姿态生动传神的效果。（见图 3-13～图 3-15）

2．牢记结构，掌握大形

　　要画好姿态速写，首先要对人物的结构进行大致的分析。要研究人体的比例、结构以及人体结构在运动中的变化规律。人体的头部、胸部和骨盆这三个部分的形体可以概括成三个立方体。这三个立方体的大小形状是固定不变的，但是在脊椎的弯曲、旋转等作用下，使三个立方体产生了各种俯仰、倾斜等不同的状态，并产生了各种不同的动作形态，这也是人体动作生动与否的关键。另外人体的四肢长短、粗细也是不变的，但是四肢会因关节的变化而形成各种不同的四肢动态。在画速写过程中，始终要注意抓大形，要抓大弃小，千万不能抓小失大。另外，在画姿态速写时，要注意充分体现人体的节奏感，这对于一副速写作品是否生动有直接的关系。（见图 3-16 和图 3-17）

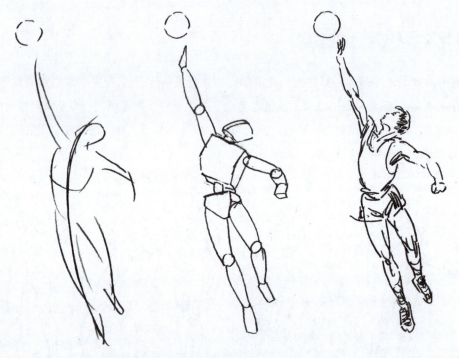

✝ 图 3-13　各种姿态的人物速写（二）

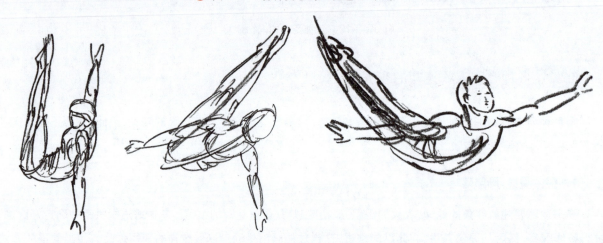

✝ 图 3-14　各种姿态的人物速写（三）

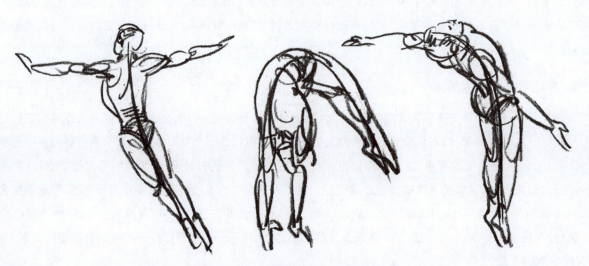

✝ 图 3-15　各种姿态的人物速写（四）

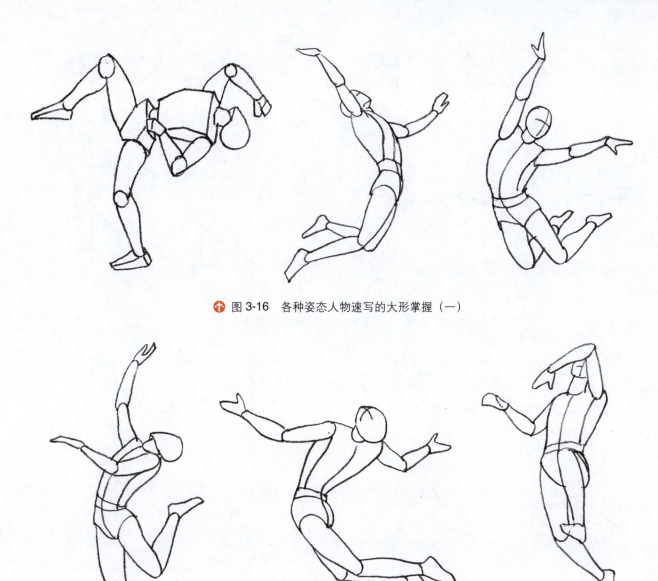

⊕ 图 3-16　各种姿态人物速写的大形掌握（一）

⊕ 图 3-17　各种姿态人物速写的大形掌握（二）

3．用好透视，穿插线条

　　可以把人体理解成由三个立方体和四个长筒圆柱体组成的几何体，通过几何体在空间中的透视变化即可理解人体的透视变化。我们可以把人的头部看作球体，头部的五官会随着头的动作而变化，成为几条圆形弧线，随着视平线高低的变化，弧线的角度也会不同，相向的距离也会显得近宽远窄。同样，身体的三块立方体和四肢的圆柱体也随着进行动态的变化，并产生前大后小、前宽后窄的透视变化。在速写时，要充分运用线条的穿插变化来体现透视变化和人物的结构关系。创作时线条还需要有取舍、虚实、疏密的变化，要抓住那些对形体结构、运动变化有表现力的以及具有美感的线，舍去那些多余的、烦琐的以及不利于画面整体并有悖于美感的线。贴近人体的部位要多用实线表现，反之则多用虚线表现。（见图 3-18 和图 3-19）

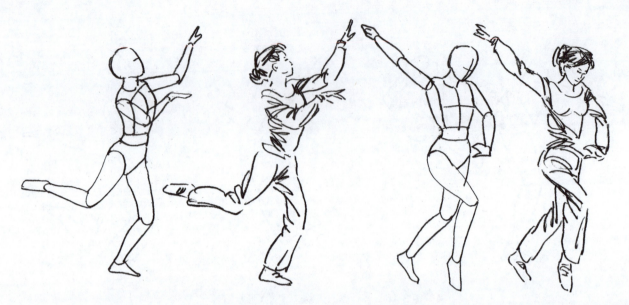

✝ 图 3-18　各种姿态人物速写的线条穿插（一）

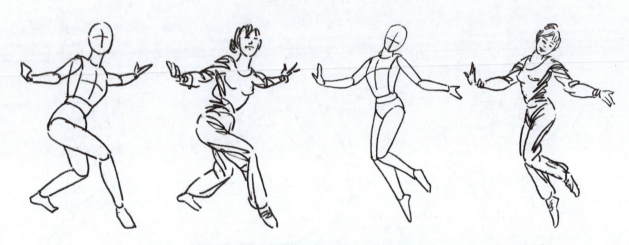

✝ 图 3-19　各种姿态人物速写的线条穿插（二）

4．用线疏密得当,体现节奏变化

　　线条的疏密变化有一定的规律可依,凡是在人体结构的运动转折处,衣纹的线条便密集;而在贴近人体的实处,衣纹就比较稀疏一点,这样就更进一步强调和体现了人物的结构。另外,由于充分运用了线条的疏密变化,会造成对比效果,这样就能充分发挥线条对画面整体的调节作用,使画面产生一种和谐统一的节奏美,人物形象也显得更生动,并更具有艺术性。"疏可走马,密不透风",这是一种对比关系。疏密来自于取舍,对比则是取舍的依据。在处理疏密变化时,要做到疏而不空,密而有序,要体现出用线的严谨性和艺术性。(见图 3-20 和图 3-21)

5．大胆落笔,细心雕琢

　　在画各种姿态人物的速写时,首先是进行观察,心里先要有对象的整体印象,在有整体把握的情况下,要大胆落笔,千万不能游移不定,缩手缩脚,反复涂改。速写用线,应该以果断的气概、挥洒自如的胆略一气呵成,切忌抖抖瑟瑟,来回用笔,不敢一笔画下。当整幅画完成后,再仔细观察一下,看看哪些部位的表现还不够,可以再补一些线;哪些地方的形还不准,再小心调整一下,使相互的关系更为协调。当然,这样的调整不宜过多,应在关键的地方略作改变就可以了。(见图 3-22 和图 3-23)

6．人体比例，切勿忘记

　　画人物姿态，不仅要抓住人物的各种动态变化，还要熟练掌握人物的比例。平时可以经常画一些结构小人图，经过这样的训练不仅对人物整体的结构非常熟悉，而且对人物的比例关系也非常明了，这点很重要。比如学拉小提琴的人，他必须每天坚持拉小提琴，一直要拉到琴弦上的每个音符哪个部位都了如指掌，手指就会很自然地落到那个位置。速写创作也是同样的道理，一定要练到一笔下去就很自然地包含了结构和比例，根本不用去多想这一笔应画多长才可以。所以，对于人物各部位的比例必须做到十分清楚，只有这样才能体现作品的生动性。当一个人的注意力全在对象的动态上时，才能画出生动的速写作品。(见图3-24～图3-26)

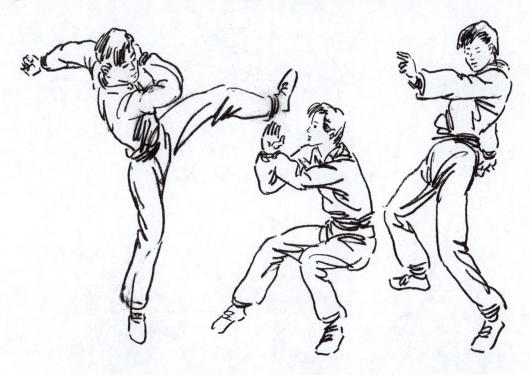

　✤ 图 3-20　各种姿态人物速写的线条节奏（一）

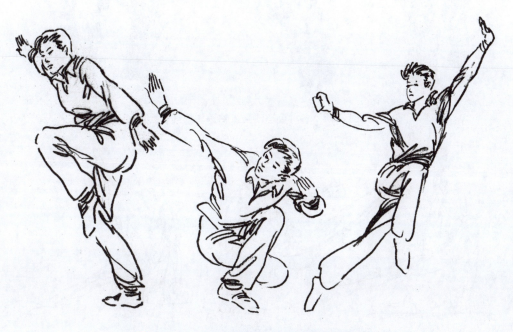

　✤ 图 3-21　各种姿态人物速写的线条节奏（二）

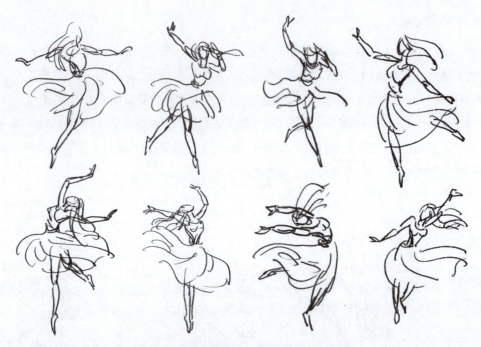

✠ 图 3-22　一气呵成的各种姿态人物速写

✠ 图 3-23　各种姿态动画人物速写的细节处理

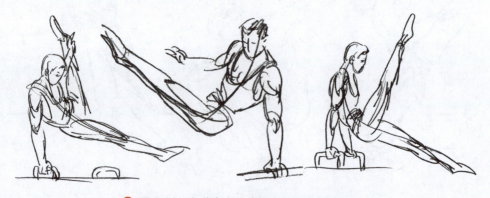

✠ 图 3-24　各种姿态的动画人物速写的比例（一）

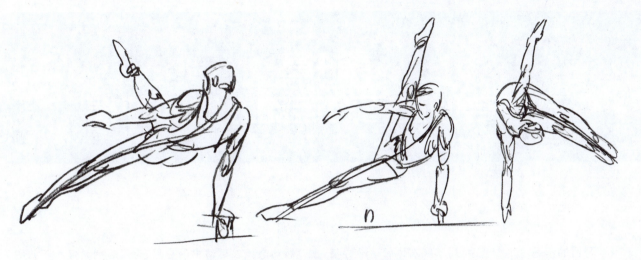

✤ 图 3-25　各种姿态的动画人物速写的比例（二）

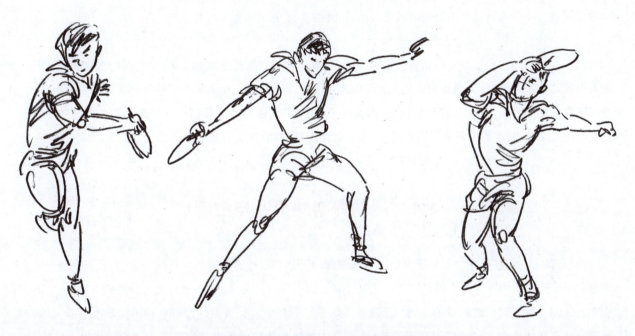

✤ 图 3-26　各种姿态的动画人物速写的比例（三）

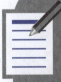

思考练习题

1. 按照规范步骤进行静态坐姿人物的写生练习,至少完成 10 幅作品。

2. 按照规范步骤进行静态站姿人物的写生练习,至少完成 10 幅作品。

3. 如何把握动态瞬间?

4. 如何把握动态线?

5. 进行手和脚的姿态速写训练,至少完成 5 幅作品。

6. 进行不同运动类型的运动员优美姿态的速写训练,至少体现出 15 种姿态。

7. 进行不同姿态的动画速写的比例训练,至少完成 10 幅作品。

第4章
动画专业速写对运动人体的把握

学习目的：通过本章的学习，了解人体的运动骨架、重心和动态线在运动中的应用，为以后的学习打下扎实的基础。

学习重点：了解人物运动的知识和训练方法后，能在实际中加以灵活运用。

动画专业的特点决定了我们在研究人物速写时，不能只停留在静态速写的人体比例、结构、透视等层面上，更要对人物的动态进行把握，尤其是对连续运动动作的把握。我们知道，人体运动不是静止的而是千变万化的，人体不同部位的骨骼和肌肉会因为受到运动的影响而不断变化，又因为运动类型的不同而具有各自的动作特点。因此要画好运动人物，就要去研究其运动方式，掌握运动规律，并能准确地把握人体的运动。

4.1　运动骨架的把握与应用

"运动骨架"的提法只是为了能更好地理解和掌握动画动态动作速写时的技巧而设定的，因为动画专业的特点决定了在研究人体的时候不能仅仅停留在比例、结构、透视等的层面上，也不能只进行静态的人体写生，而要在此基础上达到表现连续运动的目的。对"运动骨架"的了解是要驾轻就熟地掌握各种不同状态下的人体特征，以便为今后直接进入动画创作打下良好的基础，这样才能随心所欲地画出任何想象出来的动画动态动作。（见图4-1）

✤ 图 4-1　人物运动骨架的应用

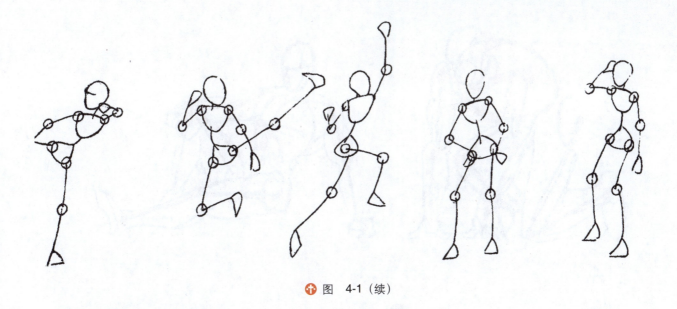

✿ 图　4-1（续）

4.1.1　人体骨架的归纳

　　"人体骨架"是为了分析复杂的动态并掌握其规律而归纳概括出来的。用"一竖、二横、三体、四肢"组成的人体来归纳和简化。"一竖"是指人体的一条中轴线即脊柱线，它会随着人体的运动做相应的弯曲运动变化；"二横"是指肩部与臀部，人体运动时肩部和臀部会有相应的配合；"三体"是指头部、胸部和骨盆三个主要的部位，可以将它们理解成三个不同形状的立体结构，人体运动时，通常三者相互扭转并连接；"四肢"是指上肢和下肢，通常概括为直线或上粗下细的圆柱体。人体的各种运动变化主要是靠四肢的配合来实现的。头部、胸部与臀部通过"一竖"相连，胸部和上肢通过上面的"一横"相连，臀部和下肢通过下面"一横"相连，不同部位合起来就组成了整个人体。各部位的关节转折点可按不同形式加以运动，从而形成人体的各种动态，连起来就组成了动作。人体运动骨架的概括，只有通过整体的观察分析，掌握形体变化和动态特点才能完成，一旦这个技巧贯穿于思维中，就可以在瞬间将复杂的形体概括提炼出极简练的结构并运用于形体动作之中，即可完成动态动作的设计。（见图 4-2 和图 4-3）

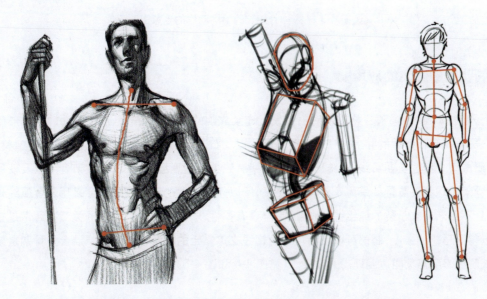

✿ 图 4-2　"人体骨架"的"一横、二竖、三体、四肢"的简化概括

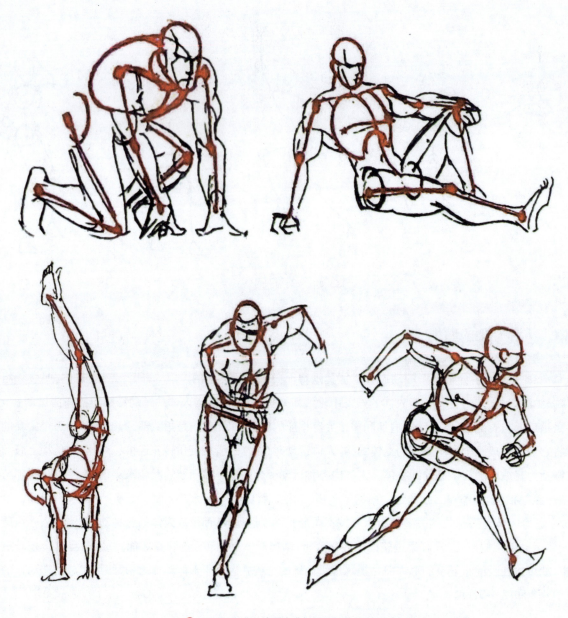

⊕ 图4-3 "人体骨架"的不同动作的示意图

4.1.2 偶动画中骨架的应用

偶动画属于定格动画,是通过逐格拍摄对象并使之连续放映的影视作品。影片中设计的角色形象是用适当的材料制作出来的,如我们熟悉的黏土、橡胶、硅胶、软陶,以及石膏、树脂黏土等主要材料。但这些材料需要通过骨架的支撑才能成型。经过长期实践,总结出常用的骨架有三种:金属线骨架、球状关节骨架以及使用以上两种关节的混合型骨架。球状关节骨架最为专业,但价格高,所以只有专业的动画公司才会采用。金属线骨架一般采用柔韧性极好且不易老化或断裂的纯铝线,纯铝线完全没有弹性,非常适合作为角色的关节。通常是把它拧成双股来使用,可以得到理想的强度,腿部可以使用较粗的铝线支撑黏土的重量以防弯曲。混合型骨架是兼具两者的优势,使用起来既经济实惠又能达到理想的效果。(见图4-4和图4-5)

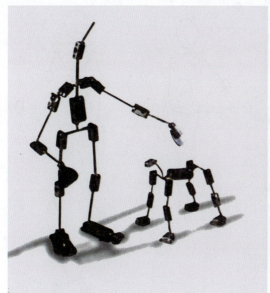
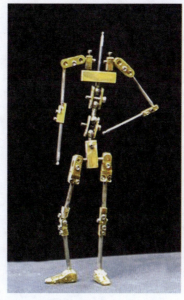
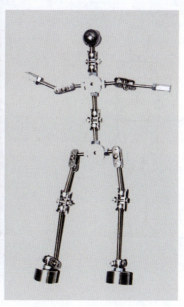

✝ 图 4-4　偶动画骨架（一）

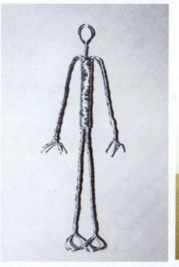

✝ 图 4-5　偶动画骨架（二）

4.1.3　运动骨架的画法

　　我们把复杂的人体进行简练概括，目的是要随心所欲地画出动态和动作。而人体也不是静止不动的，其复杂性就在于它的运动千变万化、难以琢磨，各个局部的肌肉和骨骼会因为人体运动而不断地改变着动态，因此不仅要练习人体静止状态下的肌肉和骨骼的造型形态，还得花大力气去研究其运动时的状态。学习的捷径就是采用画线条和画圆圈的方法，我们不要把这些线条和圆圈看得无足轻重，其实它们对人物的动态起着决定性的作用。贯穿头部和骨盆之间的"一竖"，它的弯曲程度表示了人体躯干的弯曲程度，颈部和腰部的小圈圈代表其颈部和腰部的关节点；贯穿手臂和胸部的"一横"，表示手臂与肩部相连，两头肩部的小圈圈表示肩关节；贯穿脚腿部和臀部的"一横"，表示脚腿部和臀部相连，两髋骨大转子的小圈圈表示髋关节；手臂部的肘部和腕部的小圈圈表示肘关节和腕关节；脚腿部的髌骨和脚踝部的小圈圈表示髌骨和踝骨的关节点。这些线条和圆圈足以代表人体的关节点而进行灵活的运动。（见图 4-6）

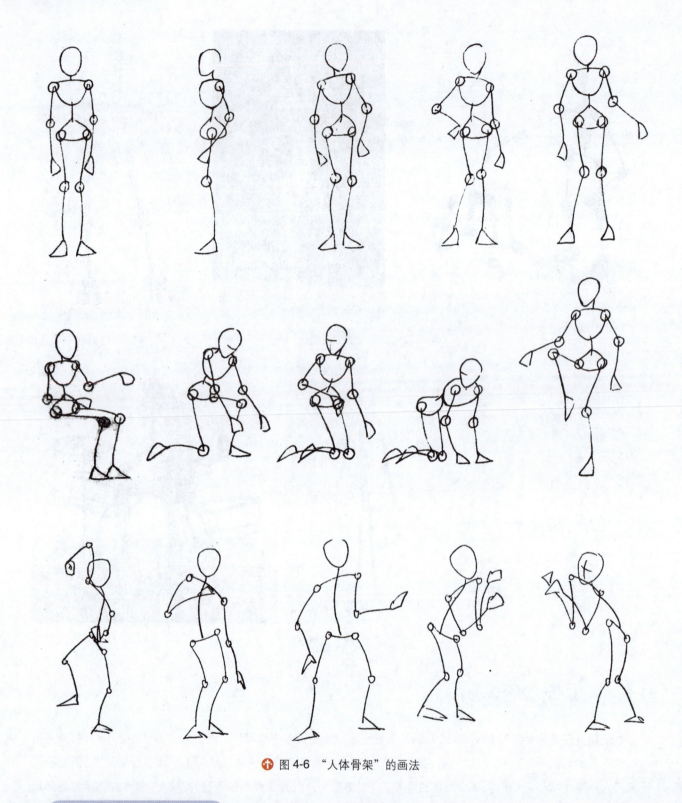

🔴 图4-6 "人体骨架"的画法

4.1.4 肢体语言的表达

在许多动画和漫画作品中都可以看到人物面部表情能够传递出情感信息,通过五官的表情变化能够表现出喜、怒、哀、乐、悲、恐、惊等情绪。同样,人物的肢体也是一种语言,也能通过肢体的变化状态传递出情绪、情感、性格、心情等信息,那么利用简化了的"人体骨架"肢体语言就能直观地表达出这些情绪变化。另外,通过对同一个动态画出胖、瘦两种不同状态,会呈现出两种完全不同的效果。对于不同动态所传达出的状态,要让观众一看

就知道是一种什么状态的动态。也可以设计男、女动态正面形象和反面形象的对比，都能表现出不同的动作样式的特点，如欢喜、快乐、愤怒、悲伤、恐惧、傲慢、惊讶、不安、发呆、害羞、苦思冥想、垂头丧气、蹑手蹑脚、昂首挺胸等状态。每个人的理解都不一样，所以表现起来也会大不相同，同时在表现的时候要注意人物动态的完整性，比例要自然，结构关系要正确，没有出现人物表情，仅仅依靠人物的动态，存在着各种情绪的变化，有助于更好地认识和理解各种带情节的动态。"人体骨架"虽然没有画上头发、眼睛等细节，也没有穿上衣服，但是通过动作就能够感受到人物的个性，因为这种肢体语言的表达形式本身就能够传达出一定的信息。这里训练的是人物的动作——带情节的动作，给一定的故事情节，通过故事情节赋予"人体骨架"一定的性格特征，通过带有故事的一连串的动作表现出人物的个性，这就与动画创作相联系，为以后进行动画创作打下基础。（见图 4-7 ～图 4-12）

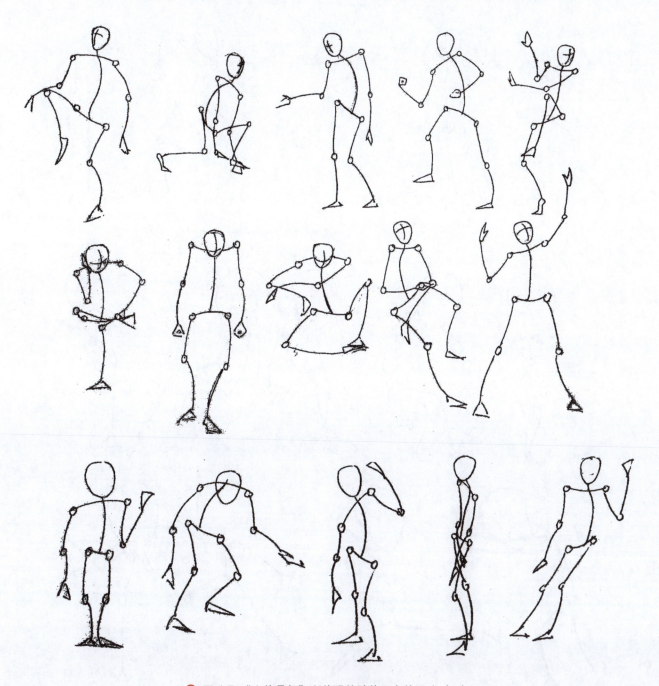

✤ 图 4-7　"人体骨架"所体现的肢体语言的画法（一）

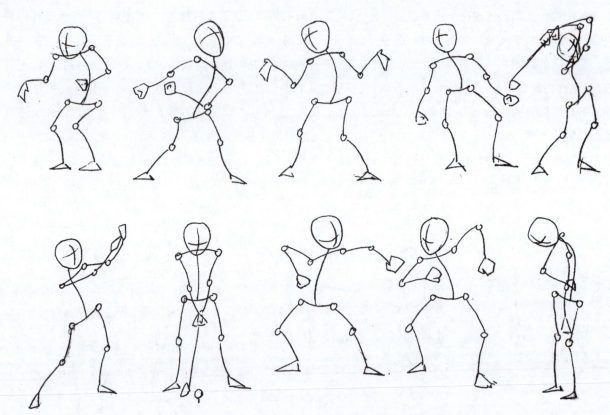

图 4-8 "人体骨架"所体现的肢体语言的画法（二）

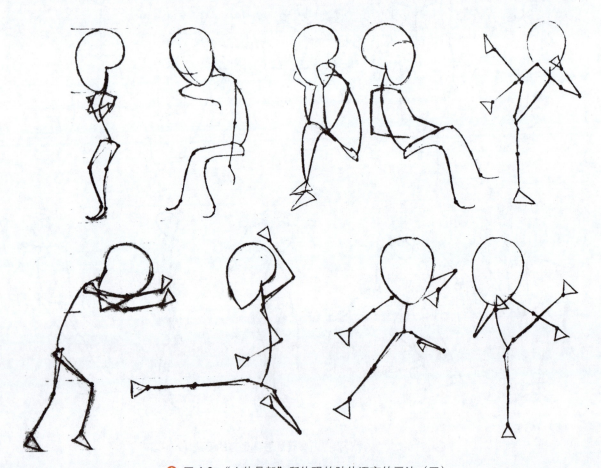

图 4-9 "人体骨架"所体现的肢体语言的画法（三）

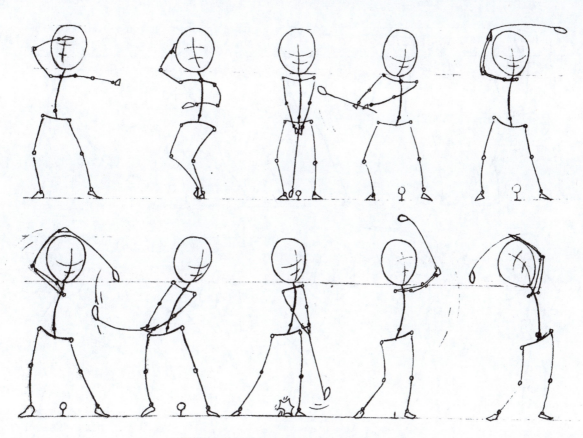

⊕ 图 4-10　"人体骨架"的带情节画法（一）

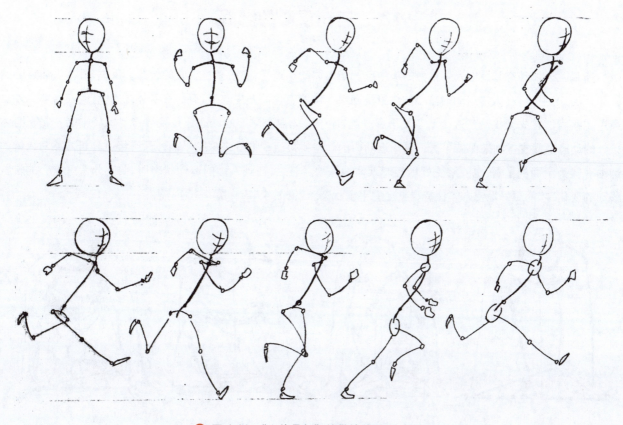

⊕ 图 4-11　"人体骨架"的带情节画法（二）

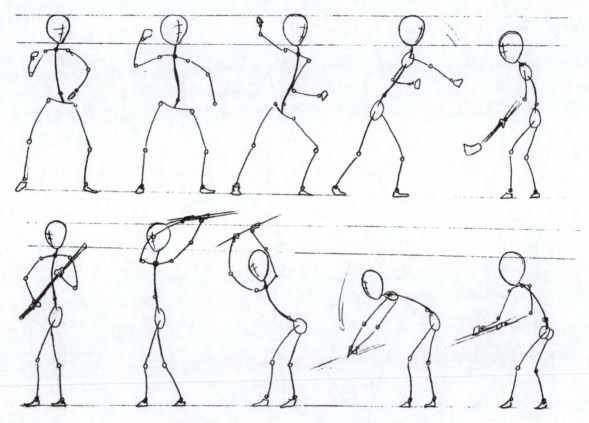

✚ 图 4-12 "人体骨架"的带情节画法（三）

4.2 运动重心的把握

所谓"人体动态"是指人体重力的集中点。画人体动态速写，必须掌握重心的位置。反过来讲，人体重心的移动，就会产生动态。人体运动时重心的位置是随着人体的变化而发生改变，有时在身体之内，有时在身体之外。通过观察我们首先要搞清楚这个动态属于哪一类，属于人体自身平衡的动态还是要靠自己保持平衡；属于身体以外的动态要靠支撑物来保持平衡；属于运动中的动态要靠运动惯性来保持平衡。只有经过分析才能对人体的运动有较为全面的了解，也能够更好地控制人体的运动。总之，在画人体的运动状态时，要充分考虑重心的位置移动的变化，才能更好地使人体保持视觉上的平衡状态。（见图 4-13 ～图 4-15）

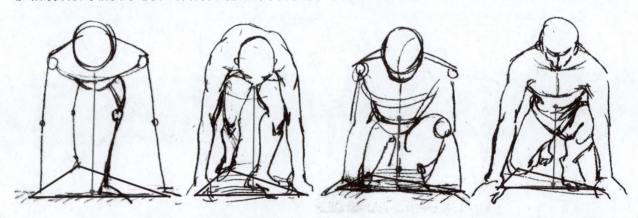

✚ 图 4-13 人体动态重心的分析（一）

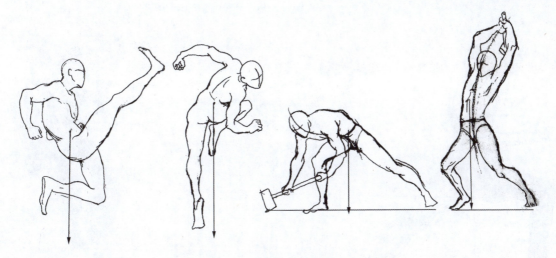

⬆ 图 4-14　人体动态重心的分析（二）

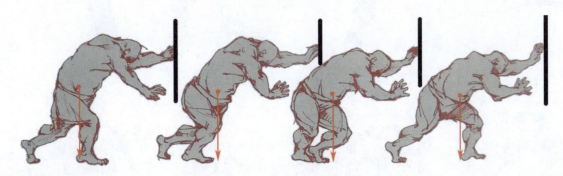

⬆ 图 4-15　人体动态重心的分析（三）

4.2.1　重心、重心线和支撑面

　　对人体动态的掌握，要重点了解人体的重心及与之相应的重心线和支撑面对人体运动的作用，以便帮助我们准确地分析各种姿态在静止或运动中的平衡稳定以及受力、施力的原因，从而在今后的动画创作中表现连续动作、夸张的动态特征等方面时打下基础。

　　人体重心是指人的全身各部位重量的合力垂直向下指向地心的作用点。人体的重心通常位于人体骶骨和脐孔之间，随着人体动势的不断变化，重心也会相应地发生改变。

　　重心线是指通过人体重心向地面所引的一条垂直线，这是一条分析动态的辅助线，对掌握重心非常重要，可通过它判断人体动势是否保持平衡状态。

　　支撑面是指支撑人体重量的面积，通常讲的支撑面就是指触地点所形成的底面以及两脚之间所包含的面积。坐卧时的支撑面包括人体与地面的接触面，有支撑物时是指支撑物与地面的接触面以及两个接触面之间的整个区域。（见图 4-16 ～图 4-18）

⬆ 图 4-16　动画角色动态重心的分析

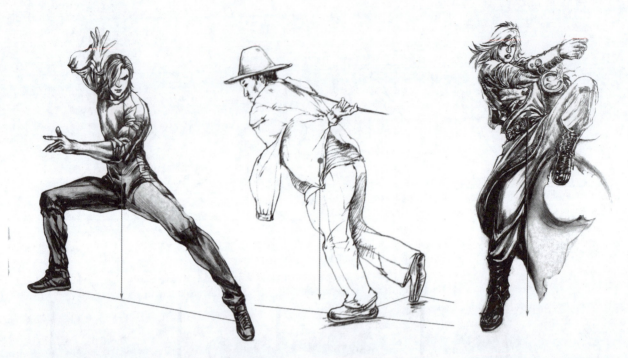

🔼 图 4-17　动态重心、重心面、支撑点的分析（一）

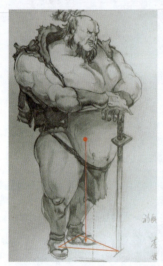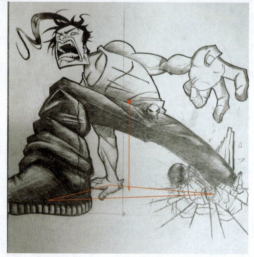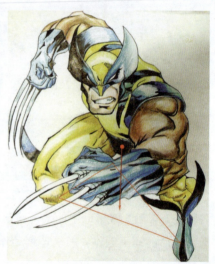

🔼 图 4-18　动态重心、重心面、支撑点的分析（二）

4.2.2　合理、巧妙地把握重心变化

　　人体的运动是围绕重心的转移而展开的。人体重心也不是固定在身体的某一特定的位置上，它是随着身体姿势的变动而变化的，合理、巧妙地把握重心变化是我们需要解决的问题。当人物的双手向下直立时，重心大约在肚脐的稍下处；当人物的双臂上举时，重心就会上移至肚脐的稍上处。如果身体弯曲时，重心就可能下降，并偏向一侧。因此，人体的姿势不同，其重心的位置也有所不同，但单独考虑重心是不够的，必须先确定支撑点的位置，因为地球上的任何物体都要受到重力的制约，而重力是向下垂直落在"支撑面"上的。当人体重心落在支撑面内时，人体便保持平衡状态；当人体重心超越支撑面时，人体便失去平衡，引起运动，此时就必须要有一个着力点保持稳定。重心离支撑点越远，运动感就越强。要画好人体动态，就必须注意人体重心和支撑面的关系。

　　人体的支撑方式能克服重心的重力,其姿势就是"稳定姿势",反之就是"不稳定姿势"。当人站立或做其他动作时,无论充当支撑面的部位是足底还是其他部位,不同的支撑方式会形成不同的姿势。因此,在表现人体的各种动态时,就一定要注意其动作的重心和支撑面,否则就会摔倒,给人造成不舒服的感觉。(见图 4-19 ～图 4-23)

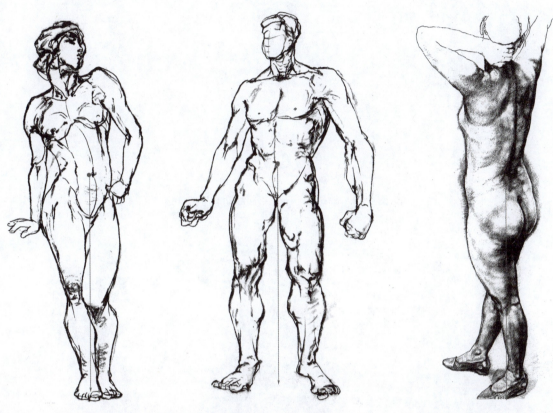

　✪ 图 4-19　动态重心不同引起的动态分析(一)

　✪ 图 4-20　动态重心不同引起的动态分析(二)

✝ 图4-21　动态重心不同引起的动态分析（三）

✝ 图4-22　动态重心不同引起的动态分析（四）

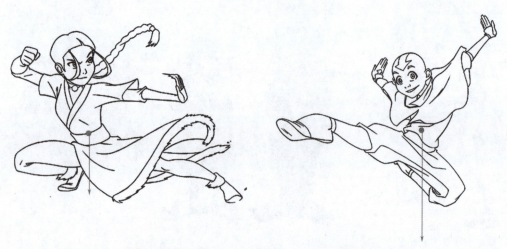

✝ 图4-23　动态重心不同引起的动态分析（五）

4.3 动态线的应用与把握

所谓"人体动态"是人体由某一种姿态转变为另一种姿态的过程。而"姿态"又是人体动态某一瞬间的形态特征。动作的变化转瞬即逝,瞬间的动态观察形成的记忆是极为有限的,单靠记忆完成运动中的动态的创作也是不现实的,因此只有提炼和概括"动态线"来抓住形态大的动势,才能更有效、更快捷地表现运动中的人体动态。

4.3.1 动态线的作用

所谓动态线是指体现动态特征的轮廓和结构的线条,是对于形体运动中的姿态的理解,是对形体的高度概括和提炼。要想抓住人体最生动的瞬间动态,就必须分析人物的"动态线"。这是一种假定的虚拟线,不一定画在纸上,但在头脑中一定要十分明确,这一点在画动态速写中十分重要。这种虚拟的动态线有两种,一种是表现人物本身所具有的动态线,体现人物的整体动态倾向;另一种是表现一组完整动作运动的流程线,也是人物一组动作的运动轨迹。借助动态线,不但能很好地理解人体运动中的动势规律,而且还能简单、有效地表现人体各种不同的动态,这样,就能方便地画出人体的各种不同动态,从而对动画创作中的角色动作设计起到很大的帮助作用。能否抓住"动态线"是决定能否画好动态特征的关键,抓住"动态线"就可以为深入刻画动态提供依据,根据记忆,应用动作运动、重心、比例、透视、形体结构等各个方面的知识来继续深入地刻画和表现动作。(见图 4-24 ～图 4-27)

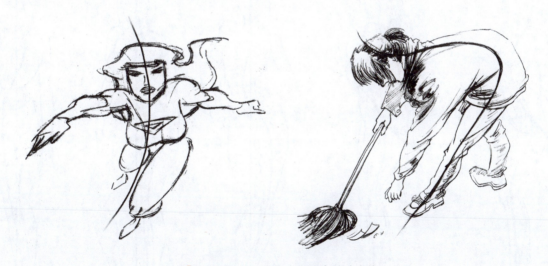

✿ 图 4-24 人物本身所具有的动态线

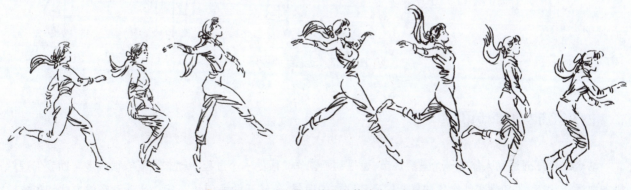

✿ 图 4-25 动态线是体现完整动作的流程线

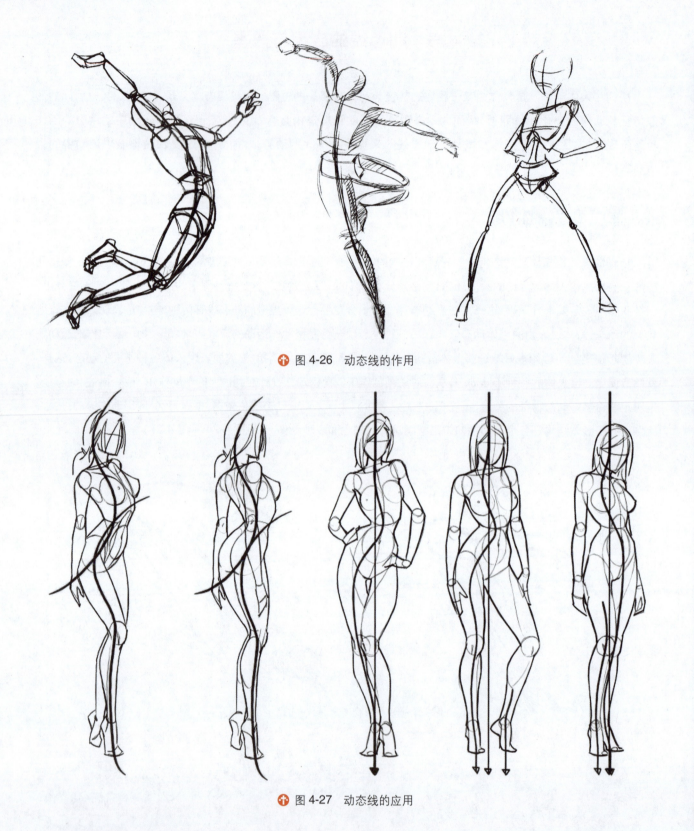

⬆ 图 4-26　动态线的作用

⬆ 图 4-27　动态线的应用

4.3.2　动态线的应用

动态线是把握运动人体的一个重要环节,也是动画创作阶段的一个过程。动态线能够很好地帮助我们理解和表现运动状态,尤其是在创作各种复杂的运动动作的时候,能够帮助我们快速建立运动动态的方式和形象。

在具体的应用中应做到以下几点：第一，要整体观察，做到意在笔先。对人体动态作全方位的了解，根据动态的惯性，掌握其规律，做到心中有数，然后迅速地用简练的线条抓住大的动势并勾画出来。第二，要抓住动态并确立动势。第三，要注意重心，应定好支撑点。第四，强调透视时不忘立体观念。画动态线时，脑子里一定要始终牢记立体的观念，要体现出透视的感觉，透视表现不好，就会影响效果。第五，熟悉人体运动关节的特征。动态线上不一定画出关节，但要在脑子里装着关节点，因为每一部位的关节都规定了相应的运动范围，即人体的姿势都受到运动关节特征的制约，不论人体做什么动作，人体各部位的运动关节都有一定的运动范畴和方式，这是不能随意改变的，否则就会使人体形态变为畸形。第六，用线顺畅，不能受阻。动态线不流畅，其动作也会不流畅，过于简练的线条缺乏表现力，导致动态动作也会不流畅。切记用线不能犹犹豫豫、迟疑不决。动态线的表现也是要适当地进行夸张，要体现动漫艺术的假定性特征。因此要把日常生活中的具体动作进行夸张变形，使悲伤的人更加悲伤，高兴的人更加高兴，从而使动作在原有的基础上通过夸张变得更加生动有趣，最大限度地吸引观众，这也是动漫艺术的魅力所在。在动态线的表现上要体现艺术创作特色，可以在能想到的基础上再夸张一点，看效果如何。在表现动态动作的时候，要能感觉到极限，并敢于突破极限，这样才能收到意想不到的创作效果。（见图 4-28 ～图 4-34）

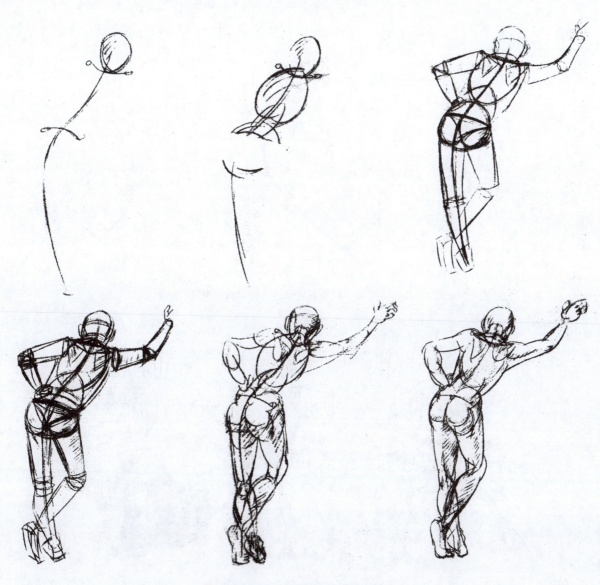

🔶 图 4-28　动态线在绘画中的应用

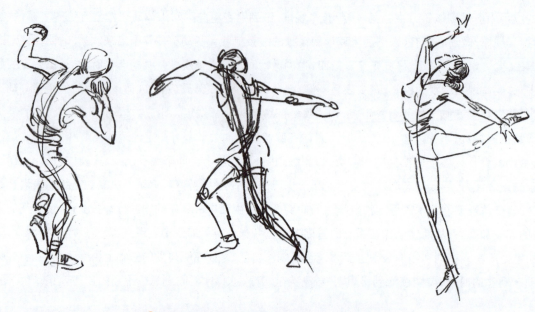

✚ 图 4-29　动态线在绘画中所体现出的流畅性

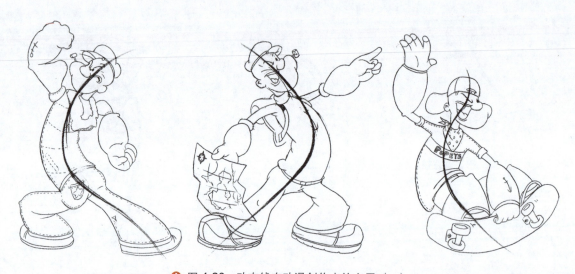

✚ 图 4-30　动态线在动漫创作中的应用（一）

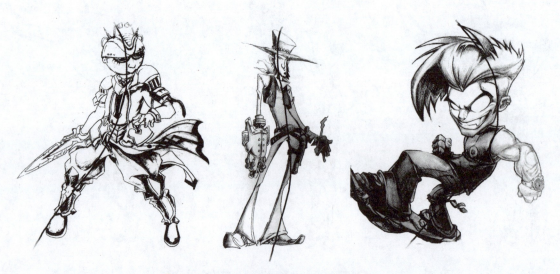

✚ 图 4-31　动态线在动漫创作中的应用（二）

图 4-32　动态线在动漫创作中的应用（三）

图 4-33　动态线在动漫创作中的应用（四）

✚ 图 4-34　动态线在动漫创作中的应用（五）

思考练习题

1. 理解运动骨架的含义并画出相应的动态骨架,至少画 30 种动态。

2. 如何用运动骨架表现角色的肢体动作?

3. 理解运动重心的含义,画出相同造型的不同动态的重心移动情况,要求要保持动作的平衡,至少画 5 种动态。

4. 理解重心面的含义,画出 3 种不同造型的身体之外的重心所形成的重心面。

5. 画出至少 5 种造型的连续动态,要合理、巧妙地运用重心变化。

6. 动态线的含义和作用是什么? 如何应用动态线去轻松表现造型动态?

7. 用不同的动态线画出相应的造型动态,使造型动态合理、协调,至少画 10 种动态。

第5章
动画专业速写与线条的运用

学习目标：作为一名动画师，要能够熟练地驾驭线条，充分发挥线条的表现力，用线条绘制丰富、生动的各种姿态和人物形象，这也是一项重要的基本功。

学习重点：线条要准确、生动、灵活，对结构的表现要恰如其分，同时注意线条间的穿插组合以及取舍变化。

　　一般情况下，动画采用线条来表现的风格比较常见，线条是所有绘画中最富有表现力的手段，它既能描画出所有人物与动物的形体结构轮廓和质感，也能充分体现出物象的生动自然的艺术美感。另外，线条的表现力又很丰富，线条可以洒脱飘逸、曲直奔放，又可以非常含蓄浑厚。动画速写采用线条的形式来表现，不仅能快速地体现人物的结构、动态、神情，还能同今后的动画创作紧密地结合起来。

　　影视动画的样式是多种多样的，有二维动画、三维动画、定格动画等，其表现手法各不相同。在影视动画前期的绘制过程中，各道工序都离不开用线条的形式来表现，如动画造型设计、画面分镜头绘制、设计稿绘制等。在动漫创作中，"线"成为视觉上不可取代的元素之一，具有广泛的意义。（见图5-1～图5-7）

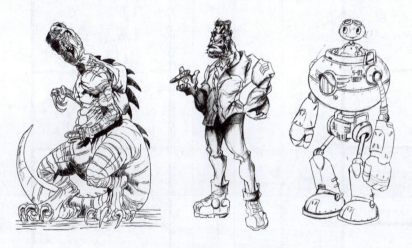

⬆ 图5-1　动画造型中"线"的表现

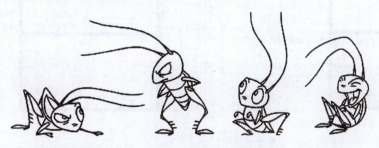

⬆ 图5-2　动画电影《花木兰》中蟋蟀造型所用"线"的表现

图 5-3 《魔女宅急便》动画分镜头中"线"的表现（一）

图 5-4 《魔女宅急便》动画分镜头中"线"的表现（二）

✛ 图 5-5　"蜘蛛侠"设计稿中"线"的表现

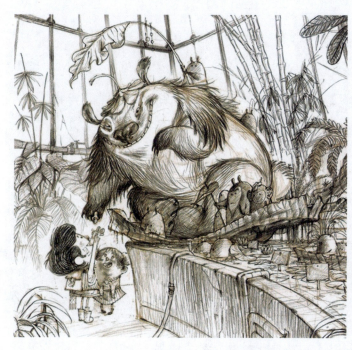

✛ 图 5-6　漫画中"线"的表现

✛ 图 5-7　中国连环画中"线"的表现

5.1 动画专业速写要注意线的穿插

　　线的穿插对于表现人物的结构和透视有着密切的关系,在动画速写中准确、巧妙地运用线的穿插,可以使笔下的人物显得更为生动和富于艺术性,更主要的是通过线条的穿插、变化,使笔下人物的透视感和立体感更强,所以,画动画速写必须要注意线条的穿插。线条的前后穿插变化是根据结构的前后关系和透视的变化而来的,千万不能随意穿插,否则,就会造成结构的紊乱和透视的错误。古今中外的许多艺术作品或艺术大师在线条的应用上有很高的造诣,也创造了许多形式,形成了不同的风格,如中国的《八十七神仙卷》、"十八描"技法创作的作品,外国的著名画家达·芬奇、安格尔、丢勒、席勒、毕加索、门采尔等人的作品,在塑造形体、表现人物时所应用的线条方式就各不相同,这些都是可借鉴的宝贵资料。(见图5-8～图5-17)

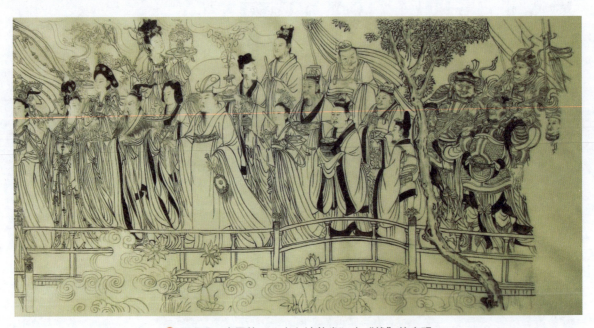

✦ 图5-8　中国的《八十七神仙卷》中"线"的表现

✦ 图5-9　中国运用"十八描"技法创作的作品中"线"的表现(部分)

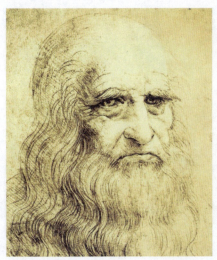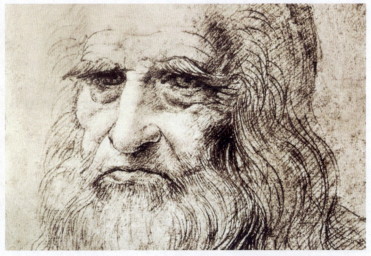

✛　图 5-10　绘画大师达·芬奇作品中"线"的表现

✛　图 5-11　绘画大师安格尔作品中"线"的表现

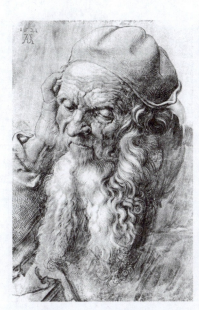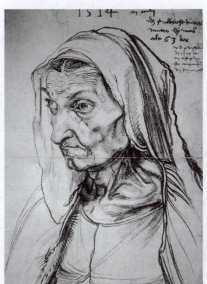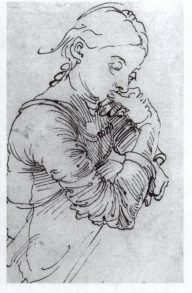

✛　图 5-12　绘画大师丢勒作品中"线"的表现

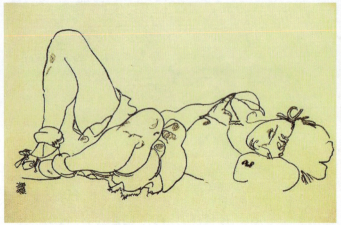
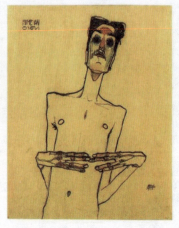
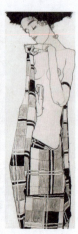

✝ 图 5-13　绘画大师席勒作品中"线"的表现

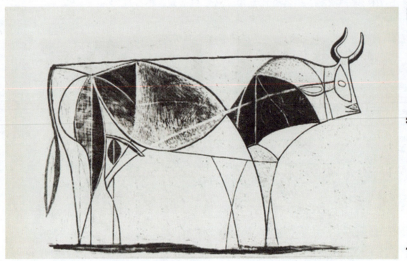
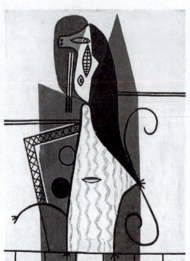

✝ 图 5-14　绘画大师毕加索作品中"线"的表现

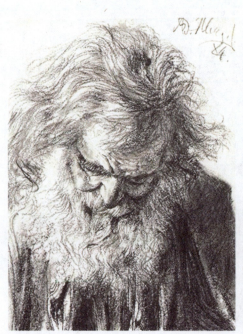

✝ 图 5-15　绘画大师门采尔作品中"线"的表现

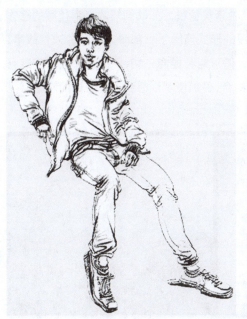
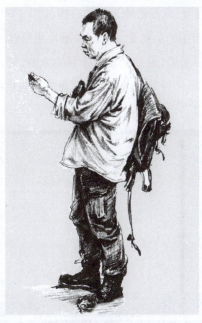
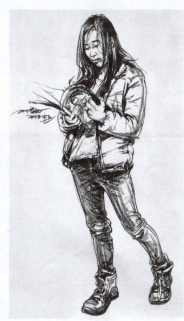

⭐ 图 5-16　"线"的穿插表现（学生作业）

⭐ 图 5-17　"线"的动漫表现（学生作业）

5.2　动画专业速写要掌握线的变化

　　动画速写大部分以线条来表现物象，把线的形式作为自己的表现手段，线条具有个性鲜明、表现能力强的特点，是一种非常好的绘画语言形式。我们画动画速写就需要掌握好线的语言，阐述对象时，线条语言不仅能准确地体现对象的外形，而且那些线条的粗与细、长与短、曲与直、浓与淡等不同的变化，都能体现出不同的特点，使人物形象传达出不同的情感。动漫艺术中"线"的表现与其他艺术门类中的线的表现所不同的是，在运动的过程

中线会给人们的视觉造成不同的感受,从而影响人们的心理,让人们产生审美愉悦。如动画短片《钢丝圈的恶作剧》中用线组成的各种形态在画面中的运动变化。该动画片用钢丝线的形式演绎了一部耐人寻味的人性故事,从而让人们体会到人们的爱情固然重要,但如果受到外界的威胁,则人们可能会抛弃一切,由此而引发人们进行深入的思考。同时该动画片用钢丝线这种无情的材料与沉重的主题相结合,更加使观众感到一种强烈的震撼。(见图 5-18 ～图 5-20)

✤ 图 5-18　动画短片《钢丝圈的恶作剧》片段

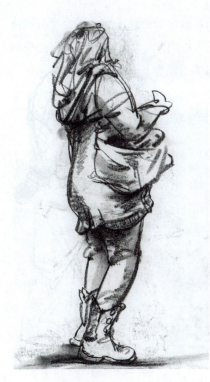

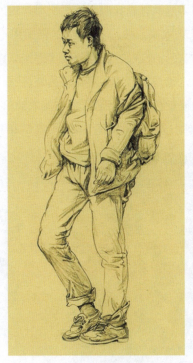

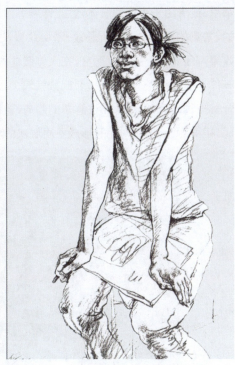

✝ 图 5-19　"线"的变化表现（学生作业）

✝ 图 5-20　"线"的动漫表现（学生作业）

5.3　人物衣纹与用线方法

　　人物的衣纹是由于衣服穿在人体上产生的折痕。由于人物本身形态的不同,以及衣服的质地和式样不同,形成的衣纹也不尽相同,如棉布、丝绸、呢绒等布料的衣服采用不同的线条处理,就会产生不同的质感。衣纹的处理会对动画速写效果起到非常大的影响,所以用线去处理衣纹就显得很重要。衣纹主要是由各种不同形状的折叠

牵引,或者由于人体的肢体弯曲、伸展等活动以及骨点和肌肉的牵引而产生的。衣纹的各种变化和组合是有规律的,常见的衣纹主要有折叠纹、牵引纹以及飘散纹几种,不同的衣纹需要用不同的线条处理才能达到真正完美的效果。因此就一般情况而言,在人体肢体的交界处衣纹应多画些,在那些肌肉突出部位及骨点处衣纹应少画些。一部分衣纹线条较密,那相邻部分就较少,这也是疏与密的对比。另外,还要注意衣纹的总体趋向,使衣纹线条组合有一种动态感,如果不注意总的趋向,画面就会显得很乱,因此在画衣纹时用线要注意整体效果,并结合疏密对比、粗细对比、虚实对比等形成不同层次的对比关系。(见图 5-21 ~ 图 5-26)

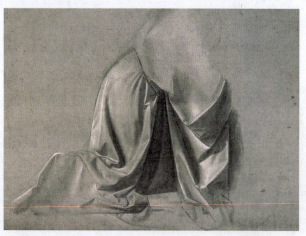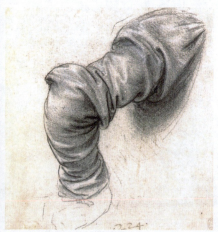

✚ 图 5-21　衣纹表现(达·芬奇的作品)

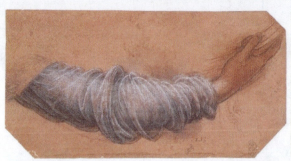

✚ 图 5-22　衣纹表现(经典作品)

✚ 图 5-23　衣领及衣纹表现(学生作业)

⬆ 图 5-24　衣纹表现（学生作业）（一）

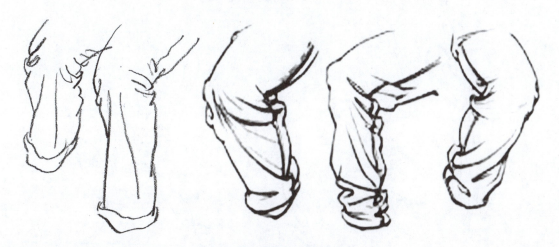

⬆ 图 5-25　衣纹表现（学生作业）（二）

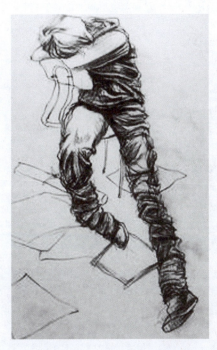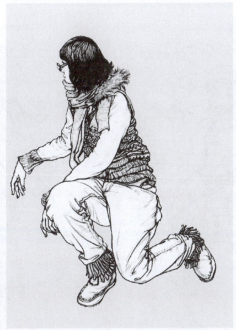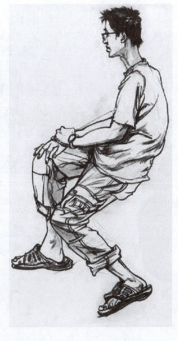

⬆ 图 5-26　人物速写（衣纹表现）

5.4　动画速写的夸张

　　动画片创作需要夸张与变形的形象,我们在进行动画速写时,可以有意识地加入一些创作的成分在内,把速写对象的一些主要特征通过主观想象,采用夸张变形的方法加以强化和突出,使生活中的物体形象接近于动画创作所需要的动画形象,这样的练习,可以逐步提高自己的美术设计能力。要做到这一点,就要使线条更加简练、概括、强化。但概括不等于概念化,应根据不同对象,把握住不同对象的特征,以精练概括的线条表现出丰富的形象内涵,运用动画速写的手法,准确、生动、快速地抓取对象的本质,那么线的造型功能和审美功能在速写中就会得到完美的统一。(见图 5-27 ~ 图 5-29)

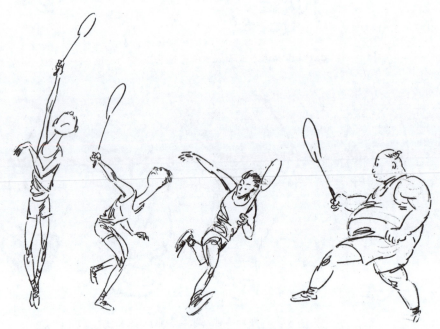

✚ 图 5-27　动画速写的夸张表现（学生作业）（一）

✚ 图 5-28　动画速写的夸张表现（学生作业）（二）

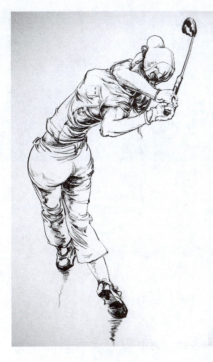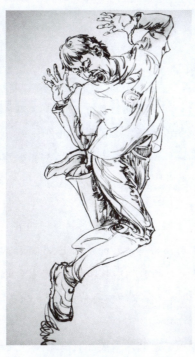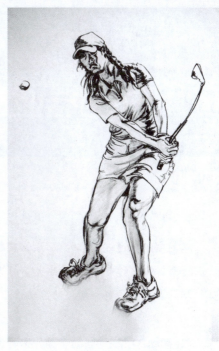

✝ 图 5-29　动画速写的夸张表现（学生作业）（三）

思考练习题

1. 如何理解动画专业速写中"线"的重要性？

2. 进行线的穿插人物速写练习，至少画 10 种动态。

3. 掌握动画速写中线的变化规律，画出相同造型而不同动态的线的变化，至少画 15 种动态。

4. 掌握人物衣纹的用法，画出 3 种不同造型的身体衣纹的练习，每种造型画 3 种动态。

5. 至少画出 5 幅动画速写的夸张动态作品，造型不限。

第6章
动画专业速写中连续动作的画法

学习目的：通过本章的学习，在理解动画动态速写的基础上，了解和掌握动画动作速写的概念和动画角色动作在动画创作中的重要性，以此大量训练自身的动作感觉和技能，为以后的动画创作打下良好的基础。

学习重点：了解和掌握动画动作在动画创作中的重要作用，以及在实践中的具体应用。

"连续动作"在动画动态动作速写课程中是非常重要而且有难度的。动画之所以吸引人，就在于各种不同形象的不断运动与变化。角色的动态与运动变化直接传达了导演的意图，我们在看美国动画片时，注意到符合剧情的典型动作对情节展开、故事铺陈起到了非常重要的作用，而典型的动作出现在特定的情节中也会有意想不到的效果。因此无论是日本动画还是美国动画，在角色变化和动作的流畅性上都下了很多功夫，但无论是哪种类型的动画，其人物形象的运动与变化都是构成动画画面的基础，也是整部动画的基础。（见图6-1～图6-4）

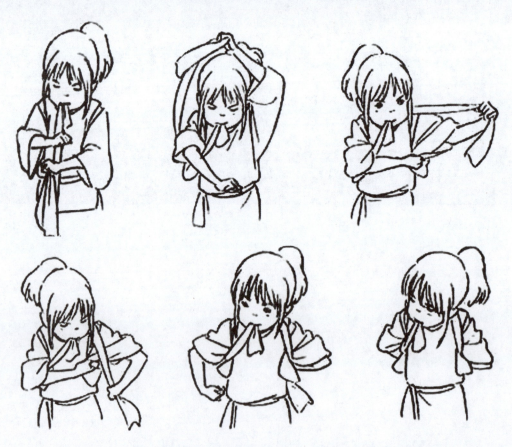

⬆ 图6-1 日本动画电影《千与千寻》中千寻"系带子"的连续动作

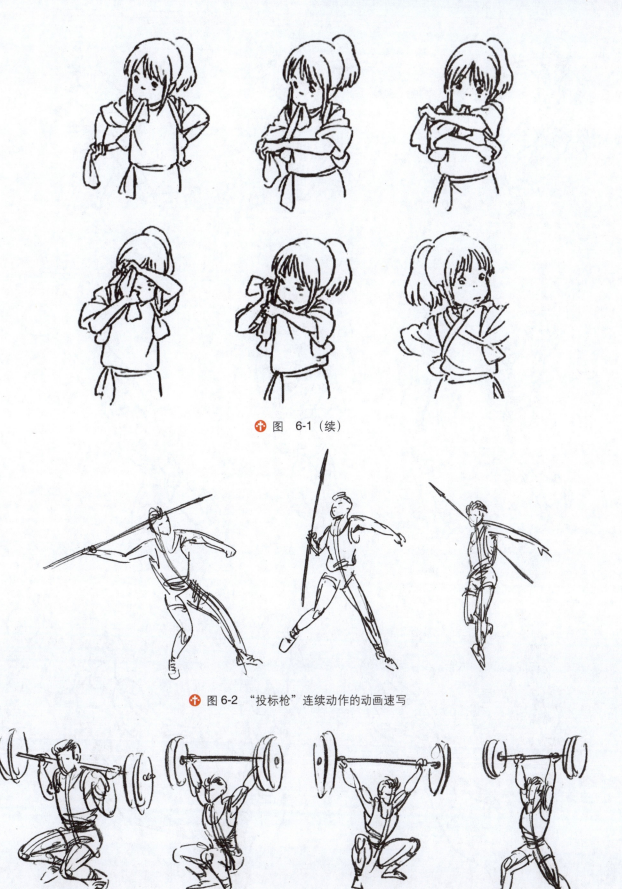

✠ 图　6-1（续）

✠ 图 6-2　"投标枪"连续动作的动画速写

✠ 图 6-3　"举重"连续动作的动画速写

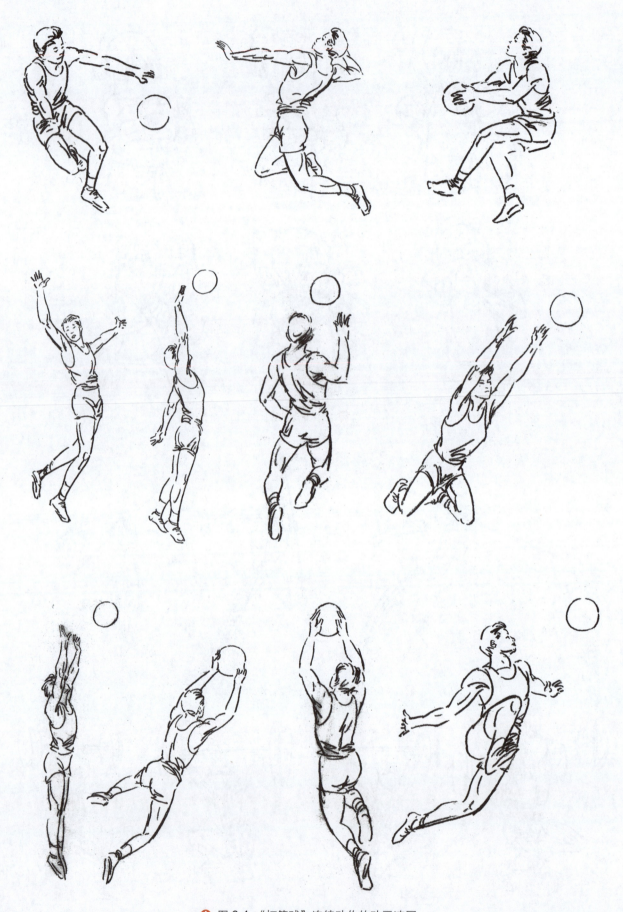

✝ 图 6-4 "打篮球"连续动作的动画速写

6.1　了解连续动作中的"关键帧"

角色动态瞬息万变,而且这种变化是连续不断的,因此要找出连续动作的转折动作,动画术语是"关键帧"动态。对人物各种关键姿势的深入细致的刻画,是做好连续动作的关键。所以掌握其运动规律的特点是观察分析动作的重点,这样就能掌握到中间变化的过程,也能强化运动感。

6.1.1　动作中的"关键帧"

对角色结构和动态的理解与写生都是要为灵活掌握角色的连续动作(表现某种联系的动作),而不是在这种连续动作中的某一个典型的动态。对"关键帧"的理解必须放在整个动作之中,要找出整个动作中大的转折,即大的"关键帧";同时还要找出大"关键帧"中的小的转折,即小的"关键帧",也可以理解为对细节的刻画。

我们在练习时,要不断改变思路,努力去找动作的"关键帧"。平时的动态速写不一定是连续动作当中的关键动作的瞬间,室内模特儿只提供了一个时间凝固的动态,并不是让时间流动起来的连续动作,因此要不断培养捕捉模特在不同时间中的连续运动状态,从动作思维角度讲,我们需要把握的是一个时间流动的线,甚至是情节展开的面或者具有思想内涵的体。(见图 6-5 ~ 图 6-7)

✿ 图 6-5　"打高尔夫球"连续动作的"关键帧"

✿ 图 6-6　现实中"搬东西"的连续动作

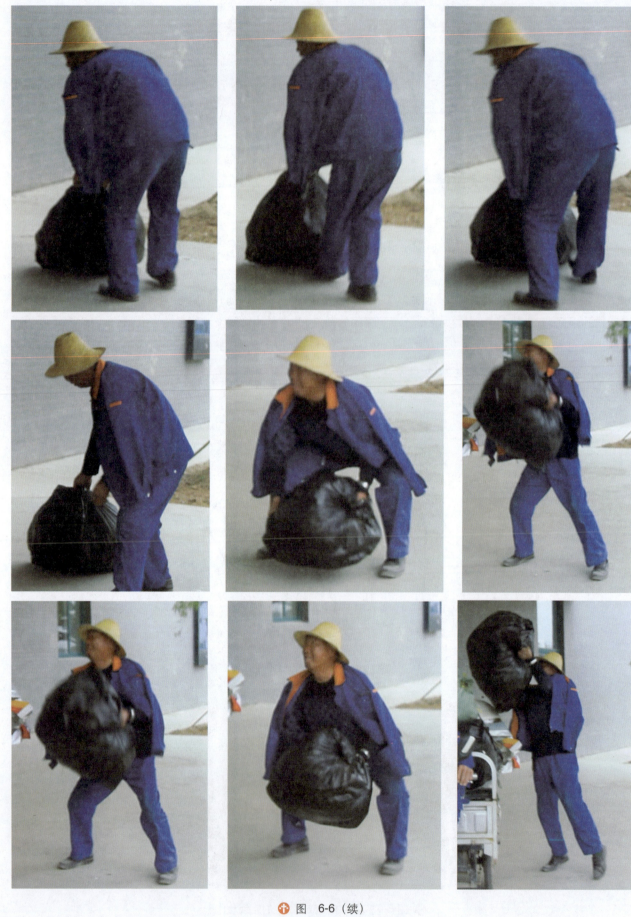

图 6-6（续）

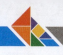

🔺 图 6-7 写生时表现的"搬东西"的连续动作

6.1.2　有规律的连续动作

连续动作研究的是整个动作的运动状态,并不是简单的几个关键帧,我们要分析一个动作在整组动作中的状态,找出大的转折动态,要考虑运动规律的连续性。要知道一个动作是连续瞬间的组合,准确把握每一个瞬间是我们训练的目的之一。有规律的连续动作是指在运动过程中出现的循环往复的动作,比如走路、跑步、划船等。对于有规律的连续动作,可以根据观察找到动态重复运动的规律。比如一个人站着用手去重复做一件事情,通过观察可以发现其腰部以下的部位是相对静止的,而腰部以上的部位是运动的,而且这个运动是循环重复的,我们只要找到从起始到结束过程中连续地具有表现性的瞬间,就抓住了这个连续动作的典型动作,再认真找出其关键帧加以刻画。(见图6-8和图6-9)

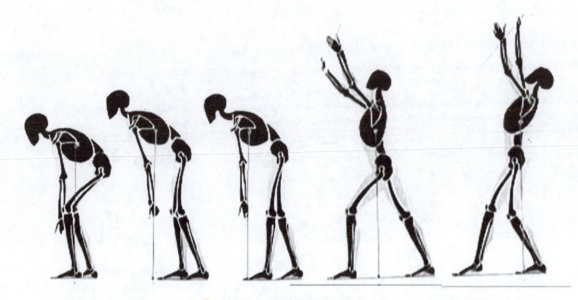

✿ 图6-8　有规律的连续动作示意图

✿ 图6-9　有规律的连续动作动漫图

6.1.3　无规律的连续动作

无规律的连续动作是指那些没有明显运动规则或完全没有运动规则的动作,如搬、拉东西,装卸重物,墩地等。对于没有运动规则的动作,就需要凭借视觉中留下的印象,通过对人体运动规律的了解和默画的方式来完成。(见图6-10和图6-11)

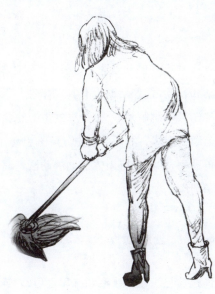

✝ 图 6-10　无规律的连续"墩地"动作

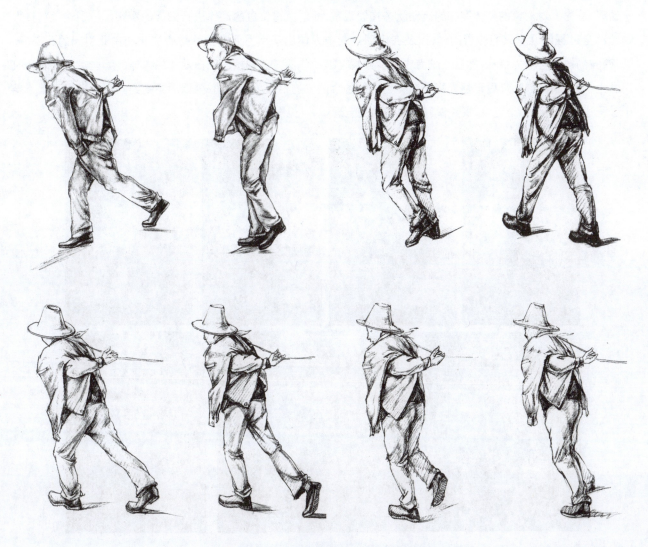

✝ 图 6-11　无规律的连续"拉车"动作

6.2　人物动作的解析

　　画人物运动的动画速写，是动画专业造型训练极其重要的一个环节。我们知道，动画片中的人物，进行着各种活动和行动，这些活动也有其规律性。人体运动规律也就是该人体不断移动重心改变平衡的规律。随着人体的各种走、跑、跳等活动，该人体的重心也会随之改变。我们从慢动作或循环动作入手，逐渐掌握其规律性，找出人物运动的规律。我们可以先分解一组动作进行反复观察、记忆，逐步加深印象，弄清楚这一组动作的来龙去脉，然后再动手，才能画好人体运动的动画速写，这同今后的动画创作有着极其密切的关系，有助于动画角色动作的分析和创作。

6.2.1　分解动作

　　通过自己直观的观察和练习之后，对连续动作有了一定的了解，但还不够清晰，还需经过"分解动作"加以深入理解，只有这样才能随心所欲地表现人物动作，达到目的。

　　下面以"铲土、扬土"动作为例，说明如何对人物动作进行细致观察和分析。在创作中面对对象时，不要急于动笔，首先要对对象的整体完整的运动状态加以观察，即对关键位置的动作进行细心的观察。特别注意观察人物运动全过程的几个大的转折动作，以及在运动过程中人体由于用力而产生的重心变化和由此引起的头部、躯干、四肢的扭动与受力情况，然后在脑海中分析分解连续动作的"关键帧"，明白动作中人体的哪些主要骨骼和肌肉发生了明显的变化，最后记住人物动态变化中的各个部位的相互配合运动，为以后下笔绘画记录打下基础。整个过程边观察边分析边记录，最终做到对动作的完全理解。（见图6-12）

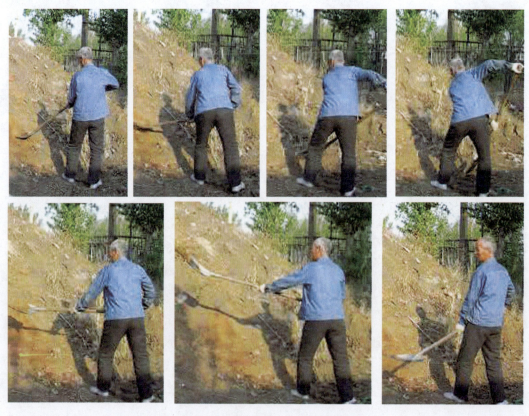

　　🔶 图6-12　"铲土、扬土"连续动作示例

下面逐幅分析图 6-12 中的系列动作。

第一幅整个人物站直，两脚分开，与肩同宽，两手拿起铁锹准备铲土。动作开始时由于铁锹无法用力，身体重心处于两脚之间，头部下垂，胸廓略向前倾斜，右肩略高于左肩，这是我们比较习惯的动态。（见图 6-13）

第二幅是用力铲土，身体动作重心移向左腿上，左腿用力右腿放松打弯。右手下沉用力向前，髋骨向后略微提起，胸部向前。双手握住锹把向前铲土，头部位置向前倾斜，眼睛盯着铁锹。这时看到全身动作各个部位都发生了不同程度的改变。（见图 6-14）

第三幅是一个过渡动作。运用力学原理，想把土扔出去就要先向后退。两手用力向后退，右手向上抬起，左手跟着下按用力。下肢臀部向后，重心移向右腿。胸部向右转，眼睛盯着铁锹。（见图 6-15）

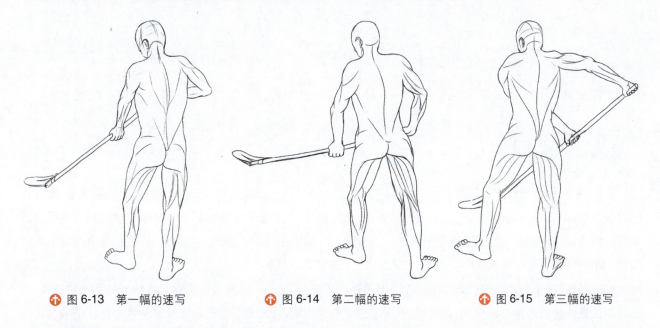

⬆ 图 6-13　第一幅的速写　　　　⬆ 图 6-14　第二幅的速写　　　　⬆ 图 6-15　第三幅的速写

第四幅是一个大的转折，是一个最大的"关键帧"。右手臂用最大的力向下抬起，左手用力向下按下，胸部极力向右转。双腿的重心慢慢地向左偏移，胯部随着下移，头部向下。这是这个运动过程中最大的瞬间动作，也是"扬土"动作的预备动作，是人体动作最大化的状态。（见图 6-16）

第五幅也是一个过渡动作。由于人物用力向前，右手向下，左手向上提，导致胸部趋于与地面平行。这个时候身体重心偏左，臀部也趋于与地面平行。眼睛还盯着铁锹，头部有向上运动的倾向。（见图 6-17）

第六幅是整个运动过程中最为关键的动作，要完成扬土的动作，由于惯性的原理，土以一定速度向前运动，而铁锹用手抓住，土就顺势扬出去了。在这个动作中我们应仔细观察和考虑细节动作，注意身体的重心变化，头部抬起，眼睛看着向前运动的土，左胳膊抬起，右胳膊下压，胸部向左转动，臀部基本不变。（见图 6-18）

第七幅动作结束，土已送出。重心移向右腿，左手自然下垂，右手向上抬起，头部向左转，胸部转向左边，臀部也略向左转。身体后移，右腿微弯，右腿支撑整个身体的重量，完成全部动作过程。（见图 6-19）

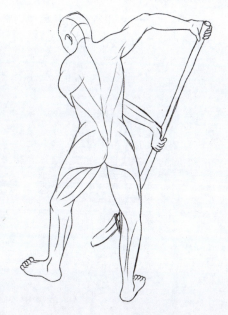

⬆ 图 6-16　第四幅的速写

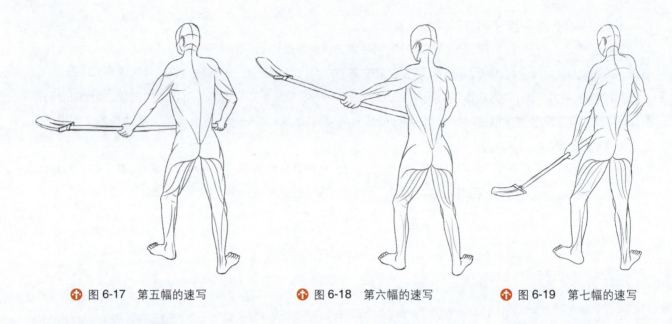

† 图 6-17　第五幅的速写　　　　† 图 6-18　第六幅的速写　　　　† 图 6-19　第七幅的速写

6.2.2　连续动作

　　通过深入观察、分析和了解整个动作过程,将较复杂的着衣人物先做概括和归纳,舍弃不必要的细节,通过自己对人体的理解,用几何形概括的方式进行描绘,画出关键帧,标出应该注意和容易出错的关键部位。然后再还原成人体的运动,最后加上衣服,这是一般的作画步骤。开始时不过早地进入细节的描绘,主要集中在对形体比例、结构的表现上,从空间角度出发,多角度来概括分析形体的动作特点,也能注意到动作的连续性和生动性。经过这样的训练,学生们就能明确人体是立体的而不是简单的、平面的。不要只注重观察描绘人物的外轮廓线,还要更加注重内轮廓线的位置变化。画出具有深度空间感的人物动作,同时也能更进一步使我们离开模特或其他图片资料时仍能根据自己的想象画出人物的动作以及前后伸缩的透视关系,把握住人物基本的体块联系,全面关注人物的动作变化,把人物的外轮廓线提炼出来并概括、研究运动的特征和趋势,深入表现动作夸张的力量感和速度感,再进一步用其他动画角色来替代这些连续动作,从而对各种形态进行灵活转换,以加强对连续动作的深入理解。(见图 6-20 ～图 6-23)

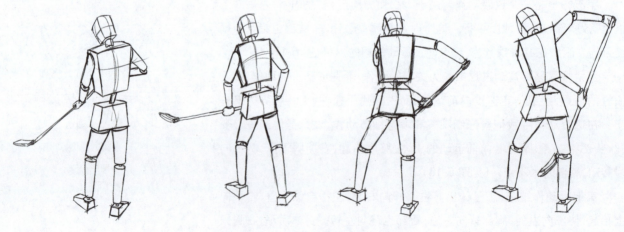

† 图 6-20　"铲土"动作的几何体概括

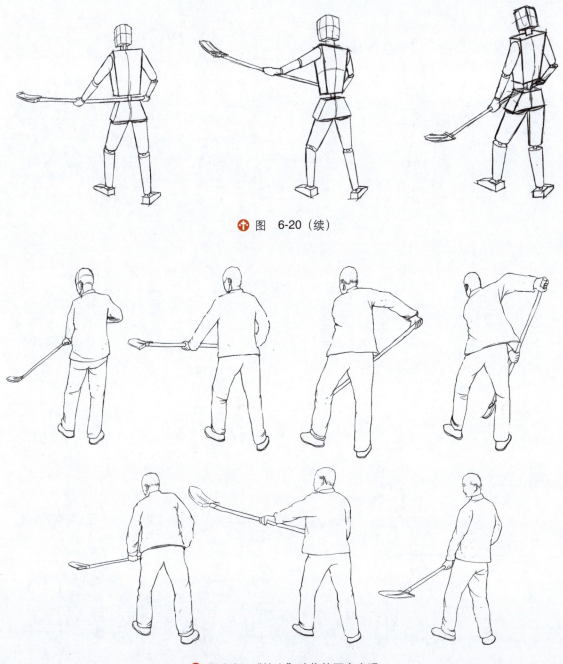

✿ 图 6-20（续）

✿ 图 6-21 "铲土"动作的写实表现

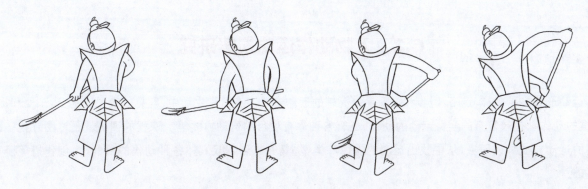

✿ 图 6-22 "铲土"动作的动画角色表现（一）

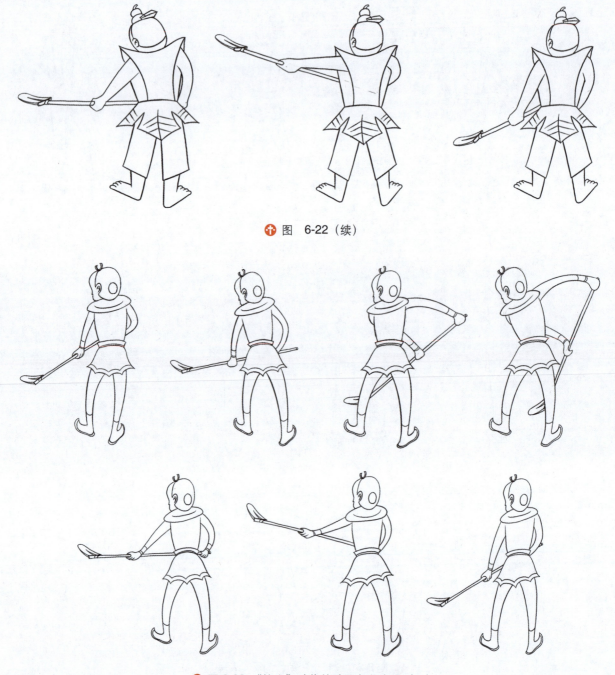

✦ 图 6-22（续）

✦ 图 6-23 "铲土"动作的动画角色表现（二）

6.3 人物动作运动规律研究

　　运动形式多种多样,走路、跑步和跳跃是最简单的运动方式。在日常生活中,常见的农民锄地、砸东西和提、拉、推的动作都是较复杂的全身运动的动作,还有各种体育项目的运动方式等。课程的训练就是试图寻找一些典型的运动方式加以研究,从中找出运动的规律和类型,最终达到驾驭人体各种动作的目的,为创作打下坚实的基础。

6.3.1　走路的动作研究

日常生活中的"走路"在人们看来是非常平常的一件事,可在动画的表现中,经过艺术加工的走路却要走出特点来,走出性格来,就要进行系统的研究和大量的训练。通常来讲"走路"的运动就是一种有规律的连续动作,其特点是上身的变化较少,下肢的运动幅度较大,正常的走路动态,身体会有一些不明显的上下浮动。

1. 平常的走路动作

走路在运动规律中要分解成若干固定不动的画面,假如一秒钟走一个完步,这是两条腿交替进行。我们以半步为例,在动画中至少要分解成七幅画面。具体方法是先画一个开步的动作,作为动作的第一幅原画。这个开步的动作是两腿叉开,一个脚尖着地(为右脚),一个脚后跟着地(为左脚)。重心落在肚脐中心,支撑点是张开的两腿范围中心,重心较稳定。然后左脚不动,右脚向前运动,走出半步,右脚按抛物线运动;落下时变为脚后跟着地,左脚变为脚尖着地。这样,身体位置发生了变化,两腿分别交换了一下。这是半步分解动作的第七幅原画,接着确定中间的第四幅小原画为最高点,是左脚脚尖踏平不动,右脚正好抬起到中间位置,重心较高,落在左脚上。为了走路动作的真实性,还设立了第二幅动画,是第一幅开步原画到第四幅最高点的中间画。这一幅动画比第一幅开步原画要略低一些,左脚脚尖踏下不动,重心下移,右脚稍微抬起,双腿弯曲,体现身体的上下浮动。接着再把其他的中间画画出来。具体操作是根据第二幅动画与第四幅动画加出第三幅动画,第四幅最高点动画与第七幅原画加出第五幅动画,再根据第五幅动画与第七幅原画加出第六幅动画,这样,走路的半步就用七幅画表现出来了。而这七幅画都是相互联系的,连续播放就会使人物走动起来。另外的半步与完成的半步一样,只是左右腿要换一下。这是走路的一般运动规律,再配合上身的运动,就比较完善了。

如图 6-24 ～图 6-27 所示是各种走路的动作。

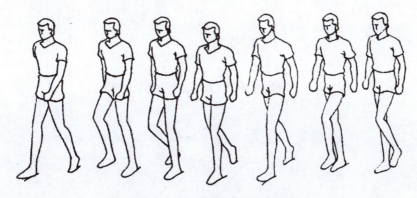

✿ 图 6-24　人物走路的完整分解动作

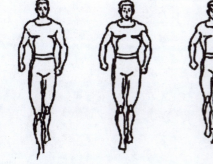

✿ 图 6-25　人物正面走路的动作

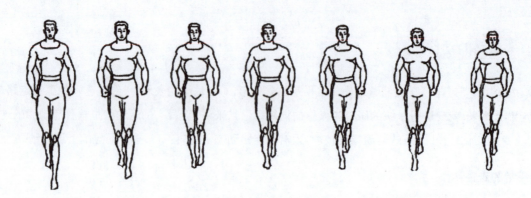

✝ 图　6-25（续）

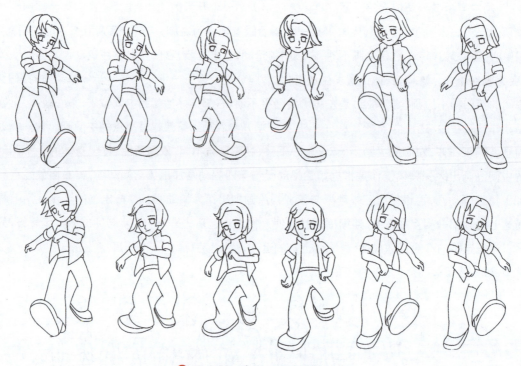

✝ 图 6-26　角色正面走路的动作

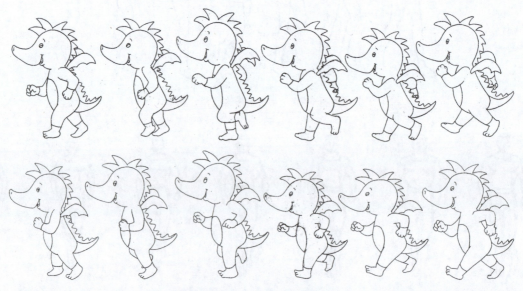

✝ 图 6-27　角色侧面走路的动作

2．特殊的走路动作

在影视动画片中，走路是最基本的运动，如果按剧情的需要，需要设计特殊的走法，可在一般运动规律的基础上进行特殊动作的夸张。如兴高采烈地走、垂头丧气地走以及喝醉酒地走等，这些都要在常态的基础上进行适当的夸张，才能达到生动有趣的效果，这样才能既完成了动作又符合人物的性格特点。这种角色都得一张张画出来，对原、动画师的绘画基本功要求非常高，否则就不能胜任这项工作。

（1）"愤怒或生气"走路是一种气势汹汹的感觉。走路时身体前倾，步子迈得很大，迈向前方的腿部呈弓形，手臂的摆动幅度也很大，但不是像正常走路那样手臂是伸直的，而是手臂弯曲成一定的角度。（见图 6-28 和图 6-29）

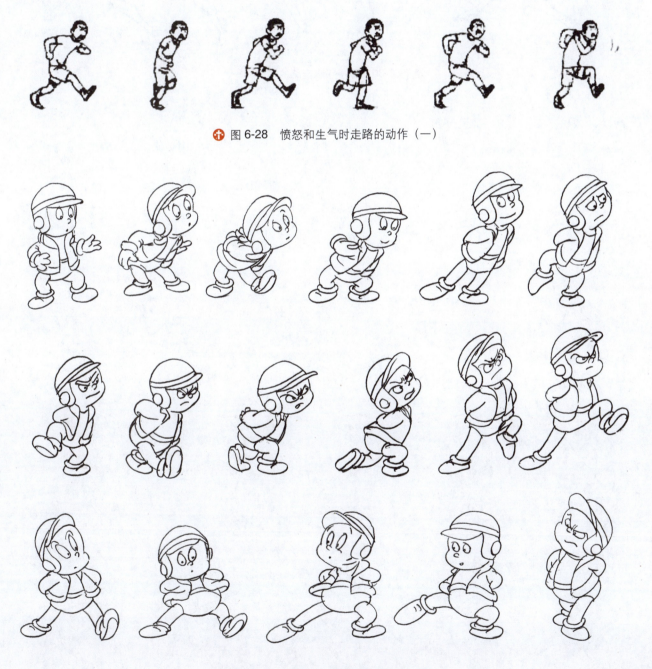

✥ 图 6-28　愤怒和生气时走路的动作（一）

✥ 图 6-29　愤怒和生气时走路的动作（二）

（2）"蹑手蹑脚"走路有点像小偷偷东西时的状态，害怕被人们听到，所以脚步抬得很高，落地时很轻。高抬腿时身体前倾，几乎碰到膝盖；轻落步时身体后倾，脚尖着地，轻声轻脚。（见图6-30和图6-31）

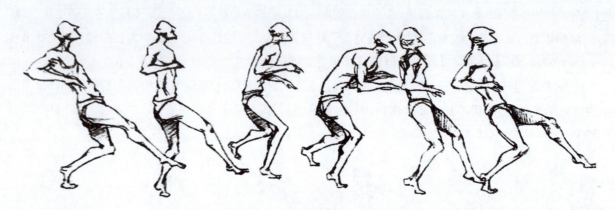

✦ 图 6-30　蹑手蹑脚走路的动作（一）

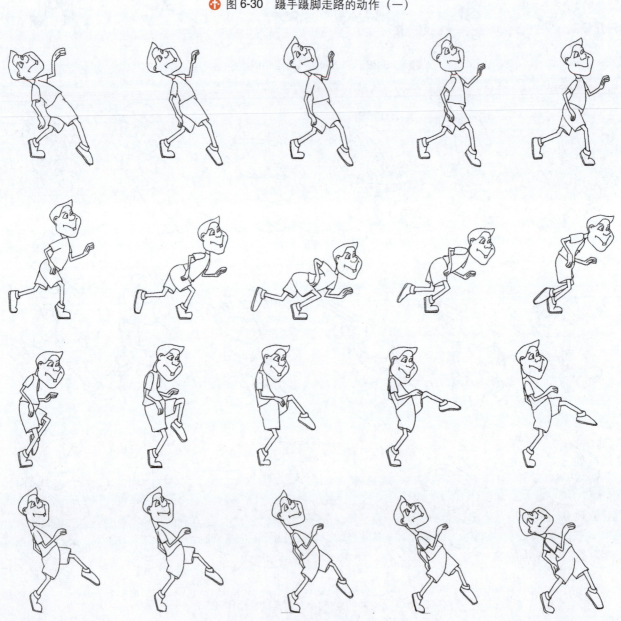

✦ 图 6-31　蹑手蹑脚走路的动作（二）

（3）"趾高气扬"的走路状态是身体后倾，手臂摆动幅度很大，而且随着手臂的摆动，身体也偏向一侧，出现一种洋洋得意、趾高气扬的样子。（见图 6-32 和图 6-33）

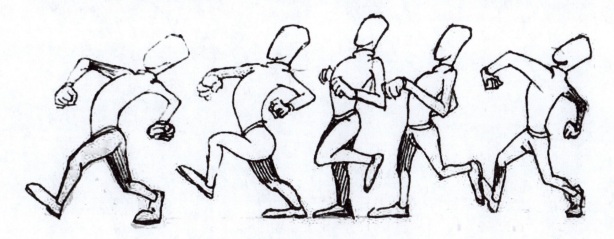

图 6-32　趾高气扬走路的动作（一）

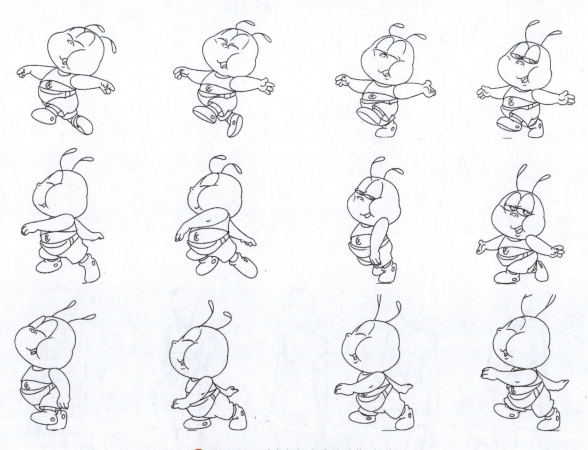

图 6-33　趾高气扬走路的动作（二）

（4）"垂头丧气"的走路状态是身体前倾，手臂耷拉在身体两侧，几乎不摆动，头下垂，整个身体像一个问号，两腿无精打采地向前走，边走边叹气，显得有气无力。（见图 6-34）

（5）"害羞"的走路状态是女孩特有的一种走路方式，头部微微低垂，双手在体前相互拉动，上身躯干部分基本保持不动，胯部前倾，迈步时大腿变化很小，小腿变化较大，基本上是靠小腿的前后交替走路的，而且步子很小，走起路来速度很慢，比较悠闲。（见图 6-35）

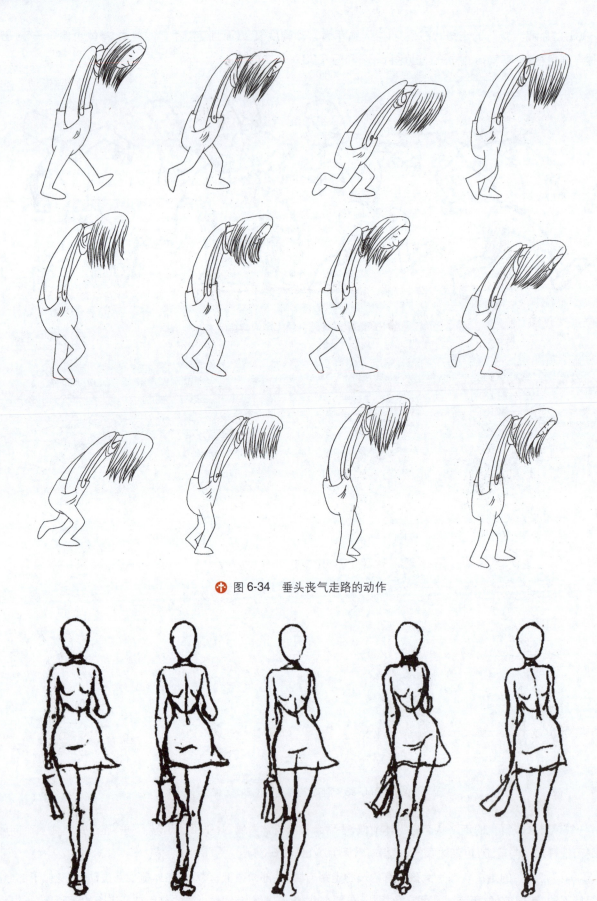

❂ 图 6-34 　垂头丧气走路的动作

❂ 图 6-35 　"害羞"时的走路的动作

♀ 图 6-35（续）

6.3.2 跑步的动作研究

"跑步"也是大家日常生活中常做的一项运动，但在影视动画表现中就比较复杂了，因为要进行动作分解，再经过艺术的夸张，要跑出性格特点来，这就需要进行大量的基础训练才能实现。一般来讲"跑步"是一种有规律

的连续运动动作,其特点比走路的动作幅度大,上身胳膊的运动变化很大,下肢的运动幅度也较大,正常的跑步动态身体起伏会很大。

1．常人的跑步动作

在影视动画中人物的跑步动作是比较复杂的。按照一般跑步的运动规律,大跑跑一个完步需要九幅画面。由于在跑一步中有动作相同、左右腿交替运动的情况,我们只讲半步的动作。假如第一幅原画为左脚跟着地,右腿弯曲尽量向后抬高,右手弯曲尽量向前抬高,左手弯曲尽量向后抬高,头部向上,重心在臀部。第二幅原画为压低动作,左脚跟不动,脚尖踏平,腿部弯曲;右腿弯曲,跟在中间,身体压低,右手向后收,左手向前收。第三幅原画为冲刺动作,左脚着地,脚跟抬起,腿部倾斜,用力撑起;右腿弯曲向前运动,右手继续向后撤,左手继续向前,身体倾斜,有飞跃的趋势。第四幅原画为腾空动作,双脚都不着地,在空中,左脚弯曲向后收起,右脚弯曲继续向前运动,右手继续向后撤,左手继续用力向前进,身体倾斜。第五幅原画为落地动作,变为右脚跟落地,与第一幅原画相同,但双腿前后交替变换,以后的动作与前面的动作一样,只是左右腿和手交换一下。第九幅原画与第一幅原画一样,这样就完成了一个完整的跑步动作。由于是大跑,速度较快,时间应控制在每秒三个循环的范围内。这是跑步的一般运动规律,每一幅画面的造型动态都是瞬间的动态,但每一幅画面都能够联系起来,连续播放就是一个完整的跑步运动。(见图 6-36 ~ 图 6-39)

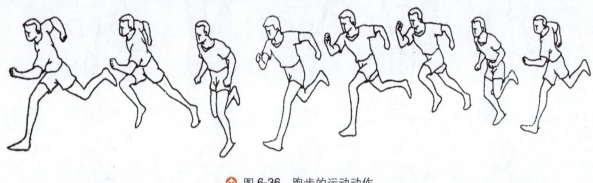

⊕ 图 6-36　跑步的运动动作

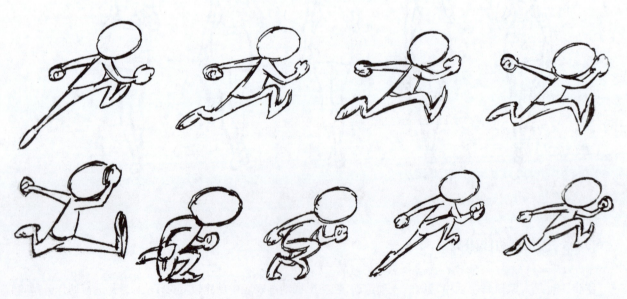

⊕ 图 6-37　侧面跑步的动作

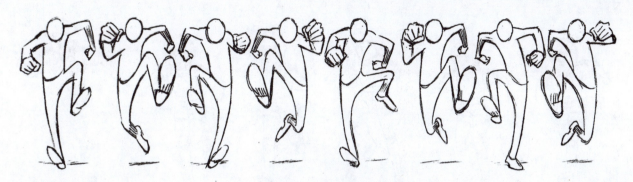

✿ 图 6-38　正面跑步的动作

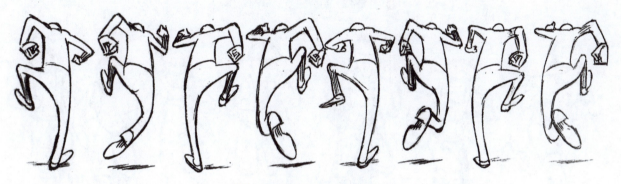

✿ 图 6-39　背面跑步的动作

2．特殊的跑步动作

　　如果按照剧本和导演的意图去创作，普通跑步动作就会变得富有感情，如高兴时的跑步动作、受惊吓时的跑步动作等都不太一样。但在动漫表现中，往往把这些动作变得非常有趣味性。如一个跑步动作，我们只做好跑步前的准备动作，身体倾斜成弓形，一条腿抬起，一只臂膀向内收，一只胳膊向外抬高，后面的画面，只要在脚步旁边画上速度线就表示跑出去了，也就是"一溜烟"的跑步动作，这是非常有趣的。这就是动画中对跑步的夸张，诸如此类的动作还有很多。（见图 6-40 ～图 6-43）

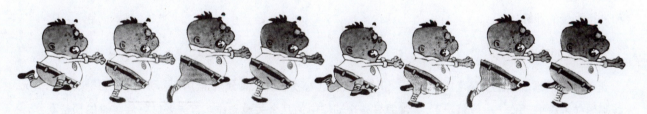

✿ 图 6-40　受惊吓时跑步的运动动作

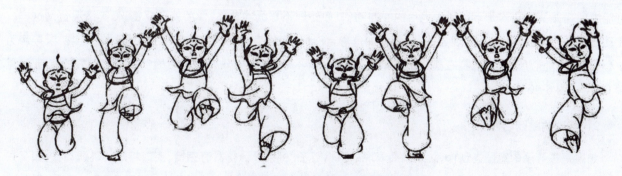

✿ 图 6-41　高兴时跑步的运动动作

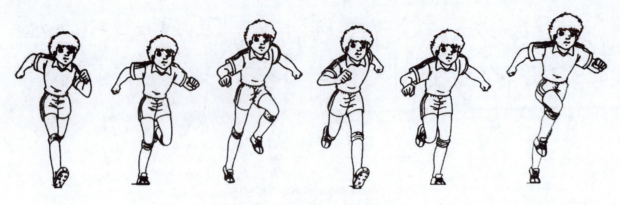

⬆ 图 6-42　用力跑步的运动动作

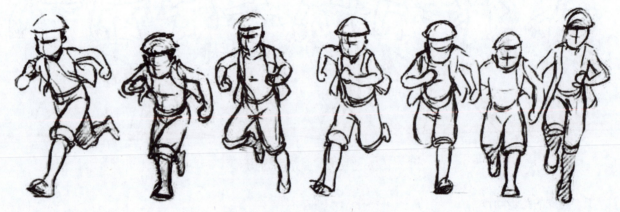

⬆ 图 6-43　着急跑步的运动动作

6.3.3　跳跃的动作研究

"跳跃"在影视动画表现中可以归纳出三个阶段,第一阶段是预备阶段,第二阶段是跳跃阶段,第三阶段是缓冲阶段。跳跃画起来还是比较复杂的,因为动作要分解,还要进行艺术夸张,跳出性格特点来,因此就需要认真体会和进行大量的训练。

1. 常人的跳跃动作

运动中的跳远动作主要是"立定跳远"和"三级跳远",我们要认真分析整个跳跃动作中"力"的变化情况,才能画出较准确的动作。一般情况下,要掌握好整个动作中的几个关键动作。首先要做好起跳时的预备动作,必须有一个下蹲的动作,好为起跳积蓄力量,准备条件。其次是起跳后的空中动作,这是一个重心转换的过程,也不可能中间翻跟头。再次是下落和着地后的缓冲动作,如处理不好缓冲动作,最后就会摔倒,真实情况也是这样。在动画表现中,更要夸张这种现象,为角色增加色彩,使动作变得有趣,还要反映出人物的性格。但要以导演为中心,不能太随心所欲,这需要在实践中不断地加以锻炼,不断地总结经验,为以后的创作打下良好的基础。(见图 6-44 ～图 6-46)

2. 特殊的跳跃动作

如果是按导演的意图去创作,跳跃就要表现故事情节了,可以设计得富有感情,变成特殊的跳跃动作,如高兴的跳跃、竞争的跳跃等动作都是不一样的。我们在动漫表现中要有趣味性地去表现。(见图 6-47 ～图 6-49)

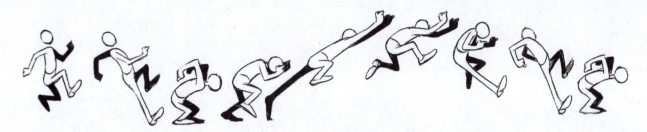

✝ 图 6-44　单腿跳跃的动作

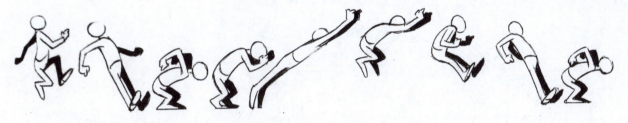

✝ 图 6-45　立定跳跃的动作

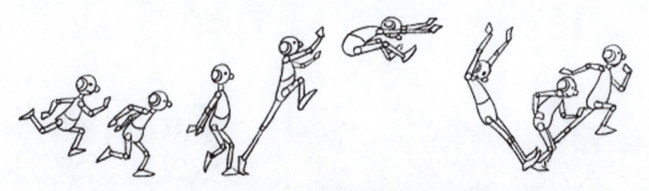

✝ 图 6-46　单腿跳而双腿落的动作

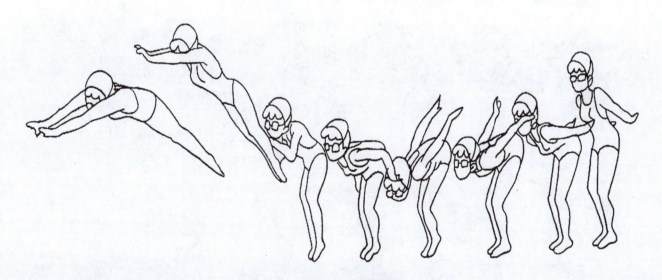

✝ 图 6-47　跳水的动作

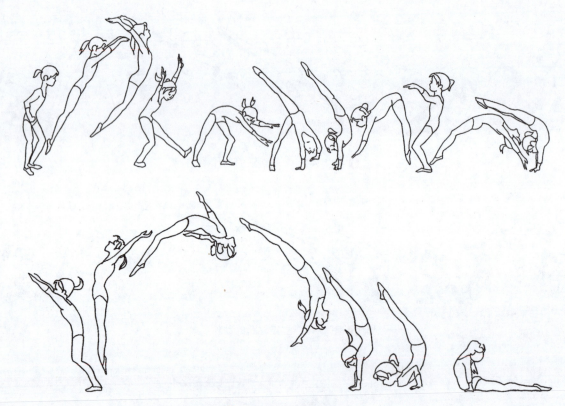

⬆ 图 6-48　小翻的动作

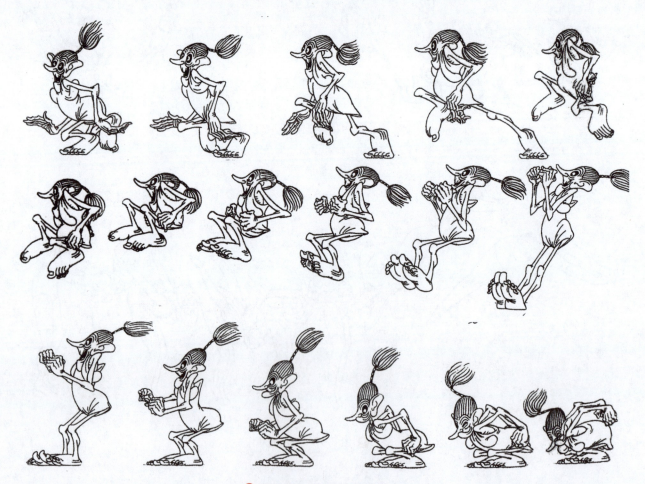

⬆ 图 6-49　着急跳跃的动作

6.3.4　提、拉、推的动作研究

除走路、跑步和跳跃的运动方式外，还有其他很多的运动形式要去表现，如常见的重量和重力的动作表现、提、拉、推的动作表现等都是训练的对象。这些较复杂而生动的运动形式可以十分有效地锻炼大家对特定动作的描绘能力，从而最终达到随意表现动作的程度，为动画创作打下扎实的基础。

1．表现重量的动作

物体的重量是由地球的引力产生的，而动画是"极端假定性"的艺术，我们要在假定的空间里体现物体的重量感，就需要学习一些表现重量感的技巧和技法，以达到"真实"的效果。物体重量是客观存在的，在人体的运动变化中起着关键的作用。任何不同的动作都有其重量感，这样表现出来的动作才真实可信并且符合常规，否则就像在太空中失重一样，动作没有力量。如搬运物体时，身体的各个部位都要用力，这时身体弯曲，双手握住重物底部准备搬起，但由于重量的原因，手臂的力量不足以搬起重物，这时腿部弯曲用力，用腰部的力量带动手臂抬起重物。但由于重量原因而使身体后倾，以使身体保持平衡状态，最后放下重物，身体前倾，慢慢站起。整个过程中手臂始终保持伸直状态，因为重量的原因，使得手臂没办法弯曲，直到放下重物。这种重量的表现可以用夸张的手法表现出来，主要夸张那些用力的力点，应表现出比真实的状态更有力，更有真实感。（见图 6-50 ～图 6-52）

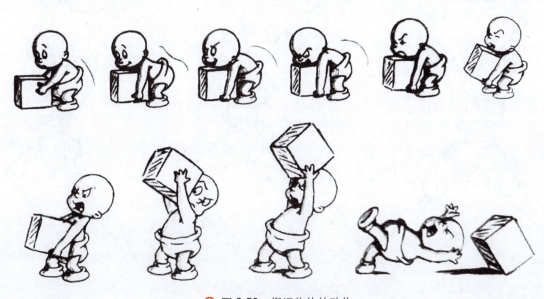

✪ 图 6-50　搬运物体的动作

✪ 图 6-51　用锤砸东西的动作

157

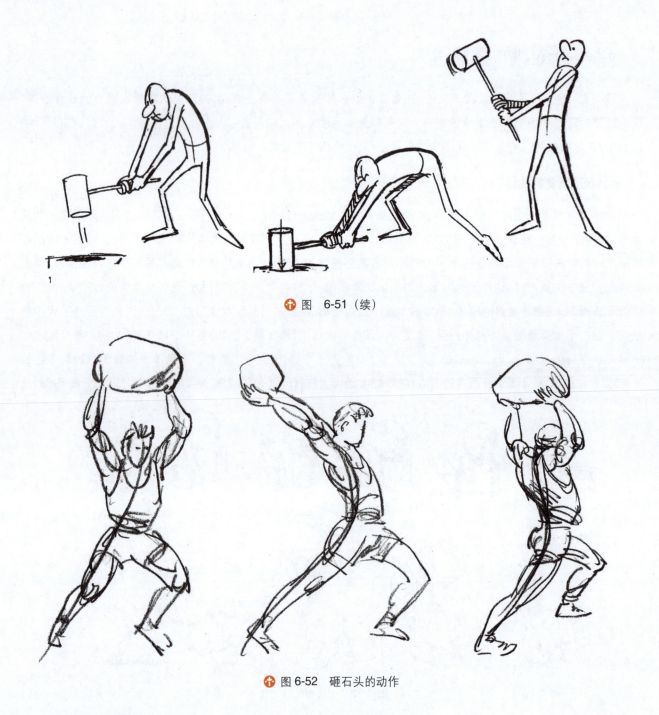

图 6-51（续）

图 6-52　砸石头的动作

2．表现力量的动作

　　力量的表现就是要在假定的情况下体现力感。比如，表现码头上背着重物负重前行的民工时，他们的身体始终保持弯曲，上身躯干部分弯曲，以抵抗物体向下的重力；腿部也是弯曲的，以保持身体的平衡。由于身体上负重的物体重量，使得重心在连续动作中保持较低的位置，使身体不至于摔倒。人们在运动时都要受到作用力与反作用力的影响，在动画中就是要对这种"力"进行特别的夸张表现，使其变得非常有意思。如在推拉拖拽的动作中，身体基本上是靠腿部和手部的用力来推动物体的移动，整个身体向前倾斜并倚靠在物体上，重心偏移出身体的距离很多，通过手和身体与物体的支撑点、脚和地面的支撑点以及身体与重物垂下的支撑面，使重心保持比较稳定的状态，以便从中体现力的作用。（见图 6-53 ～图 6-62）

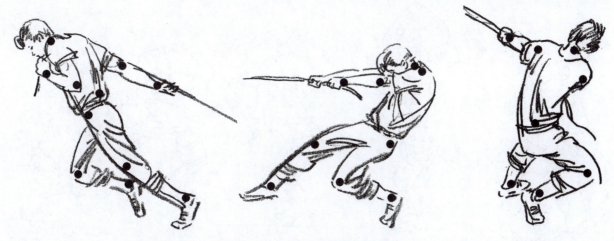

⬆ 图 6-53　拖、拉、拽的动作力点分析

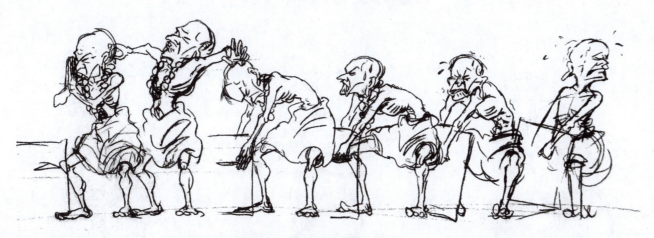

⬆ 图 6-54　搬东西的动作（一）

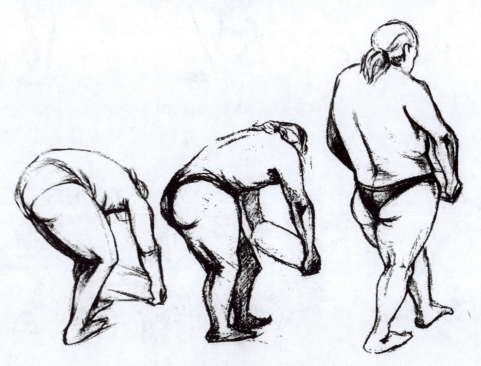

⬆ 图 6-55　搬东西的动作（二）

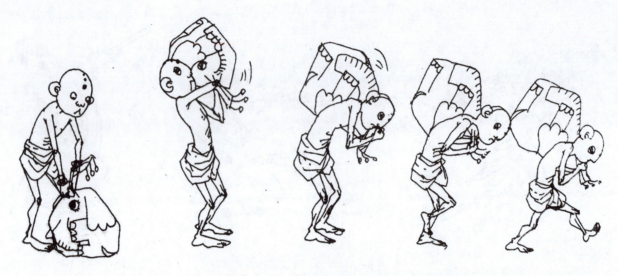

图 6-56　搬东西的动作（三）

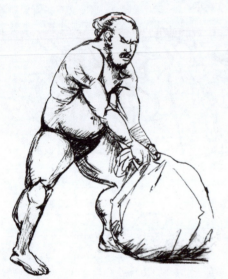
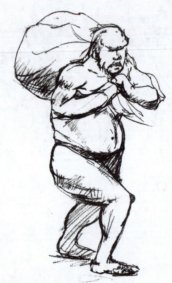
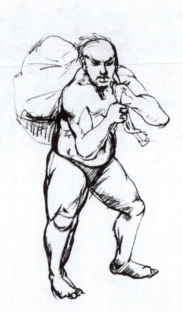

图 6-57　搬东西的动作（四）

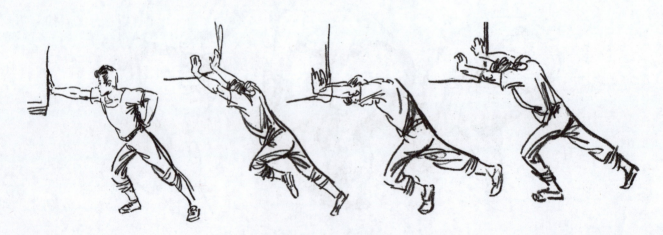

图 6-58　推车的动作（一）

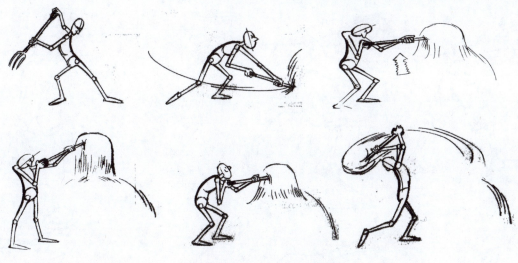

图 6-59　插草的动作

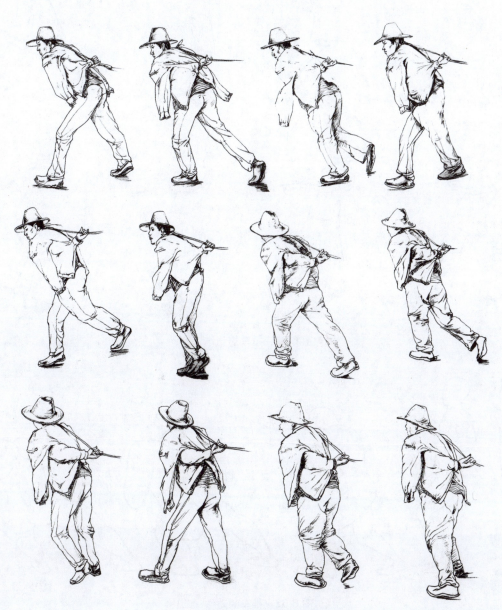

图 6-60　拉车的动作（一）

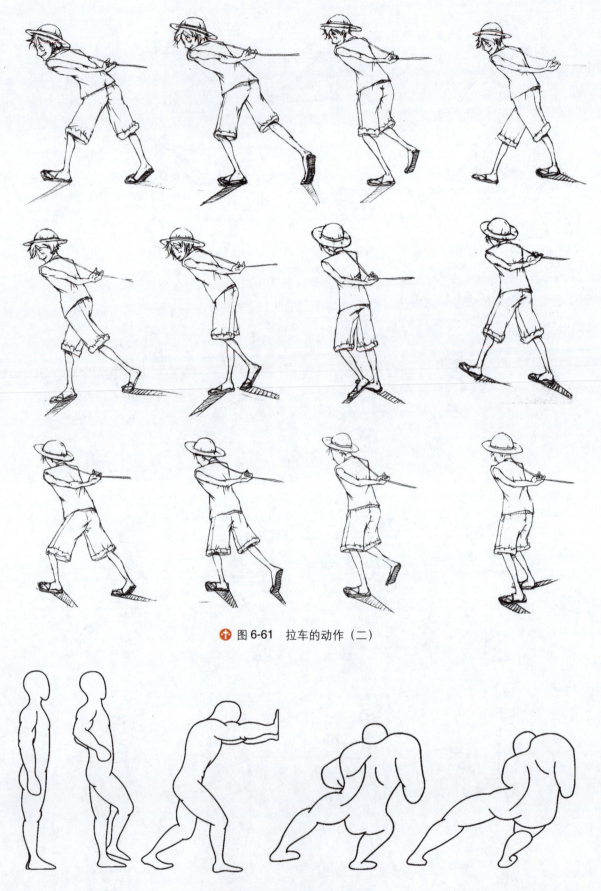

图 6-61 拉车的动作（二）

图 6-62 推车的动作（二）

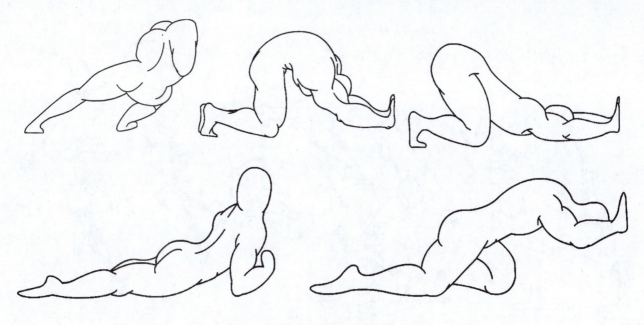

❶ 图　6-62（续）

6.3.5　体育类运动的动作研究

　　体育类的运动项目很多,大多都是动作很大的运动,体现的是一种竞技活动。但对"力"的表现也是非常重要的,"重心"是表现稳,"动态线"体现动态动作的生动和流畅,"力"表现的是力度美,它们都体现在大的气势和细微的变化中。人们单纯靠眼睛观察时不易察觉,主要靠感觉,这就需要对不同的动作进行理性的判断和分析。在体育运动中,推铅球、打球、击剑、举重等是常见的运动形式,此时身体的主要特点是腰部与手臂在运动的变换中有明显的力的表现,腿部的变化也比较明显,但主要是靠腰部的力量来完成。如举重运动是用手臂用力上举托起重物并举过头顶,其间腿部不发生位移,在整体的运动中始终是用力支撑着身体。但重心的上下移动变化会造成用力方向的改变,这是动作的关键所在,因此要始终保持重心的稳定,使画面达到平衡。(见图 6-63 ～图 6-72)

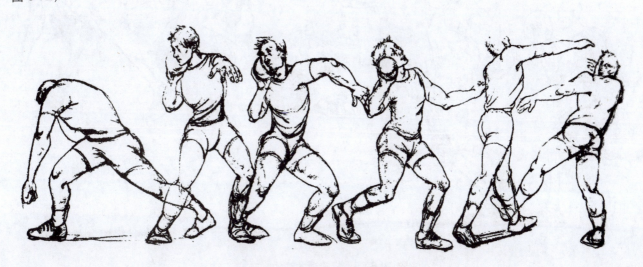

❶ 图 6-63　推铅球的动作

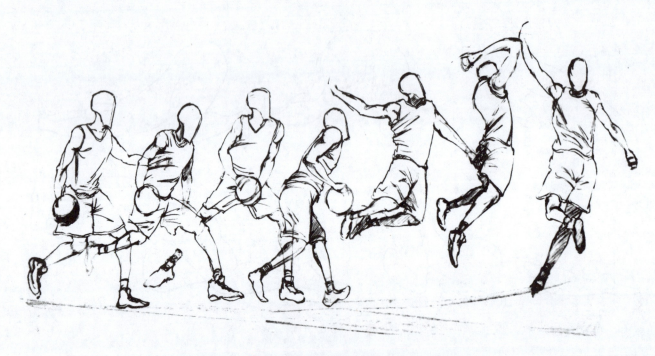

⊕ 图 6-64　打篮球的动作（一）

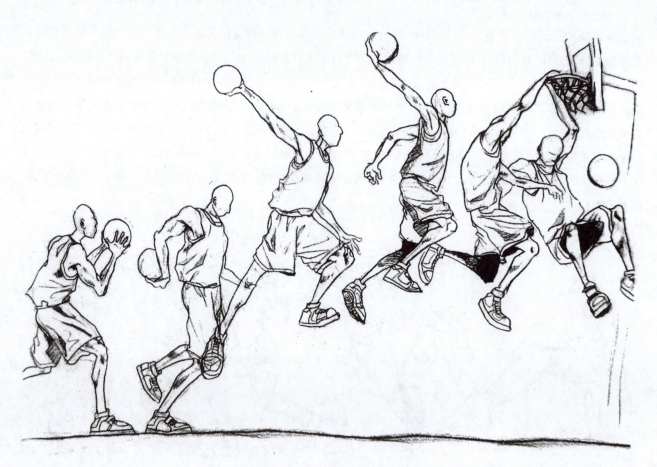

⊕ 图 6-65　打篮球的动作（二）

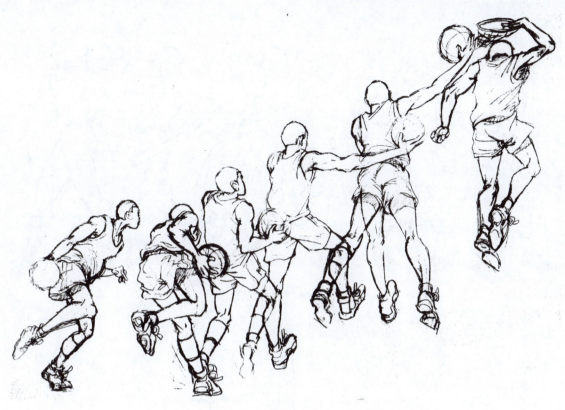

✝ 图 6-66　打篮球的动作（三）

✝ 图 6-67　击剑的动作

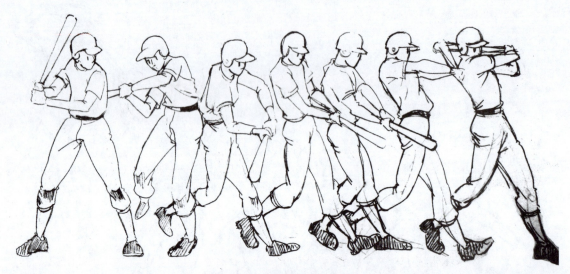

✞ 图 6-68 打棒球的动作

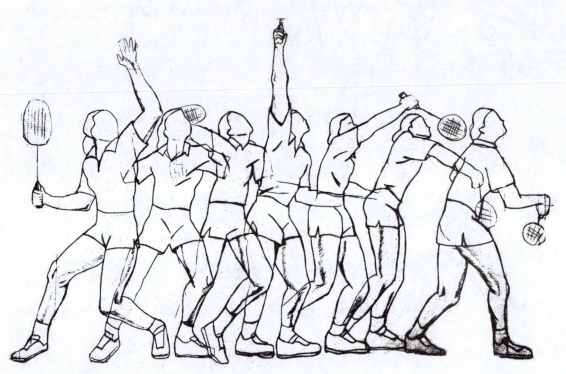

✞ 图 6-69 打羽毛球的动作（一）

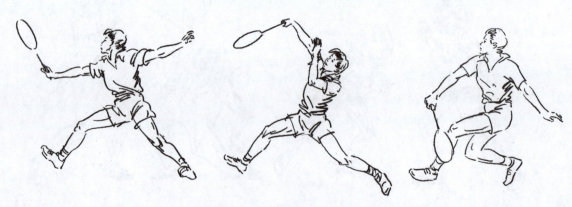

✞ 图 6-70 打羽毛球的动作（二）

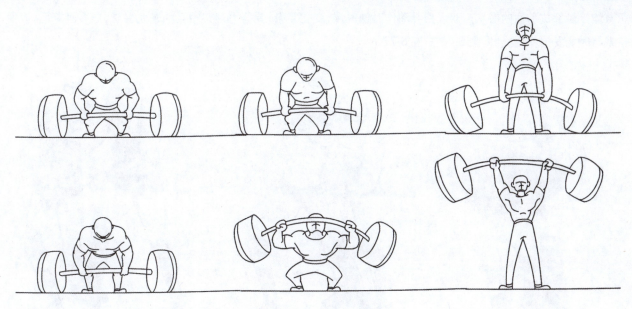

✞ 图 6-71　举重的动作

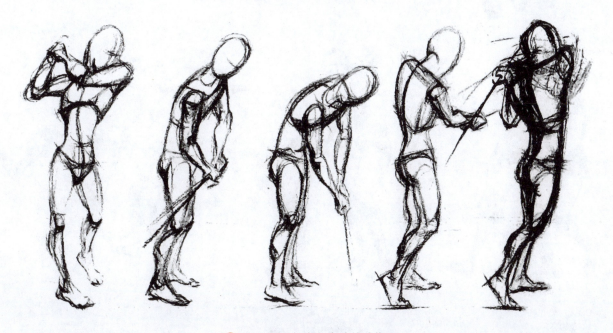

✞ 图 6-72　打高尔夫球的动作

6.3.6　人物组合的动作研究

　　两人或两人以上的人物组合训练,是动画动态动作基础课的拓展。事实上一个人的动态动作表现已经有一定的难度,两个或两个以上的人物组合不仅仅是简单的人物动态动作,而是他们之间的相互关系的组合,需要考虑的是多个人物之间的相互关系。尤其是同样在运动的两个人物,他们之间的空间关系、组织关系、协调关系等都是比较复杂的,所以我们也要熟练掌握多个人物组合时的动态动作变化,以便为动画的创作打下基础。

1．双人格斗的动作

　　在训练两人相互打斗动作的时候,要注意观察人物动作的交叉和前、后、大、小、空间等关系的变化,尤其要注

意身体接触部位前后的层次。双人格斗动作时快时慢,变化复杂,要努力观察相互的来龙去脉,应多画草图,以便在默写时能发挥作用。(见图6-73～图6-77)

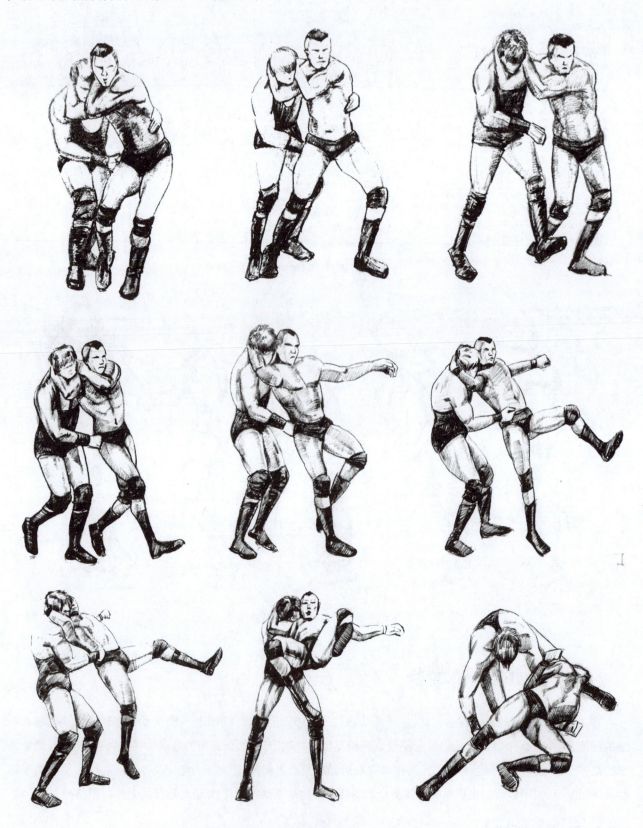

⬆ 图6-73　双人格斗的动作(一)

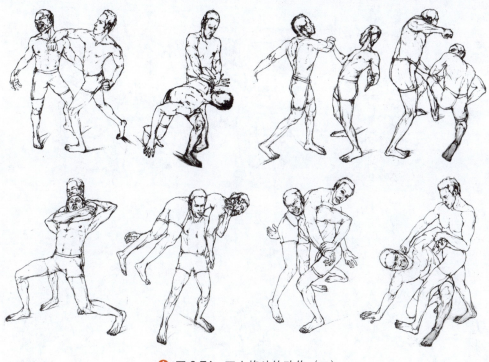

✛ 图 6-74 双人格斗的动作（二）

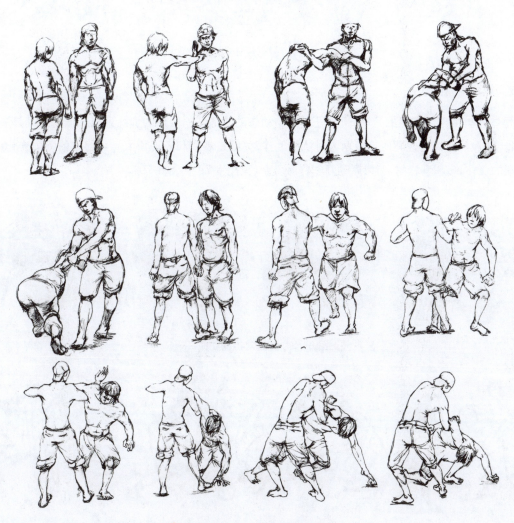

✛ 图 6-75 双人格斗的动作（三）

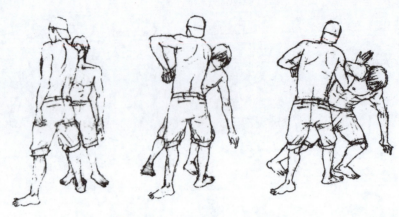

🔸 图 6-76　双人格斗的动作（四）

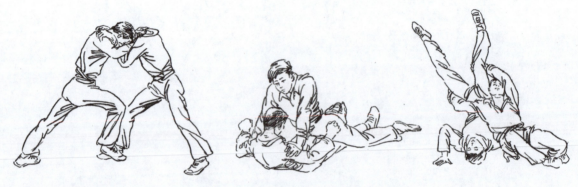

🔸 图 6-77　双人格斗的动作（五）

2．双人篮球对抗的动作

　　篮球是体育类中最为常见的运动，也是进行人物动态动作练习的很好的训练素材。篮球运动是多人对抗的竞技比赛，比较激烈。练习速写时选取两人对抗的动作，关键是观察和表现两人身体部位的不同变化，掌握运动节奏和动态的变化，多积累素材，为以后动画创作服务。（见图6-78和图6-79）

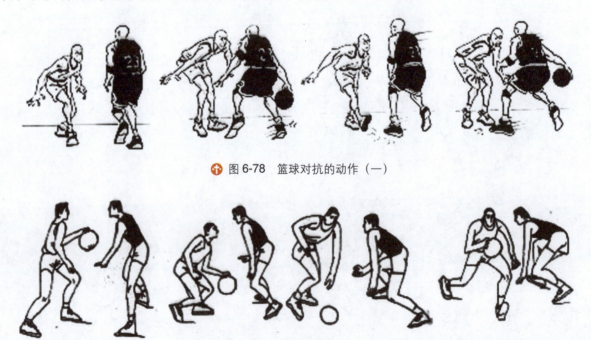

🔸 图 6-78　篮球对抗的动作（一）

🔸 图 6-79　篮球对抗的动作（二）

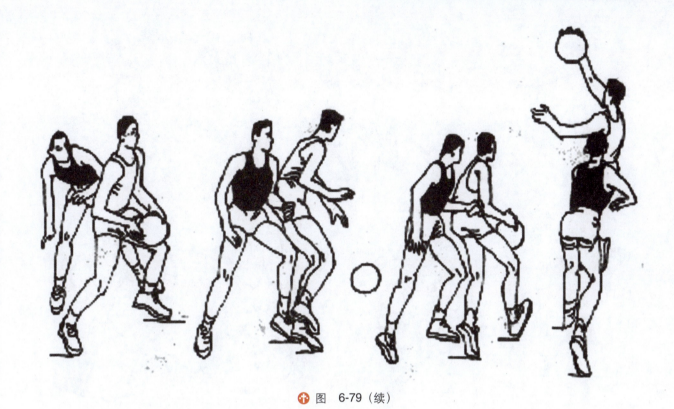

<p style="text-align:center">✝ 图 6-79（续）</p>

3．双人足球对抗的动作

足球运动也是人们非常喜欢的一种体育运动项目，其场地更大，运动幅度也大。用足球对抗作为人物动态动作的训练素材，能更好地完成课程最后阶段的训练目的。选取两人的对抗进行练习，也是为了锻炼学生们对多人表演的技能把握，掌握好两人身体部位的表现，更进一步培养适当取舍的能力，使其表现更到位。（见图6-80和图6-81）

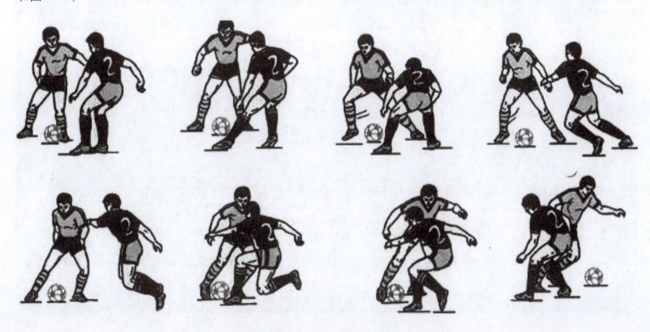

<p style="text-align:center">✝ 图 6-80 双人足球对抗的动作（一）</p>

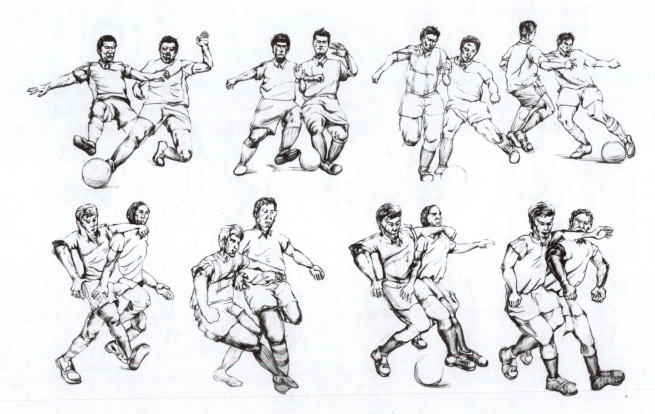

图 6-81　双人足球对抗的动作（二）

思考练习题

1. 如何理解动作中的"关键帧"？

2. 按照一组"真人"动作进行分析，找出关键动态（至少找出 9 种动态）来进行动态速写训练。

3. 掌握动画运动规律，画出相同造型的一组"走路"动作的关键帧，应至少有 12 种动态。

4. 掌握跑步运动规律，画出相同造型的一组"跑步"动作的关键帧，应至少有 9 种动态。

5. 画出"立定跳远"的动作关键帧，至少要有 9 种动态。

6. 找好推、拉、拽的用力点并画出示意图。

7. 选择自己喜欢的体育运动项目，研究其动作规律并画出一组动作的关键动态，至少要有 12 种动态。

8. 研究人物的组合动作，画出一组联系紧密的动作组合练习作品。

9. 画出自己创作的一组夸张动作，造型、数量不限。

第7章
动画专业速写中默写与心写的训练

学习目的：通过本章的学习，在理解动画速写的基础上，重点了解和掌握动画默写在动画创作中的重要性，并培养训练学生们的动画默写与心写的感觉和技能，为以后的动画创作打下扎实的基础。

学习重点：重点了解默写与心写的训练在于眼识心记，心手一致，充分运用形象思维能力。持之以恒地练习，经常不断积累，在动画设计时就会得心应手。

动画默写就是在脱离对象的情况下，把对象的连续运动动态存留在大脑记忆中，通过速写形式把影像大体描绘出来。因为人们的视觉生理现象是在看到对象后影像能在大脑内存留 0.1 秒而不消失，就是所谓的"视觉暂留"现象。当在 0.1 秒之内继续看到下一张画面就形成了运动的感觉，这是动画的基本原理。我们在训练连续动作默写时就是要让这种"视觉暂留"在脑内的影像留得时间长一些，让记忆在脑内保持的稍长一些和较清晰一些。动作虽然只是一刹那，但不可否认的是先要记忆然后再画出所看到的东西。事实上，我们平时画的时候就已经有了很多默写和想象的成分，因此要求学生们的默写训练就是要把这种观察的记忆延长，并根据记忆和想象去完成画面，这种训练需要较长的时间去感受去培养。

默写的训练就是为了动画创作，也是对形体结构更深入了解的一个训练，而心写就是在没有绘画工具材料的情况下，对对象一面观察，一面在心里用速写的方法尽快画下来，经常训练心写，对形象默记能力有极大的帮助，特别是形象的连续动作。采用心写的方法，可以用极快地速度把动作全过程都用心默记下来，这样能极大地提高动作设计能力，形象塑造能力也会有极大地提高，也更有利于动画创作水平的提高。（见图 7-1）

✛ 图 7-1 "连续动作"的关键帧默写

7.1　每天坚持速写默记

　　速写是使用简洁的笔法,在较短暂的时间内,概括地把对象描绘出来。通过速写,可以了解对象各个面的形态,也可以了解对象在运动中各个阶段的状态。而默写则是以强记的方式,把对象的各个运动状态、各个瞬间记录下来,较速写更多地灌入了绘画者的主观意识。速写和默写都是需要绘画者进行整体观察,抓住对象主要形体结构和形象特征加以描绘,特别是当对象处于运动状态时,速写和默写可以同时运用,设计师应抓住人物的主要动态线和主要动态结构,从而完成速写作品。长期进行速写和默写的训练,可以极快地提高自己的造型能力和对形体结构的熟悉程度,同时也是观察生活、收集素材的手段,我们要在动画创作中有所作为,就必须经常进行速写和默写的训练。

7.1.1　想象绘画——默写

　　从写生到默写的训练过程,都是在培养学生的理解能力、形象记忆能力和准确把握形体的能力,这些能力与动画创作有直接的关系。动画是时空艺术,这种时空艺术的培养从动画速写的训练中就要注入,连续动作中的许多运动变化单靠写生是远远完成不了的,必须借助默写训练才能完成,因此对动画默写的训练一定要加强。(见图 7-2 ～图 7-4)

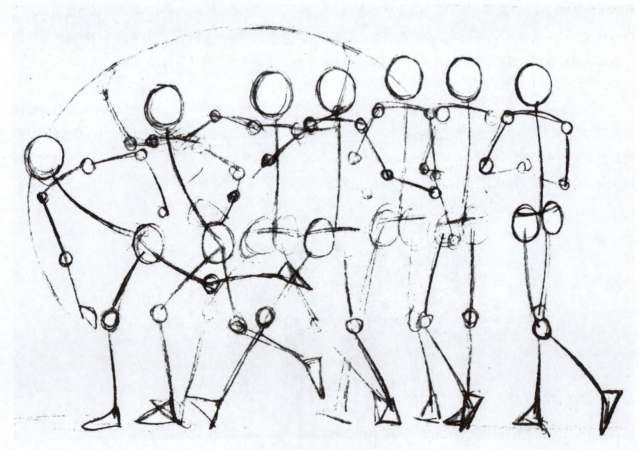

⚘ 图 7-2　"连续动作"的默写(一)

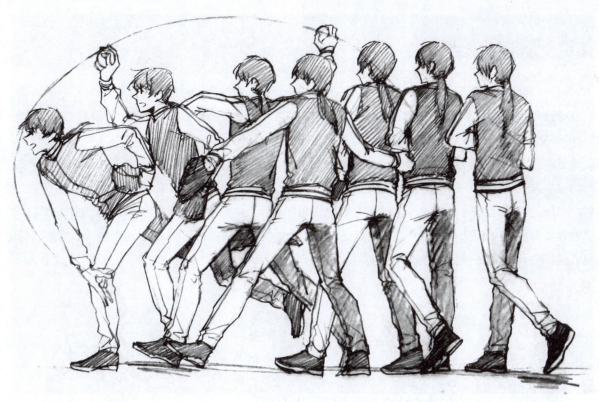

✝ 图 7-2（续）

✝ 图 7-3 "连续动作"的默写（二）

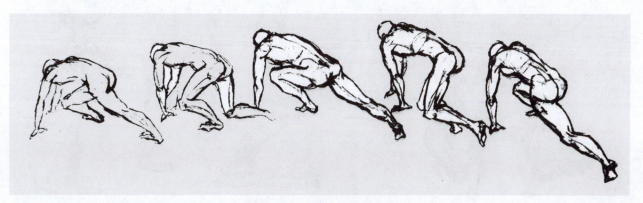

✝ 图 7-4 "连续动作"的写生

7.1.2　变被动为主动

许多学生延续了考前培训班的被动绘画的状态,离不开所要表达的客观对象。现在要进行主动创作,因为创作是主动绘画的过程,凭借思维能力的发挥让创作的对象随着自己主观的想象表现出来,完成从写生到默写中主动想象的转变,这也是最有效的手段和途径。有的学生在训练一段时间后,虽然可以非常熟练地完成一般的人体速写,并且能够描绘出模特连续的运动状态,但是如果让他想象着画出有强烈透视的形体和相互重叠的深度空间的人体,或者是想象着画出它不熟悉的一套运动人体的姿态时,就会显得束手无策,无从下手。也有的学生对着模特或者其他的图像资料可以完成,但如果要求随意设想和创作人体的动作就显得力不从心,还会回避这样的问题,这就是默写的能力不够、没有底气的表现。这样一来学生就会怀疑自己的能力,甚至产生消极抵触的情绪。因此加强默写的训练是一种行之有效的手段。(见图 7-5 ~ 图 7-8)

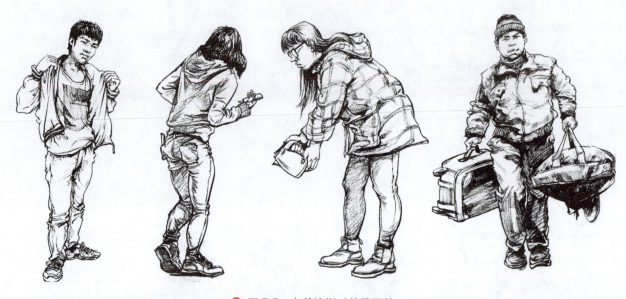

✛ 图 7-5　考前培训时的默写练习

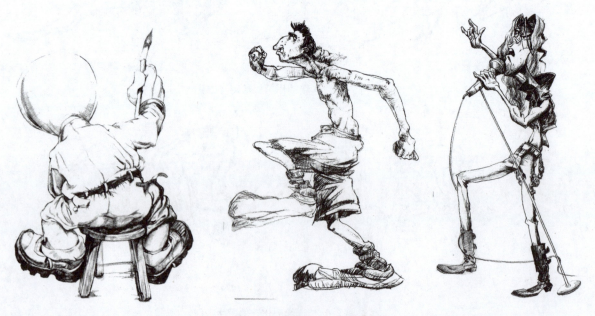

✛ 图 7-6　主动绘画练习(学生作业)

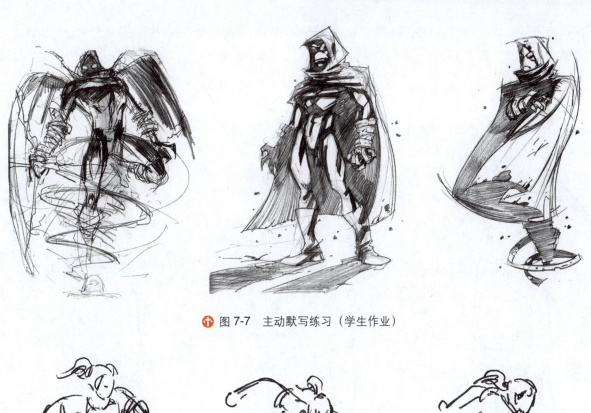

🎗 图 7-7　主动默写练习（学生作业）

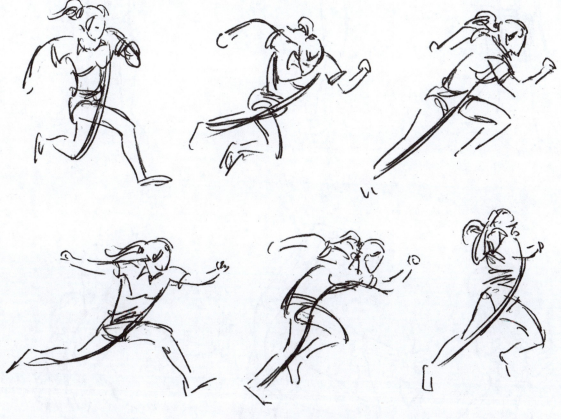

🎗 图 7-8　主动默写训练

7.1.3　如何速写默记

　　大多数人刚开始画默写时觉得有一些难度，因为在观察、记忆、理解造型和对象时总是有一些不适应。开始我们把一个模特动作先整体观察几分钟，放弃细节，然后再集中精力于姿态上，先画一张速写，然后反复记忆，再加上自己的理解，这样自然会提高默写的能力，也会相应地加强默写的方法和技巧。写生和默写不能截然分开，

默写要贯穿于写生之中,在写生的同时有意识地加强默写的训练,尽可能地做到观察之后通过记忆来达到默写训练的目的。(图7-9 ~图7-11)

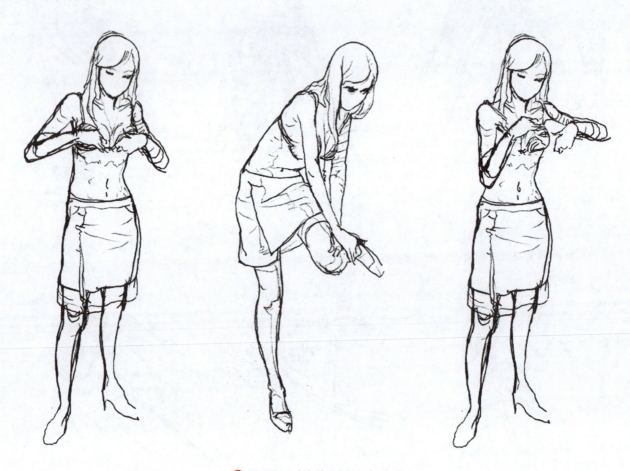

✚ 图7-9 动态默写训练(一)

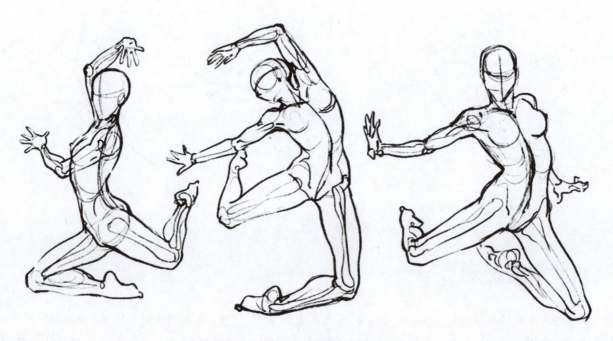

✚ 图7-10 动态默写训练(二)

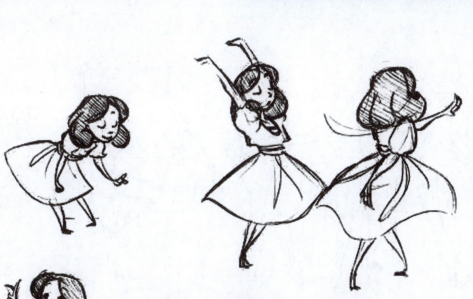

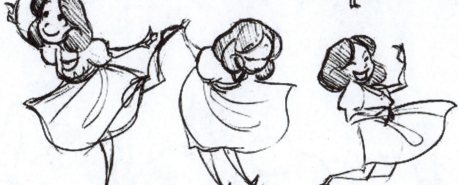

⬆ 图 7-11　动态动作默写训练（三）

7.2　常画默写有利于动画创作

　　经常强迫自己进行观察，强记对象的运动状态，把这些运动状态的瞬间用默写的方式画下来，可以极大地提高自己的动画创作能力。我们在动画创作中，无论是画分镜头还是进行动作设计，人物的动作都可以很快画出来，这主要归功于默写的能力，特别是动作设计，当你根据导演的意图把这个角色的整套动作设想好以后，把这个动作的关键转折点找出来，这就是一张张原画了，常画默写可以提高自己的创作能力。

7.2.1　默写在动画专业教学中的意义

　　在动画速写的教学中，由于学生们在培训班长期的绘画训练，使得很大一部分学生在进行人体写生的时候形成了一种固定的模式和习惯，就是眼睛看到哪里手就画到哪里，没有一个整体的规划和安排。从模特儿头部开始一直推画到脚为止，这种画法也可以捕捉到一些生动的画面，也能一气呵成。但它却不适应动画专业的连续运动的人体写生，因为模特的动作是不断变化的，当画了前一张模特的头部，还没有来得及画好其他部位的时候，模特已经进入到下一个动作，速写画得再快也没有动作的变化快，因此在动画专业的教学上，默写就成了一种训练的目的和可行的方式，加强对默写的训练，就是要为以后动画创作和随心所欲地表达创意与构思服务的，因此在动画教学中就显得尤为重要。（见图 7-12 和图 7-13）

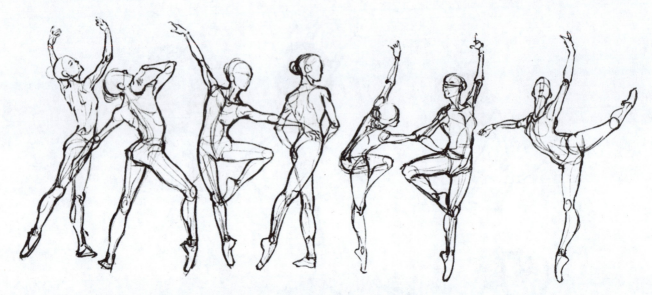

✿ 图 7-12 "舞蹈"连续动作的默写

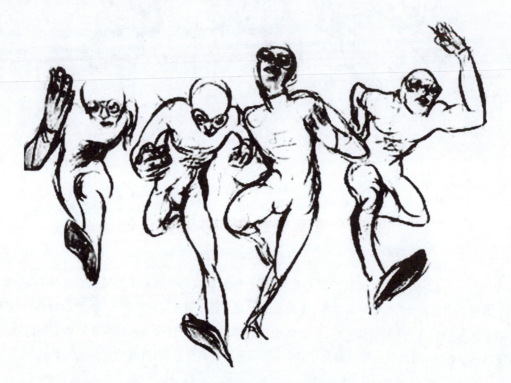

✿ 图 7-13 "跑步"连续动作的默写

7.2.2 默写在动画创作中的重要性

　　动画创作是以动画教学中专业基础课和专业课的学习为基础的,角色动态动作的默写训练就是要培养过硬的绘画基本功。无论是原画设计师设计动作,造型设计师设计人物、动物或其他的造型,都要依靠想象并通过默写的方式来完成。如动画电影《狮子王》中"狮子"的造型设计,虽然设计人员在非洲画了大量狮子的写生,但回到工作室后设计并画了大量的默写,否则就创作不出成功的动画电影。还有一些场面或动作能够想象出来,但并不一定能够表现出来,为了能够更好地进行创作,默写训练是必不可少的。(见图 7-14 ～图 7-16)

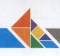

✤ 图 7-14　动画电影《狮子王》中对狮子造型的默写

✤ 图 7-15　动画电影《狮子王》中其他造型的默写

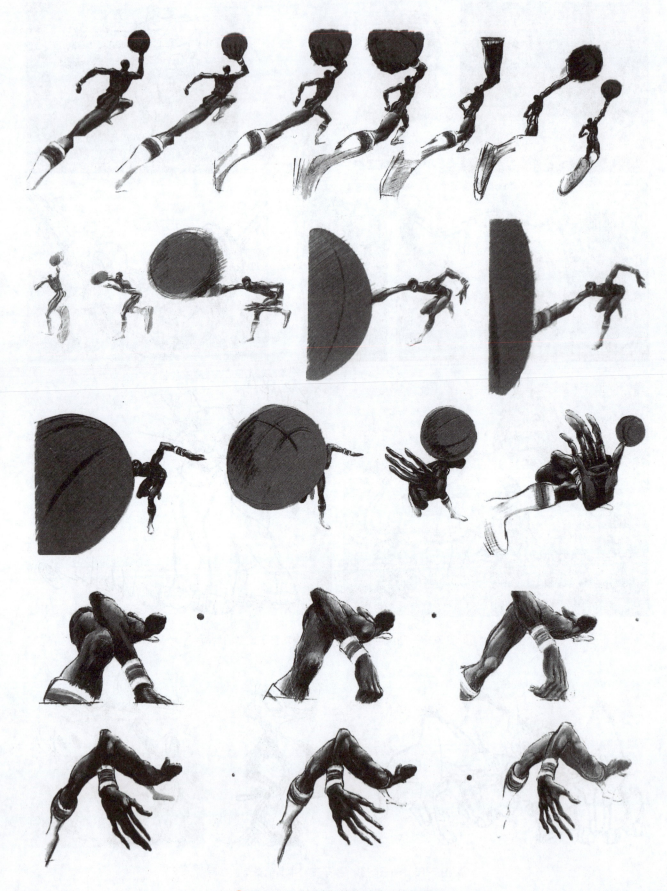

↑ 图 7-16 "打球"情境动作的夸张默写

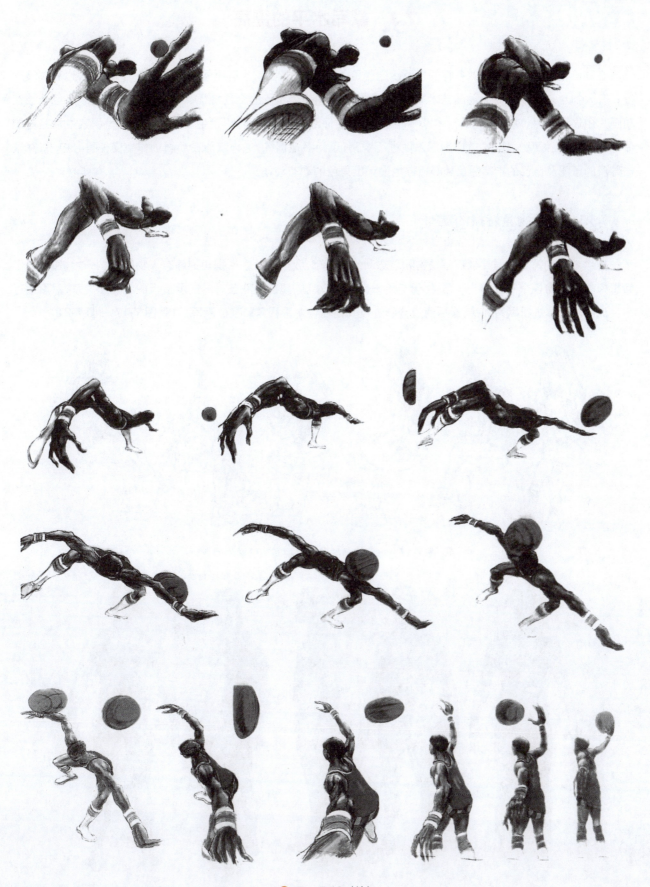

✿ 图　7-16（续）

7.3 默写水平的提高

在动画创作中会碰到各式各样的角色。这些角色有相同的地方,也有不同的地方;有男女老少,也有高矮胖瘦;有人物也有动物。作为动画艺术家,就必须能把握住各个角色的个性特征。想要把这些不同的角色个性在动画片中表现出来,就需要动画艺术家平时不断深入、仔细地观察生活,积累生活经验。默写是积累生活经验的最好方法,要画好默写作品,就必须深入地进行观察,不间断地训练,这样就能在动画创作中变得得心应手,并根据导演的意图及自己的丰富想象随心所欲地设计出角色的动态动作。

7.3.1 水平视角转换的默写

连续动作的写实默写要以理解结构和动态动作为基础,我们先从水平视角的静态人物的结构开始,通过记忆回想静态时人物各个部位如头与颈、手臂与躯干、大腿与小腿、腿部与膝盖等的起承转折的状态和关系,然后通过写生训练对人体进行默写训练,最后通过分析进行其他任何水平视角转换的默写。(见图 7-17 ～图 7-21)

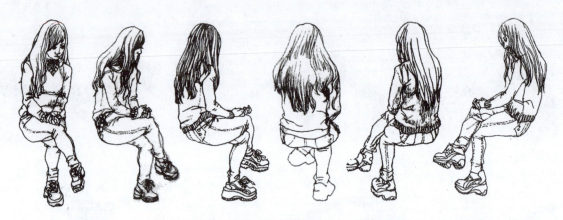

⬆ 图 7-17 水平视角的静态转换写生(学生作业)

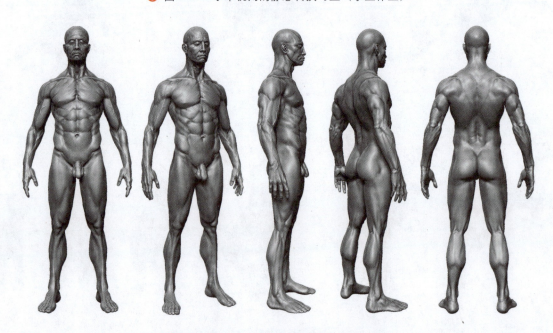

⬆ 图 7-18 人体水平视角的静态转换(一)

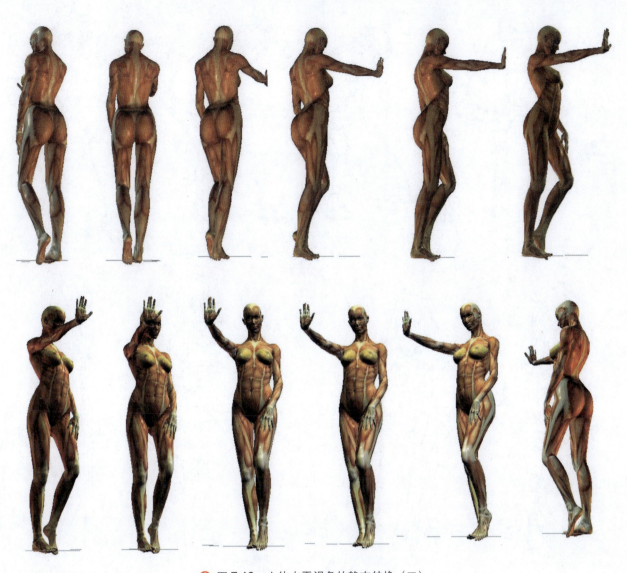

✪ 图 7-19　人体水平视角的静态转换（二）

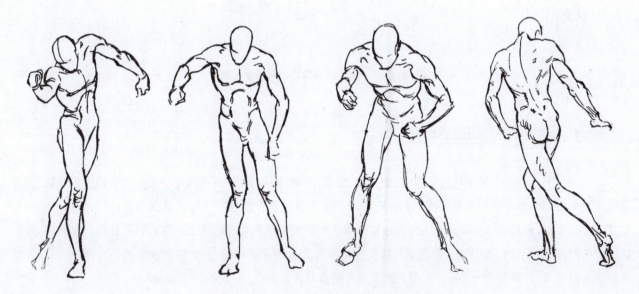

✪ 图 7-20　人体水平视角的动态转换的默写

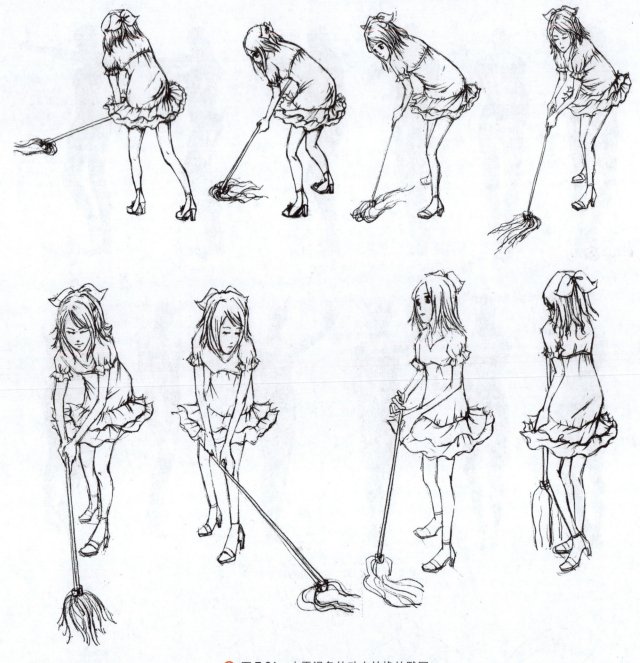

✛ 图7-21 水平视角的动态转换的默写

7.3.2 俯视、仰视视角的转换

　　对动画角色形象的不同姿势做全方位、全角度、全视角的观察与表现,适当改变不同视角的透视与夸张,因为透视角度大的时候是平视时所观察不到的。在完成适当夸张的透视表现后再增大透视角度,使角色的比例相应缩减变化较大时,难度也相应增大。通过训练知道哪些部位发生了变化,哪些地方不自然、不舒服,然后进行修改加工。在做局部细节时,我们往往能想到的就是突出手和脚以增强速度感、力量感和视觉冲击力,做出不同角度中最感人的地方,这种训练也是培养和提高默写能力的最佳方式。(见图7-22～图7-26)

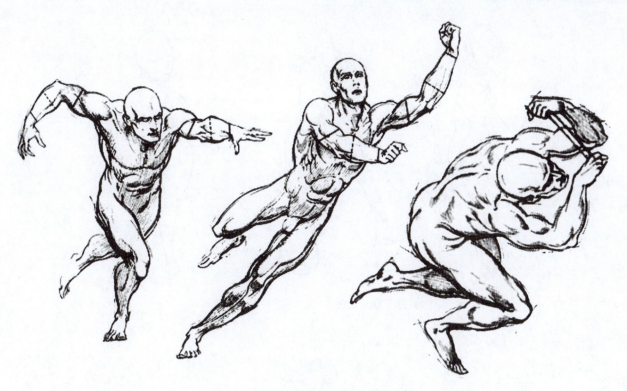

⊕ 图 7-22　造型俯视、仰视的默写训练

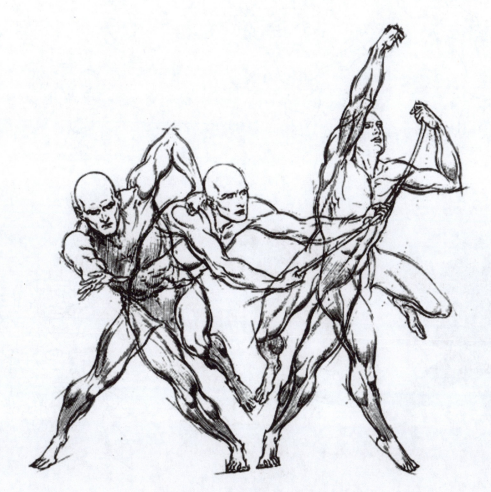

⊕ 图 7-23　造型俯视、仰视的夸张训练

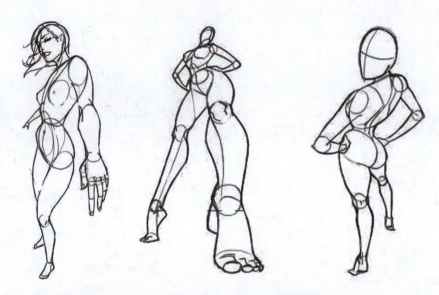

✝ 图 7-24　造型俯视、仰视中手的夸张训练

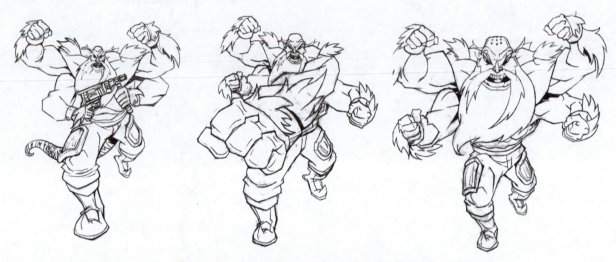

✝ 图 7-25　动画形象俯视、仰视中手的夸张训练（一）

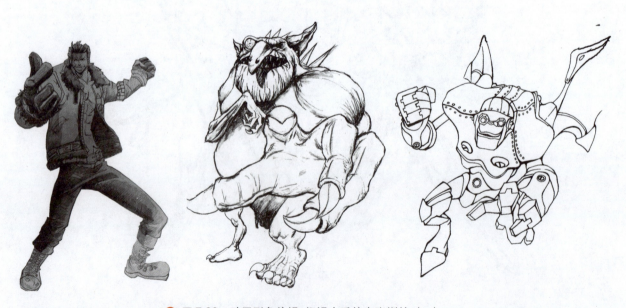

✝ 图 7-26　动画形象俯视、仰视中手的夸张训练（二）

7.3.3　镜头感的视角效果

仰视、俯视角度的变化可使画面有镜头感,但是在镜头的语境下,会因拍摄角度的不同变化而导致主体形象有了特殊意境,因此在仰视、俯视角度变化基础上的镜头感的练习,是动画动态动作速写中必须要做的训练,也是最有意义和最难的训练。通过镜头画面的练习可以学会用镜头的语言替代绘画的语言来表现观察到的结果,这样能够更好地为日后的动画创作打下基础,甚至可以说这样就已经进入了一种动画创作的状态。(见图7-27 ~图 7-29)

✪ 图 7-27　漫画镜头感的视角

✪ 图 7-28　动画电影《花木兰》中分镜的镜头视角(手稿)

✪ 图 7-29　动画短片《聊天》中分镜的镜头视角

↑ 图 7-29（续）

7.4 多练心写

　　在没有条件作画的情况下，可以采用心写的方法，这样我们就可以随时随地的进行速写训练，用眼睛看对象，把对象生动而最具特征的地方，用心写的方法在心里把对象画下来，久而久之，速写水平和默写能力就会有很大提高，也能节省大量时间。要想尽快提高自己的动画创作水平，心写也是训练自己形象记忆能力以及提高自己动画创作能力的极佳方法。（见图 7-30）

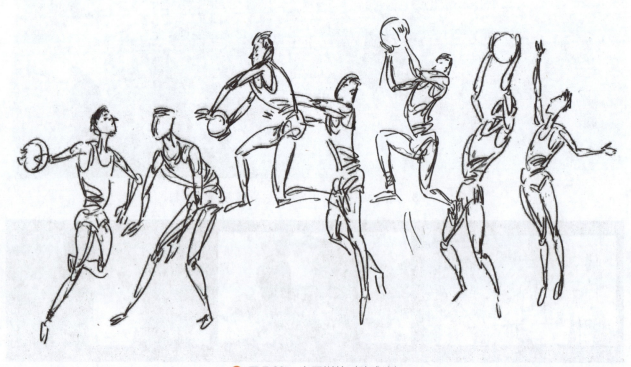

↑ 图 7-30　心写训练（陆成法）

思考练习题

1. 如何理解默写和心写?

2. 按照一组镜头动作进行分析,默写出关键动态 (至少找 9 种动态)。

3. 掌握仰视、俯视规律,画出 12 张仰视、俯视动态作品。

4. 按照水平视角转换规律,画出 9 种造型相同的水平视角转换动态。

5. 每天进行默写练习,至少每天完成 3 种动态,达到变被动为主动的目的。

第8章
动物速写的画法

学习目的：通过本章的学习，在理解动物结构的基础上，了解和掌握动物速写的绘制方法及在动画创作中的重要性。培养训练学生们对动物速写的感觉和技能，为以后的动画创作打下坚实的基础。

学习重点：了解动物的结构特征，善于运用几何形对其形体加以概括，并能熟练地用在实践中。

动画片中动物占有相当大的比例，要参与动画片的制作就离不开动物角色，因此动物与动画片有着非常密切与特殊的缘分。有大量的动画片采用拟人化的动物来担任主要角色，通过动物的喜怒哀乐来体现人类的感情。所以，只有通过对动物的形象特征、运动规律及对不同动物各自的习性等进行观察研究并加以训练，才能为今后的动物角色创作打下基础。（见图8-1和图8-2）

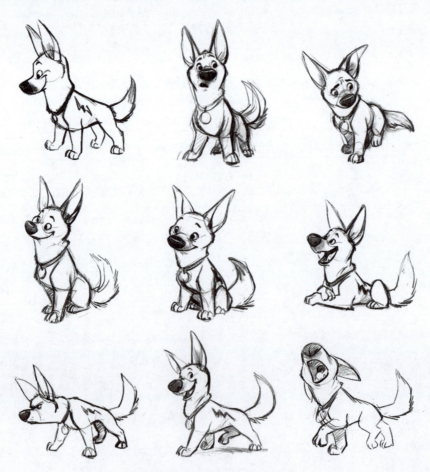

✛ 图8-1　小狗的动画动作的速写

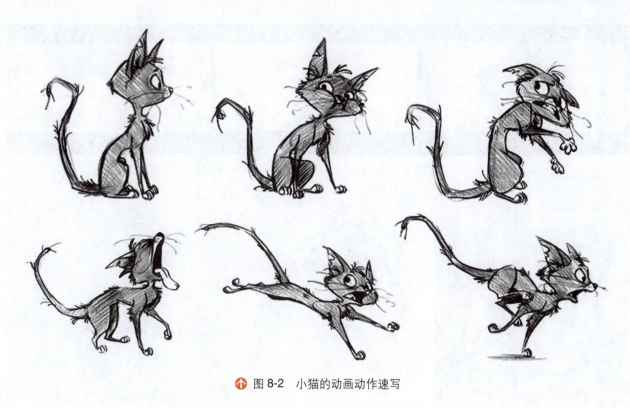

图 8-2 小猫的动画动作速写

8.1 动物速写与动画制作

以动物为角色的动画片在国内外有很多,尤其是许多美国动画电影和系列片中会有动物担任主要角色,如《恐龙》中的恐龙,《狮子王》中的狮子,《小马王》中的马,《猫和老鼠》中的猫和老鼠等。日本也有许多以动物担当主角的动画片,如《猫的报恩》中的猫,《龙猫》中的龙猫等。在我国以拟人化动物为角色的动画片也有很多,如《九色鹿》中的神鹿,《大鱼海棠》中的鲸鱼等。因而加强对动物的观察与研究,画好动物速写,是极其重要的训练。为了使动画片中的动物主角显得更生动、准确,我们在画动物速写时必须懂得抓住动物各自的特点,并进行概括和提炼。在画速写时,可以采用写实的方法,尽可能地从各个角度去详细地画下动物的形象及其习性,这可以为以后进行动画创作时作参考。另外,在画动物速写时也可以在写实的基础上进行大胆的概括和夸张处理,把动物的外形和特征作大胆的变形,突出其特征和性格,这些速写在以后的动画形象设计及动作设计中都可以作为素材积累。在大量观察和研究的基础上画动物速写,对动物也就有了更深的了解,对以后的动画创作会带来更多方便。(见图 8-3 ～ 图 8-9)

图 8-3 马和猫的速写

✤ 图 8-4 动画电影《小马王》中分镜头的表现

✤ 图 8-5 动画电影中狮子的速写表现（一）

✤ 图 8-6 动画电影中狮子的速写表现（二）

✤ 图 8-7 羊和大象的速写表现

🕆 图 8-8　狗和骆驼（头部）的速写表现

🕆 图 8-9　老虎的速写表现

8.2　把握特征并了解结果

　　由于动物不可能坐在那儿让你画，只能在不断的运动中让我们进行速写，所以，要按动物的种类，熟悉各种动物的外形特征及不同的生活习性，做到心中有数，并将其外形、皮毛等特征加以强化，但应避免概念化和类型化。同时，我们也要尽可能地了解各类动物的解剖结构，对动物的基本形即头部、躯干、四肢的基本特点和结构要了解，唯有这样，在以后的动画创作中才不会出错。如不同种类动物走路、跑步时脚的动作是不一样的，只有了解了结构后，才会真正明白为什么这样走路、跑步。而鸟由于种类不同，其翅膀和脚的结构也不一样，飞翔时翅膀的扇动也不一样，所以，通过速写进行分析研究，了解对象的特征和结构是极其重要的。（见图 8-10 ～图 8-12）

✝ 图 8-10　老虎的结构

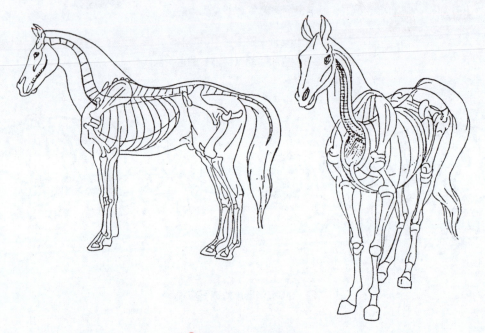

✝ 图 8-11　马的结构

✝ 图 8-12　狗的结构

8.3 画好动物速写的方法和步骤

画好动物速写与画好人物速写是一样的,最重要的是熟悉和掌握动物的基本结构与运动规律,而采用概括的几何体来观察动物基本结构是掌握动物结构和运动规律的一个比较有效的方法。(见图 8-13 和图 8-14)

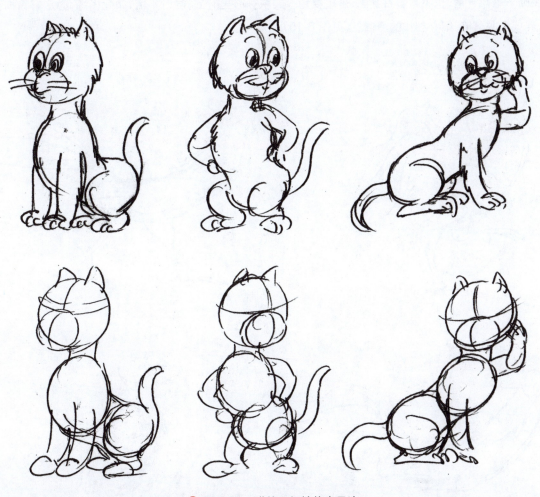

⬆ 图 8-13 猫的几何结构表示法

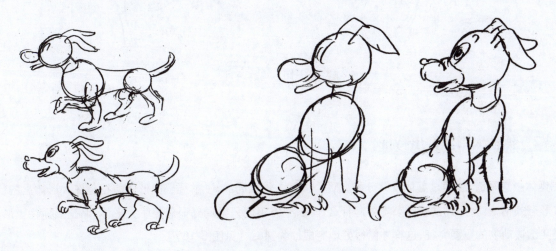

⬆ 图 8-14 狗的几何结构表示法

8.3.1 整体分析并大胆落笔

　　对于需要画的动物,先进行整体的观察和分析,结合对该动物的基本结构和运动规律的认识,从各个角度,包括局部和全貌等方面,甚至该动物的形象特征和生活习性。然后再抓住动物的动态线和主要特征,大胆落笔,千万不要画一笔想一笔,也不可盲目乱画,落笔要稳、准、快。心里有底,画时不慌,如此多练,必定解除拘谨、胆小的弱点,养成大胆落笔、细心创作的习惯。(见图 8-15)

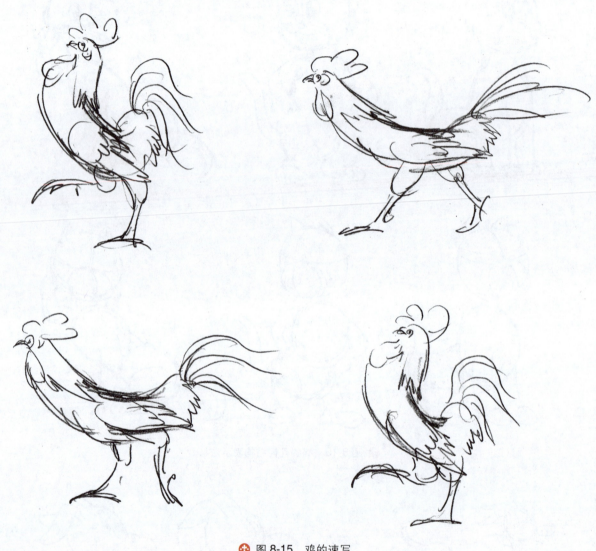

✝ 图 8-15　鸡的速写

8.3.2 抓住大形并突出特征

　　在具体画速写时,要通过整体观察分析,抓住大形体,兼顾局部,了解局部的形体特征是在大形体上的什么位置;其形态如何,在大形体的视觉节奏中起什么作用,千万不能只抓局部而忽略了大形体,而是要抓住大形体,同时又要突出该动物的重要特征,这样才能很好地完成动物速写(见图 8-16)

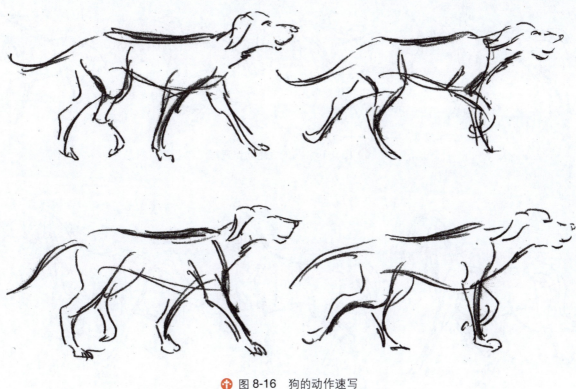

✞ 图 8-16　狗的动作速写

8.3.3　画几何形使体态准确

把动物的形体结构概括为简单的几何形体,加上肢体的连接,使这种比较抽象的几何体把动物的各种动态表现出来,就能方便我们去理解和记忆,通过几何形的设置,也能使我们更快、更准地抓住动物的各种体态变化,在以后的动画创作中,通过几何形的理解和起草,也能更快地画出需要的形态和动作。(见图 8-17)

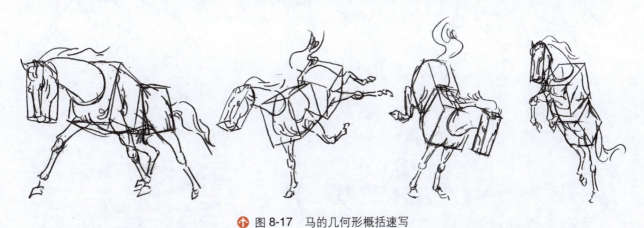

✞ 图 8-17　马的几何形概括速写

8.3.4　注意透视及线条穿插

在动物的运动状态下,其透视的变化就显得较为复杂,但只要我们以大的几何形体去概括,就不难看到,动物的透视变化也变得简单多了,动物的透视更强化了动物造型的空间概念,同时采用线条的前后穿插、虚实、粗细和浓淡等变化,更易突出动物的透视感,能更好地体现出动物结构的前后层次。(见图 8-18 ~图 8-22)

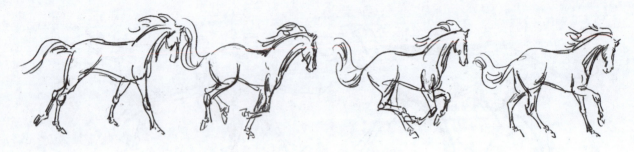

✞ 图 8-18　马的大跑动作速写

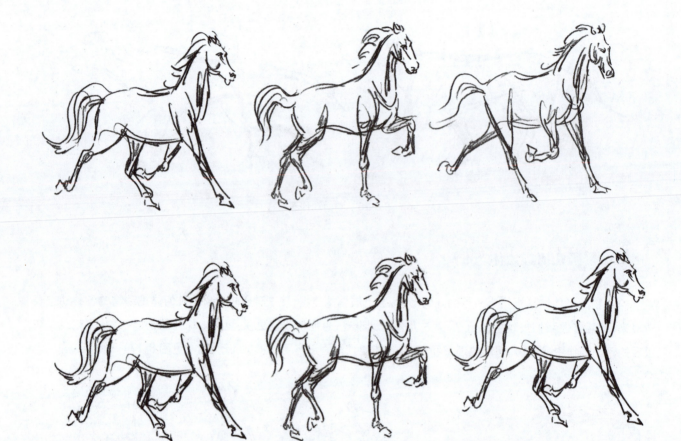

✞ 图 8-19　马的小跑动作速写

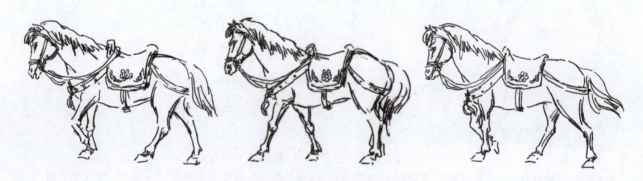

✞ 图 8-20　马的走路动作速写（一）

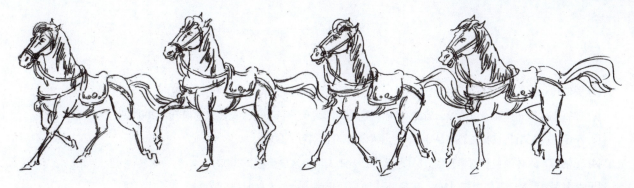

⬆ 图 8-21　马的走路动作速写（二）

⬆ 图 8-22　拟人化动物的速写

思考练习题

1. 收集各类动物资料，应用简单的线条快速临摹对象，体会动物造型的特点。
2. 猫、虎、狮等猫科动物的速写练习作品至少 15 张。
3. 狗、狼等犬科动物的速写练习作品至少 15 张。
4. 马、牛、羊等蹄类动物的速写练习作品至少 10 张。
5. 鸡、鸭、鹰等禽类动物的速写练习作品至少 15 张。
6. 在默写的基础上创作动物造型，个性特征要鲜明，想象力要丰富。

参 考 文 献

[1] 罗伯特·贝弗利·黑尔. 艺用解剖 [M]. 张敢,译. 北京：中国青年出版社，1998.

[2] 熊谷小次郎. 面部表情的绘画方法 [M]. 彭华英,译. 天津：天津人民美术出版社，2001.

[3] 严定宪,林文肖. 动画技法 [M]. 北京：中国电影出版社，2001.

[4] 王炳耀. 人体造型解剖学基础 [M]. 天津：天津人民美术出版社，2002.

[5] 路易斯·戈登. 头部素描 [M]. 王毅,译. 上海：上海人民美术出版社，2004.

[6] 内森·戈尔茨坦. 美国人物素描完全手册 [M]. 李亮之,等译. 上海：上海人民美术出版社，2005.

[7] 克林特·布朗,切尔勤·姆利恩. 人体素描 [M]. 沈慧,刘玉民,译. 上海：上海人民美术出版社，2005.

[8] 陈静晗,孙立军. 影视动画动态造型基础 [M]. 北京：海洋出版社，2007.

[9] 关金国. 动画角色设计 [M]. 上海：上海交通大学出版社，2009.

[10] 孙立军,王兴来. 影视动画速写技法 [M]. 北京：中国轻工业出版社，2011.

[11] 陈薇. 动画速写 [M]. 北京：清华大学出版社，2013.

[12] 宫崎骏. 魔女宅急便分镜头台本 [M]. 东京：株式会社德间书店，2001.